在故宮，尋找蘇東坡

修訂版

U0134736

在故宮，尋找蘇東坡

修訂版

祝勇

OXFORD
UNIVERSITY PRESS

牛津大學出版社隸屬牛津大學，以環球出版為志業，
弘揚大學卓於研究、博於學術、篤於教育的優良傳統
Oxford 為牛津大學出版社於英國及特定國家的註冊商標

牛津大學出版社（中國）有限公司出版
香港九龍灣宏遠街 1 號一號九龍 39 樓

ISBN: 978-0-19-942463-4

10 9 8 7 6 5 4 3 2 1

Published & Printed in Hong Kong

書　名　在故宮，尋找蘇東坡
作　者　祝勇
版　次　2017 年第一版（精裝）
　　　　2023 年修訂版（平裝）

目錄

圖版目錄

序章

最好的時代，最壞的時代

那是最美好的時代，那是最糟糕的時代；那是智慧的年
頭，那是愚昧的年頭；那是信仰的時期，那是懷疑的時
期；那是光明的季節，那是黑暗的季節……

——[英]狄更斯《雙城記》

一

我們已經習慣於抱怨自己所處的時代，因為在這個時
代裏有太多的事物值得抱怨，比如無所不在的噪音，覆
蓋了世界本初的聲音——風聲雨聲、關雎鹿鳴；我們需
要走很遠的路才能看見藍天，由於霾的存在，我已無法
分辨白晝與黃昏，即使在中午，我的房間也需要開燈，
當年宋徽宗把青瓷的顏色定位為「雨過天青雲破處」，
那樣的顏色，也只能從舊日瓷器上尋找了；蘇丹紅、瘦
肉精、地溝油、三聚氰胺，這些原本不屬於這個世界的
物質被「發明」出來，讓我們的生存時時處於險境；更
不用說各種詐騙手段加深了人們彼此間的不信任，在任

何公共場合，每個人都會下意識地捂緊自己的錢包；面對他人的求助，大多數人都會裝聾作啞，落荒而逃。

有些事情一時難分好壞，比如登月、填海造陸、武器不斷升級……人們總是有很多理由，把這個時代裏的勾當說成正當，把無理變成合理。人心比天高，儘管上帝早就警告人類的自信不要無限膨脹，但是建一座登天之塔（巴別塔）的衝動始終沒有熄滅，人們總是要炫耀自己的智商，這恰恰是缺乏智商的表現。我引一段王開嶺的話：「二十世紀中葉後的人類，正越來越深陷此境：我們只生活在自己的成就裏！正拼命用自己的成就去篡改和毀滅大自然的成就！」「可別忘了：連人類也是大自然的成就之一！」[1]

連作家都對我們這個時代失去了信心，文學似乎與農業文明有着天然的聯繫，當世界失去了最真實的聲音與光澤，蒙在世界上的那一層魅被撕掉了，文學也就失去了表達的對象，也失去了表達的激情。流行的網絡文學已經是工業生產的一部分，對此，大多數作家都持抵抗的態度。所謂「純文學」，除了用「純」字來表示自身的純度外，幾乎要在市場環境中淪陷。我聽到不止一位朋友抱怨說，發表即終結，也就是說，一部精心構築的作品發表在刊物上那一天，就是它死亡的那一天，因

1　王開嶺：〈夜泊筆記〉，見《第十六屆百花文學獎散文獎獲獎作品集》，天津：百花文藝出版社，2015年，第5頁。

為已經沒有人再去閱讀文學刊物，所以對於一部作品，連罵的人都沒有。

<p style="text-align:center">二</p>

　　站在這樣一個時代裏，我想起清末學人梁濟與他的兒子梁漱溟的一段對話。梁漱溟年輕時是革命黨，曾參加北方同盟會，參與了推翻清朝的革命；而梁濟則是保皇黨，對推翻清朝的革命持堅決的反對態度。中國近代史上的這爺兒倆，真是一對奇葩。辛亥革命成功後，梁濟這樣問自己的革命黨兒子：「這個世界會好嗎？」年輕的梁漱溟回答說：「我相信世界是一天一天往好裏去的。」梁濟說：「能好就好啊！」三天之後，梁濟在北京積水潭投水自盡。

　　在儒家知識分子心裏，最好的時代不在將來，而在過去。對於孔子，理想的時代就是已經逝去的周代，是那個時代奠定了完善的政治尺度和完美的道德標準，所以他一再表示自己「夢見周公」，「吾從周」。同理，在當代，在有些知識分子心裏，最好的時代是民國時代。他們把那個時代假想為一個由長袍旗袍、公寓電車、報館書局、教授名流組成的中產階級世界，似乎自己若置身那個時代，必定如魚得水，殊不知在那個餓殍遍野、戰亂不已的時代，一個人在生死線上掙扎的概率恐怕更

大。當然，對過往朝代的眷戀往往被當作對現實的一種談判策略，這就另當別論了，與那個朝代本身無關。

<center>三</center>

相比之下，喜歡宋代的人可能最多。對於宋代，黃仁宇先生曾在《中國大歷史》一書中做過這樣的描述：「公元960年宋代興起，中國好像進入了現代，一種物質文化由此展開。貨幣之流通，較前普及。火藥之發明，火焰器之使用，航海用之指南針、天文時鐘、鼓風爐、水力紡織機、船隻用之不漏水艙壁等，都於宋代出現。在十一至十二世紀，中國大城市裏的生活程度可以與世界上任何城市比較而毫無遜色。」[2]

於是，這樣一個發達的朝代，就成了許多人嚮往的朝代。很多年前，有人做過「時光倒流，你願意生活在哪個朝代？」的網絡民調，宋代位居第一。有網友說：

> 這個時代之所以高居榜首，我的想法很簡單，是因為這一百年裏，五個姓趙的皇帝竟不曾砍過一個文人的腦袋。我是文人，這個標準雖低，對我卻極具誘惑力……於是文人都被慣成了傻大膽，地位也空前的高。

2　黃仁宇：《中國大歷史》，北京：生活・讀書・新知三聯書店，1997年，第128頁。

想想吧，如果我有點才學，就不用擔心懷才不遇，因為歐陽修那老頭特別有當伯樂的癮；如果我喜歡辯論，可以找蘇東坡去打機鋒，我不愁贏不了他，他文章好，但禪道不行，卻又偏偏樂此不疲；如果我是保守派，可以投奔司馬光，甚至幫他抄抄《資治通鑑》；如果我思想新，那麼王安石一定高興得不得了，他可是古往今來最有魄力的改革家；如果我覺得學問還沒到家，那就去聽程顥講課好了，體會一下什麼叫「如坐春風」。

當然，首先得過日子。沒有電視看，沒有電腦用，不過都沒什麼關係。我只想做《清明上河圖》裏的一個畫中人，又悠閒，又熱鬧，而且不用擔心社會治安……高衙內和牛二要到下個世紀才出來。至於這一百年，還有包青天呢。[3]

前不久，從騰訊視頻裏看到台灣藝術史家蔣勳先生的一段談話，說「宋朝是中國歷史最有品味的朝代」。他說：「宋朝是中國和東方乃至全世界最好的知識分子典範。讀聖賢書，所學何事？讀書的目的是讓自己找到生命存在的意義和價值，讓自己過得悠閒，讓自己有一種智慧去體驗生命的快樂，並且能與別人分享這種快樂。」[4]

3　《時光倒流，你願意生活在哪個朝代？》，http://www.u148.net/tale/13810.html。

4　《蔣勳：宋朝是中國歷史最有品味的朝代》，見騰訊視頻，2015年11月12日。

對此我不持異議，因為宋代人的生活中，有辭賦酬酒，有絲弦佐茶，有桃李為友，有歌舞為朋。各門類的物質文明史，宋代都是無法繞過的環節。比如吃茶，雖然在唐代末期因陸羽的《茶經》而成為一種文化，但在宋代才成為文人品質的象徵，吃茶的器具，也在宋代登峰造極，到了清代，仍被模仿。又如印刷業的蝴蝶裝，到宋代才成為主要的裝訂形式，它取代了書籍以「卷」為單位的形態，在閱讀時可以隨便翻到某一頁，而不必把全「卷」打開。我們今天最廣泛使用的字體──宋體，也是用這個朝代命名的，這是因為在宋代，一種線條清瘦、平穩方正的字體取代了粗壯的顏式字體，這種新體，就是「宋體字」，可見那個朝代影響之深遠。更不用說山水園林、金石名物、琴棋書畫、民間娛樂，都在宋代達到高峰。歐陽修自稱「六一居士」，意思是珍藏書籍一萬卷、金石遺文一千卷、琴一張、棋一局、酒一壺，加上自己這個老翁，剛好六個「一」。他把自己的收藏編目並加以解說，編成一本書，叫《集古錄》。後來宋徽宗有了規模更大的收藏，也編了一本書，叫《宣和博古圖錄》。

但這只是泛泛地說，具體到某一個人，情況就不這麼簡單了。比如，在蘇東坡看來，自己身處的時代未必是最好的時代，甚至，那是一個很差的時代。

我們就拿蘇東坡來說事兒吧。

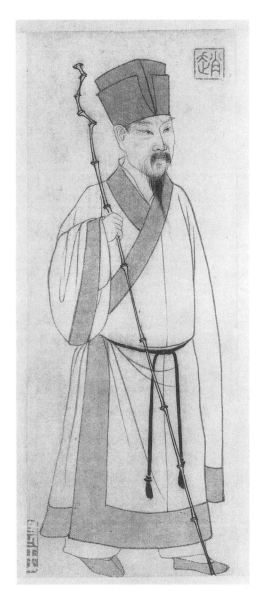

1.1　[元]趙孟頫《蘇軾小像》北京故宮博物院藏

第一章

夜雨西山

蘇軾一生的主題，並不是如何報效他的朝廷，而是如何與自己的命運對抗。

一

我們今天所能見到的蘇軾[1]的第一首詩，應該是〈郭綸〉。

公元1059年，蘇軾與蘇轍這兩位大宋王朝的新科進士，回鄉為母親程夫人丁憂三年之後，在秋涼時節，帶着兩位年輕的媳婦，走水路返回汴京。過嘉州[2]時，在落日蒼茫的渡口，蘇軾抬眼就看到了郭綸。

那時的郭綸逆光而坐，默數着河流中的船隻。蘇軾看到了他粗硬的輪廓，卻想像不出蟄伏在那輪廓裏的巨

1　蘇軾，字子瞻，又字和仲，被貶黃州期間，帶領家人開墾城東一塊坡地，種田幫補生計，遂以「東坡居士」為別號（詳見本書第49頁），因此，自號「東坡」以前，本書稱「蘇軾」，其後皆稱「蘇東坡」。
2　今四川樂山。

大能量，更不曾見過他身邊那匹瘦弱的青白快馬，曾像閃電一樣馳過瀚海大漠。這位從前的英雄，曾在河西一帶無人不識。那名聲不是浪得的，定川寨[3]一戰，當西夏的軍隊自地平線上壓過來時，人們看到郭綸迎着敵軍的方向衝去，用手裏的丈八蛇矛，在敵酋的脖子上戳出了一個血窟窿，讓對手的滿腔熱血，噴濺成一片刺眼的血霧。這般的勇猛，沒有在西域的流沙與塵埃中湮沒，卻被一心媾和的朝廷一再抹殺。宋仁宗慶曆四年（公元1044年），范仲淹寫下著名的〈岳陽樓記〉那一年，宋夏簽訂和平協議，戰爭結束了，英雄失去了價值，郭綸於是騎上他的青白馬，挎上曾經讓敵軍膽寒的弓箭，孤孤單單地踏上遠行的路。他不知道自己是怎樣走到四川來的，更不知道下一步要去哪裏，只是在一個不經意的瞬間，與蘇軾迎面相遇。

於是，年輕的蘇軾寫下了這樣的詩句：

河西猛士無人識，日暮津亭閱過船。
路人但覺驄馬瘦，不知鐵槊大如椽。
因言西方久不戰，截髮願作萬騎先。
我當憑軾與寓目，看君飛矢集蠻氈。[4]

3　今寧夏固原西北。

4　[北宋]蘇軾：〈郭綸〉，見《蘇軾全集校注》，第一冊，石家莊：河北人民出版社，2010年，第1頁。

幾百年後，編修《四庫全書》的紀曉嵐讀到這首詩，淡然一笑，說：「寫出英雄失路之感。」[5]

　　是美人，就會遲暮；是英雄，就有末路。這是世界的規律。只是他（她）們還是美人或英雄的時候，都不會意識到這一點。年輕的蘇軾在那一天就看到了自己的劫數，只不過那時的他，剛剛見識到這個世界的壯闊無邊，他的內心深處，正風雲激盪，還來不及收納這般的蒼涼與虛無，更不會意識到，郭綸的命運，並不只是他一個人的命運，而是所有人的命運。蘇軾從故鄉奔向帝國的中心，又被飛速旋轉的政治甩向深不可知的荒野，王朝為他預置的命運，幾乎與郭綸別無二致。他一生的主題，並不是如何報效他的朝廷，而是如何與自己的命運對抗。

　　夜色壓下來，吞沒了郭綸的身體。他的臉隱在黑暗中，滔滔的江水中，他聽不見蘇軾的竊竊私語。

二

　　公元1056年，宋朝的春天，蘇軾平生第一次離開自己生活了近二十年的故鄉眉州[6]，自閬中上終南山，和父親蘇洵、弟弟蘇轍一起，走上褒斜谷迂迴曲折、高懸

5　[清]紀昀：《紀評蘇詩》，轉引自《蘇軾全集校注》，第一冊，第3頁。
6　今四川眉山。

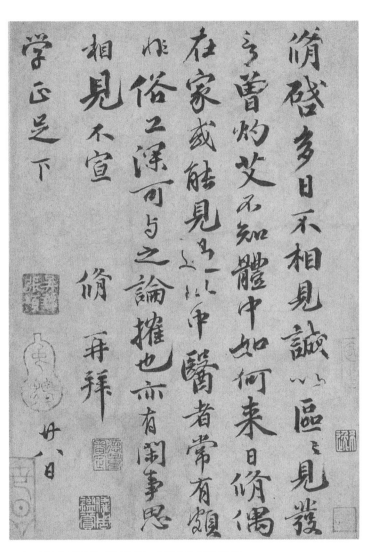

1.2　[北宋]歐陽修《灼艾帖》北京故宮博物院藏

天際的古棧道，經大散關進入關中，再向東進入河洛平原，前去汴京參加科考。

第二年，蘇軾、蘇轍參加了禮部初試，主考官的名字，叫歐陽修。

第一次聽說歐陽修的名字，蘇軾還是七八歲的孩子，剛剛開始入天慶觀北極院的私塾讀書。有一次，有一位先生從京師來，對范仲淹、歐陽修這些人的文學及品行大加讚賞，蘇軾聽了，就好奇地問：「你說的這些人是什麼人？」先生不屑地說：「童子何用知之！」意思是小孩子知道這些幹什麼？沒想到蘇軾用稚嫩的聲音反駁道：「此天人也耶，則不敢知；若亦人耳，何為其不可？」這樣的睿智的語言，出自小兒之口，令在場的人驚愕不已。

那個參與修撰《新唐書》的歐陽修，當時是大宋帝國的禮部侍郎兼翰林侍讀學士，也是北宋文壇的第二位領袖（對此，後面還會講到）。今天的故宮博物院，還收藏着他的多幀墨稿，最有名的，就是《灼艾帖》（圖1.2）了。這幅字，書法端莊勁秀，既露鋒芒又頓挫有力，黃庭堅評價：「於筆中用力，乃是古人法。」

那時，北宋文壇的空虛造作、奇詭艱澀的文風已讓歐陽修忍無可忍。在他看來，那些華麗而空洞的詞藻，就像是一座裝飾華美的墳墓，埋葬了文學的生機。剛好在這個時候，他讀到了蘇軾、蘇轍的試卷，他們文風之

質樸、立論之深邃刷新了歐陽修的目光，讓他拍案叫絕。他自己看不夠，還拿給同輩傳看。只不過，歐陽修以為如此漂亮的文章，只有自己的學生曾鞏才寫得出來，出於避嫌的考慮，他把原本列入首卷的文章，改列為二卷。

蘇軾因此名列第二。

接下來的殿試中，章衡第一，蘇軾第二，曾鞏第三，蘇轍第五。

宋代開國之初，立志打造一個文治國家，世代君主，莫不好學，而執政大臣，也無一不是科第出身，以學問相尚，把宋朝鍛造為一個文明爛熟的文化大帝國。[7]

宋朝的科舉，朝廷擴大了錄取的名額，使它遠遠超過了唐代，平民階層在社會階層中上行的概率，也遠遠高於唐代。唐代「事前請托」，也就是考生把自己的詩文進呈給考官以自我推薦的做法也被杜絕了，代之以糊名制度，就是把考生所填寫的姓名、籍貫等一切可能作弊的資料、資訊全部密封，使主考官和閱卷官無法得知每張卷子是誰的。這使得像蘇軾這樣沒有家世背景的讀書人能夠更公平地為政府所用。如錢穆先生所說：「升入政治上層者，皆由白衣秀才平地拔起，更無古代封建貴

7　參見李一冰：《蘇東坡傳》，上冊，南京：江蘇文藝出版社，2013年，第30頁。

族及門第傳統的遺存。」[8] 蘇軾、蘇轍、張載、呂惠卿，都是在嘉祐二年（公元1057年）由歐陽修主持的那次考試中及第的，但也造成了歐陽修的那次誤會。

歐陽修就這樣在試卷上認識了蘇軾。很久以後，他對自己的兒子說：「記着我的話，三十年後，無人再談論老夫。」還說：「老夫當退讓此人，使之出人頭地。」

蘇氏兄弟的才華，挑動了歐陽修與張方平的愛才之心，使這兩位朝廷上的死對頭，步調一致地薦舉這對年輕人。但他們掌控不了蘇軾的命運，朝廷政治如同一個迅速轉動的骰子，沒有邏輯可言，而它的每一次停止，都會決定一個人的生死與榮辱。

三

有人說，蘇軾的困境，來自小人的包圍。

所以，蘇軾要「突圍」。

這固然不假，在蘇軾的政治生涯裏，從來沒有擺脫過小人的圍困。故宮博物院收藏的殘存的《文官圖》泥質壁畫（圖1.3）上，宋代官僚的樣貌，比戲曲舞台上更加真實。在歷朝歷代，官場都是培養小人的溫床，不僅蘇軾，像歐陽修、王安石、司馬光這些中央領導，也

8　錢穆：《理學與藝術》，見《宋史研究集》，第七輯，台北：台灣書局，1974年，第2頁。

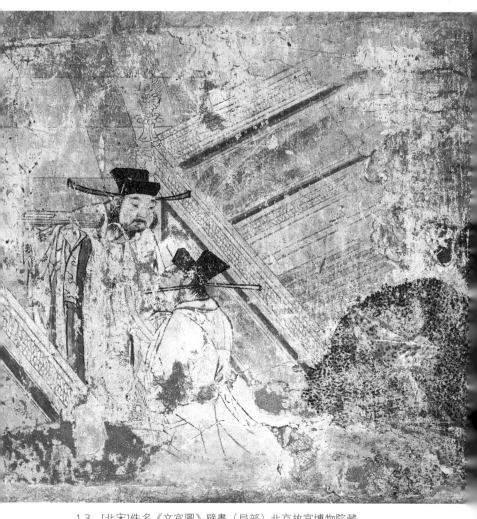

1.3　[北宋]佚名《文官圖》壁畫（局部）北京故宮博物院藏

　在故宮，尋找蘇東坡

都不能擺脫小人的糾纏。指望官員都是正人君子，未免太不切實際了，而將蘇軾仕途的枯榮歸因於他人的道德，不能算錯，但至少是不完整的，甚至失之膚淺。

實際上，奠定了蘇軾一生政治悲劇的，非但不是小人，相反是一位高士。

那就是他一生最大的政敵——王安石。

蘇軾與王安石的衝突，似乎是命中注定。

他們誰也躲不開。

當時的宋朝，雖承平日久，外表華麗，但內部的潰爛，卻早已成了定局。早在十多年前，王安石就曾寫下長達萬言的〈上仁宗皇帝言事書〉，痛陳國家積弱積貧的現實：經濟困窘、社會風氣敗壞、國防安全堪憂。正是這紙萬言書，一舉奠定了王安石後來的政治地位。

宋神宗趙頊是在治平四年（公元1067年）即位的，第二年改年號為熙寧元年。四月裏的一個早晨，宋神宗召請王安石入朝。那個早上，汴京的宮殿像往常一樣安靜，46歲的王安石踩着在夜裏飄進宮牆的飛花，腳下發出窸窸窣窣的聲響。我猜想，那時的王安石，表情沉靜似水，內心一定波瀾起伏，因為大宋王朝的命運，就將在這個早上發生轉折。他盡可能維持着均勻的步點，穿越巨大的宮殿廣場，走進垂拱殿時，額頭已經漾起一層微汗。在空蕩的大殿中站定，跪叩之後，仰頭與宋神宗年輕清澈的目光相遇。那一年，宋神宗19歲，莊

嚴華麗的龍袍掩不住他身體裏的慾望與衝動。他問王安石：「朕治理天下，要先從哪裏入手？」王安石神色不亂，答曰：「選擇治術為先。」宋神宗問：「卿以為唐太宗如何？」王安石答：「陛下當法堯舜，唐太宗又算得了什麼呢？堯舜之道，至簡而不煩，至要而不迂，至易而不難。只是後來的效法者不瞭解這些，以為高不可及罷了。」宋神宗說：「你是在責備朕了，不過，朕捫心自問，不願辜負卿意，卿可全力輔佐朕，你我君臣同濟此道。」[9]

自那一天起，年輕的宋神宗就把所有的信任給了王安石，幾乎罷免了所有的反對派，包括呂公著、程顥、楊繪、劉摯等。於是有了歷史上著名的「王安石變法」，又稱「熙寧變法」。

四

王安石是一位高調的理想主義者，日本講談社出版的《中國的歷史》稱他為「偉大的改革設計師」[10]，並評價「王安石變法」是「滴水不漏的嚴密的制度設計」，認為「其基礎是對於《周禮》等儒教經典的獨到的深刻

9　原文見[元]脫脫等撰：《宋史》，北京：中華書局，2000年，第8462頁。

10　[日]小島毅著，何曉毅譯：《中國思想與宗教的奔流：宋朝》，桂林：廣西師範大學出版社，2014年，第93頁。

理解。在以相傳為周代的各種政治制度和財政機構為模範的基礎上，他結合宋代的社會現實構築的各種新法，是唐宋變革期最為華麗的改革。」還說，「如果新法政策能夠得到長久繼承，那我們是否可以想像，中國社會也可能同西洋的歷史一樣，就那樣順勢跨入近代社會。」[11]

王安石的書法，在宋徽宗時代就入了宮廷收藏。《宣和書譜》形容他的書法「美而不夭饒，秀而不枯瘁，自是一世翰墨之英雄」[12]。這份自信與強健，正與他本人一樣。他的字，今天所存甚少。台北故宮博物院藏有一卷，叫《過從帖》（即《奏見帖》）（圖1.4）；上海博物館也有一卷，叫《首楞嚴經旨要》，只不過寫這字時，他已歸隱鍾山。

蘇軾初出茅廬（官居判官告院，兼判尚書祠部），卻站在反對王安石的行列裏。他不是反對變法，而是反對王安石的急躁冒進和黨同伐異。《宋史》說王安石「果於自用」[13]。他的這份剛愎，不僅在於他不聽反對意見，不能團結一切可以團結的力量，更在於他不屑於從「慶曆新政」的失敗中汲取教訓，甚至范仲淹當年曾想辦一所學校，以培養改革幹部，這樣的想

11　[日]小島毅著，何曉毅譯：《中國思想與宗教的奔流：宋朝》，第193頁。

12　《宣和書譜》，杭州：浙江人民美術出版社，2012年，第111頁。

13　[元]脫脫等撰：《宋史》，第8461頁。

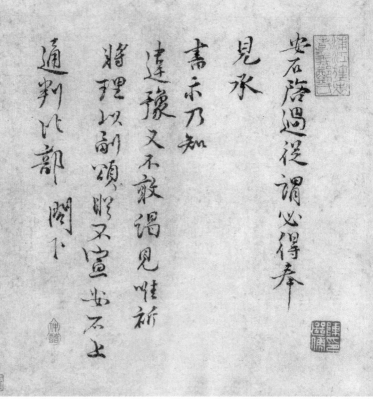

1.4 [北宋]王安石《過從帖》台北故宮博物院藏

法，王安石都沒有，王安石的過度自信，由此可見。因此，他領導的改革，就注定不會比范仲淹領導的「慶曆新政」有更好的結果。

蘇軾知道，無論多麼優美的紙上設計，在這塊土地上都會變得醜陋不堪——惠及貧苦農民的「青苗法」，終於變成盤剝農民的手段，而募役法，本意是讓百姓以賦稅代兵役，使人民免受兵役之苦，但在實際操作中，又為各級官吏搜刮民財提供了堂皇的藉口，每人每戶出錢的多寡，根本沒有客觀的標準，而全憑地方官吏一句話。王安石心目中的美意良法，等於把血淋淋的割肉刀，遞到各級貪官污吏的手中。

蘇軾深知這變法帶來的惡果。但此時的宋神宗，面對一個墨守成規、不思進取的朝局，急於做出改變，他對文彥博說：「天下敝事甚多，不可不革。」宋神宗的急切、王安石的獨斷，讓關心政局的蘇軾陷入深深的憂慮。

蘇軾敏銳地意識到，目今正是一個危險而黑暗的時代。那時的他，縱然有宋神宗賞識，卻畢竟人微言輕。他可以明哲保身，但他是個任性的人，明知是以卵擊石，卻仍忍不住要發聲。

熙寧三年（公元1070年），天子御試，不考詩賦，專考策論，目的是廣徵言路。那次考試，蘇軾是考官，呂惠卿是主考官。

然而當時的舉子，別的沒有學會，迎合上級卻已是

行家裏手，他們知道當朝皇帝和宰相都是主張變法的，所以在考卷中，他們個個聲言變法的偉大，以媚時君。最出格的，要數一個名叫葉祖洽的邵武考生，他在策略中說：「祖宗法度，苟且因循，陛下當與忠智豪傑之臣合謀而鼎新之。」蘇軾、宋敏求兩位考官都主張將此卷黜落，沒想到主考官呂惠卿，將葉祖洽的馬屁考卷擢為第一。

這讓蘇軾大為光火，上書警告皇上說：「自今以往，相師成風，雖直言之科，亦無敢以直言進者。風俗一變，不可復返，正人衰微，則國隨之，非復詩賦策論迭興迭廢之比也。」

說過這些話，蘇軾還沒有過癮，索性借用這一次的考題，寫了一篇〈擬進士對御試策〉，一針見血地指出：

古之為醫者，聆音察色，洞視五臟。則其治疾也，有剖胸決脾，洗濯胃腎之變。苟無其術，不敢行其事。今無知人之明，而欲立非常之功，解縱繩墨以慕古人，則是未能察脈而欲試華佗之方，其異於操刀而殺人者幾希矣！[14]

宋神宗聲色不動，不滿20歲，就已經有了帝王的風範，沉穩而不驕矜。他把蘇軾的策論交給王安石。王安

14　[北宋]蘇軾：〈擬進士對御試策〉，見《蘇軾全集校注》，第十二冊，第946頁。

石看了，説，蘇軾才華很高，但路子不正，因為在官場上不能如意，才會發表這樣的歪理邪説。

宋神宗還是有主見的。放下蘇軾的上書，他決定立刻召見蘇軾。

那是熙寧四年（公元1071年）正月。

垂拱殿裏，他第一次見到傳説中的蘇軾。

那一年，蘇軾34歲。

宋神宗説：「朝廷變法，得失安在？哪怕是朕個人的過失，你也可坦白指陳，無須避諱。」

蘇軾深知自己人微言輕，但皇帝的此次召見，説明他的上疏正在發生作用，或許，這是扭轉帝國危局的一次機會。所以，他絲毫沒有準備閃躲。他説：「陛下有天縱之才，文武兼備，然而當下改革，不怕不明智，不怕不勤政，不怕不決斷，只怕求治太急，聽言太廣，進人太鋭。所以，還以從容一些、安靜一些為好，觀察效果之後，再作處置。」[15]

宋神宗聽後，陷入長久的沉默。

蘇軾進一步説：「一切政治制度和法律的變革，都應該因應時勢而逐漸推行。生活與風俗變化於先，法律制度革新於後。宛如江河流轉，假如用強力來控制它，只能適得其反。」[16]

那一次，面對神宗，蘇軾説出了憋悶已久的話。他

15　原文見[元]脱脱等撰：《宋史》，第8641頁。
16　同上。

說得痛快，宋神宗靜靜地聆聽着，一直沒有打斷他。等蘇軾說完，宋神宗才略微沉吟了一下，表情溫和地說：「卿之言論，朕當熟思之。凡在館閣之官員，皆當為朕深思治亂，不要有所隱瞞。」

宋神宗的召見，讓蘇軾看到了希望。他難以抑制自己的興奮。他把這件事說給朋友聽。但他還是太年輕，太缺乏城府，如此重大的事件，怎能向他人述說？宋神宗召見蘇軾，就這樣被他自己走漏了風聲，而且，這風聲必然會傳到王安石的耳朵裏，讓他有所警覺，有所準備。

召見蘇軾後，宋神宗也的確感覺蘇軾是個人才，有意起用他，作起居注官。那是一個幾乎與皇帝朝夕相處的職位，對皇帝的影響，也會更大。但王安石早有準備，才阻此事成功，任命蘇軾到開封府，做了推官，希望這些吃喝拉撒的行政事務，捆住蘇軾的手腳。

但蘇軾沒有忘記帝國的危機。二月裏，蘇軾寫了長達三千四百餘字的〈上神宗皇帝書〉。

蘇軾後來對好友，也是歐陽修的門生晁端彥說：「我性不忍事，心裏有話，如食中有蠅，非吐不可。」

他的命運，也因此急轉直下。

五

王安石就在這種近乎亢奮而緊張的心情中，登上了帝國政治的巔峰。就在王安石出任相職的第二年，他的老師歐陽修就掛靴而去，退隱林泉了。歐陽修的另一位弟子曾鞏則被貶至越州擔任通判小職。司馬光也向朝廷遞交了辭呈，去專心從事寫作，為我們留下一部浩瀚的歷史巨著《資治通鑒》。

范鎮也辭職了，他在辭職書上憤然寫下這樣的話：「陛下有愛民之性，大臣用殘民之術。」宋神宗在早朝時把這話交給王安石看，王安石氣得臉色煞白，手不住地顫抖。

王安石放眼望去，御史部門的同事，只剩下了曾布和呂惠卿這兩個馬屁蟲。

帝國的行政中樞，很快成了王安石的獨角戲。當時的人們用「生老病死」形容中書省，即：王安石生，曾公亮老，富弼病，唐介死。

正人君子們退出政壇以後，這個壇自然就被投機小人們填滿了，從此在帝國政壇上橫行無忌。這些人，包括呂惠卿、曾布、舒亶、鄧綰、李定等。

王安石火線提拔的這些幹部，後來無一例外地進入了《宋史》中的佞臣榜。

1.5 ［北宋］曾鞏《局事帖》 私人收藏

蘇軾不會想到，自己的才華與政績，終究還是給朝廷上的小人們提供了合作的理由。沈括對蘇軾的才華始終懷有深深的嫉妒，李定則看不慣地方百姓對蘇軾的擁戴，尤其蘇軾在離開徐州時，百姓遮道攔馬，流淚追送數十里，更令李定妒火中燒。當然，他們的兇狠裏，還包含着對蘇軾的恐懼，他才華熠熠，名滿天下，又深得皇帝賞識，説不定哪天會得到重用，把持朝廷，因此，必須先下手為強。

罪名，當然是「譏訕朝政」。蘇軾口無遮攔，這是他唯一的軟肋。

當沈括到杭州見蘇軾的時候，蘇軾絲毫不會想到，這位舊交，竟然是「烏台詩案」的始作俑者。

也是在熙寧四年（公元1071年），七月裏，蘇軾帶着家眷，到杭州任通判。杭州的湖光山色、清風池館，使蘇軾糾結的心舒展了許多。然而，在江南扯不斷的梅雨裏，在鶯鶯鶯飛的空寂裏，他還是聽到了百姓的哀怨與痛哭。

那個寫出《夢溪筆談》的沈括，就在這個時候來到蘇軾身邊，表面上與蘇軾暢敘舊情誼，實際上是來做臥底的。他要騙取蘇軾的信任，然後搜集對蘇軾不利的證據。天真的蘇軾，怎知人心險惡，沈括自然很容易就得逞了。他拿走了蘇軾送給他的詩集，逐條批注，附在察訪報告裏，上交給皇帝，告他「詞皆訕懟」。

六

蘇軾是在湖州知州任上被抓的。

官場潛規則，傾軋皆在暗處，霧裏看花，神龍見首不見尾，殺人不見血。這是一門學問，私塾裏不教，科舉從來不考，但官場中人，個個身手非凡，只是蘇軾在這方面的情商，不及格。

何正臣率先在朝廷上發難，上書指責蘇軾「愚弄朝廷，妄自尊大」，繼而有舒亶緊隨其後，找出蘇軾的詩集，陷蘇軾於「大不敬」之罪，壓軸戲由御史中丞李定主唱，他給蘇軾定了四條「可廢之罪」，這臨門一腳，絕然要把蘇軾送上斷頭台。

歷史中所説的「烏台詩案」，「烏台」，就是御史台。它位於汴京城內東澄街上，與其他官衙一律面南背北不同，御史台的大門是向北開的，取陰殺之義，四周遍植柏樹，有數千烏鴉在低空中迴旋，造成一種暗無天日的視覺效果，所以人們常把御史台稱作烏台，以顏色命名這個機構，直截了當地指明了它的黑暗本質。「詩」，當然是指蘇軾那些惹是生非的詩了。

用寫詩來反朝廷，這是一大發明。

「烏台詩案」，寫進了中國古代文字獄的歷史，它代表着變法的新黨與保守的舊黨之間的政治鬥爭，已經演變為朋黨之間的傾軋與報復。

但此時的蘇軾，還高坐無憂。有人偷偷告訴蘇軾，他的詩被檢舉揭發了，他先是一怔，然後不無調侃地說：「今後我的詩不愁皇帝看不到了。」

　　終於，御史台發出了逮捕蘇軾的命令。王詵事先得到消息，立刻派人火速趕往南都告知蘇轍，蘇轍又立刻派人奔向湖州，向蘇軾通風報信。沒想到帶着台卒奔向湖州的皇甫僎行動更快。他們倍道疾馳，其行如飛。幸而到潤州時，一路隨行的皇甫公子病了，蘇轍派的人，才在這場超級馬拉松中，稍早一步衝到了終點。

　　蘇軾從來人的口中得知了自己將要被捕的消息，他的內心一定被深深刺痛。但他並不知道自己罪名的輕重。皇甫僎帶着他的人馬到達州衙時，蘇軾惶然不知所措。他問通判：「該穿什麼衣服出見？」通判說：「現在還不知是什麼罪名，當然還是要穿官服出見。」

　　蘇軾於是穿上靴袍、秉笏與皇甫僎相對而立。那兩名台卒，一律白衣黑巾，站在兩邊，一副兇神惡煞的樣子。蘇軾說：「臣知多方開罪朝廷，必屬死罪無疑，死不足惜，但請容臣歸與家人一別。」

　　皇甫僎說：「不至如此嚴重。」

　　皇甫僎嘴上這麼說，但他的做法卻很嚴重。他下令手下台卒，用繩子把蘇軾捆起來，推搡出門。目擊者形容蘇軾當時的場面時說：「頃刻之間，拉一知州，如驅犬雞。」[17]

17　[北宋]孔平仲：《孔氏談苑》，轉引自王水照、崔銘：《蘇軾傳》（最新修訂版），天津：天津人民出版社，2013年，第151頁。

家人趕來，號啕大哭，湖州城的百姓也在路邊流淚。

只有兒子蘇邁，跟在他們身後，徒步相隨。

<center>七</center>

根據蘇軾後來在詩中的記述，他在御史台的監獄，實際上就是一口百尺深井，面積不大，一伸手，就可觸到它粗糙的牆壁，他只能蜷起身，坐在它的底部，視線只能向上，遙望那方高高在上的天窗。這是一種非人的身體虐待，更是一種精神的折磨。將近一千年後，我在奧斯維辛集中營，看到了結構相同的監獄。

他終於知道了大宋政壇的深淺。那深度，就是牢獄的深度——黑暗、陡峭、寒冷。

蘇軾就這樣被「雙規」了，在規定時間、規定地點交代「問題」，與此相伴的，是殘酷的審問，還有獄卒們的侮辱。

他把提前準備好的青金丹埋在土裏，以備有朝一日，必須面對死亡時，毫不猶豫地了斷今生。

兒子蘇邁，每天都到獄中為蘇軾送飯。由於二人不能見面交流，因此之前約定：平時只送蔬菜和肉食，如果有死刑判決的壞消息，就改為送魚，以便有個心理準備。

蘇邁很快花光了盤纏，他決定暫時離開汴京，去朋

友那裏借錢，就托一個朋友代為送飯，情急之下，他忘了向朋友交待這個約定的秘密。而不知情的朋友，恰好給蘇軾送去了一條熏魚。乍見食盒裏的熏魚，蘇軾臉色驟然一變。

他給自己最牽掛的弟弟寫了兩首詩，偷偷交給一個名叫梁成的好心獄卒，讓他轉交給蘇轍。

梁成說：「學士必不至如此。」

蘇軾說：「假使我萬一獲免，則無所恨，如其不免，而此詩不能送到，則死不瞑目矣。」

梁成只好接了下來。

其中一首寫：

聖主如天萬物春，小臣愚暗自亡身。
百年未滿先償債，十口無歸更累人。
是處青山可埋骨，他時夜雨獨傷神。
與君今世為兄弟，又結來生未了因。[18]

然後，他又坐到黑暗裏，一動不動。

長夜裏，他破繭為蝶。

18　[北宋]蘇軾：〈予以事繫御史台獄，獄吏稍見侵，自度不能堪，死獄中，不得一別子由，故作二詩授獄卒梁成，以遺子由二首・其一〉，見《蘇軾全集校注》，第三冊，第2092頁。

<center>八</center>

　　御史台的那些小人們，原本是要置蘇軾於死地的。副相王珪再三向皇帝表白：「蘇軾有謀反之意。」李定上書說，對蘇軾要「特行廢絕，以釋天下之惑」。舒亶更是喪心病狂，認為不僅牽連入案的王詵、王鞏罪不容赦，連收受蘇軾譏諷文字而不主動向朝廷彙報的張方平、司馬光、范鎮等三十多人也都該殺頭。

　　然而，在這生死之際，挺身為蘇軾說情的人更多。

　　取代了王安石的當朝宰相吳充上朝說：「魏武帝（曹操）這樣一個多疑之人，尚能容忍當眾擊鼓罵曹的禰衡，陛下您為什麼就不能容忍一個寫詩的蘇軾呢？」

　　太皇太后病勢沉重，宋神宗要大赦天下為太皇太后求壽，太皇太后說：「不須赦天下兇惡，但放了蘇軾就夠了。」

　　連蘇軾的政治對手、此時已然退隱金陵的王安石都上書皇帝，說：「豈有聖世而殺才士者乎？」

　　對於這些，蘇軾毫不知情。他在牢獄裏不知挨過了多少個夜晚，也只能透過牆壁上薄薄的光線，來感受白晝的降臨。有一天，暮鼓已經敲過，隱隱中，一個陌生人來到他的牢房，一句話也不說，只在地上扔了一隻小箱子，然後就在他身邊躺下，枕在小箱子上，睡着了。

　　第二天醒來時，他終於開口了，對蘇軾說：「恭

喜，恭喜！」蘇軾把身子翻過來，面對他，疑惑地問：「什麼意思？」那人只微笑了一下，說聲：「安心熟寢就好！」然後就爬起身，背起小箱子，走了。

很久以後，蘇軾才明白，那是皇帝派來觀察蘇軾動靜的，看他是否懷有怨懟不臣之心。他發現蘇軾在獄中吃得飽，睡得香，鼾聲如雷，就知道蘇軾的心裏沒有鬼。他本來就捨不得殺蘇軾，於是對大臣們說：「朕早就知道蘇軾於心無愧！」

十二月二十八這天，朝廷的判決終於降臨：蘇軾貶官黃州，作團練副使，不准擅離黃州，不得簽署公文。駙馬都尉王詵，身為皇親國戚，與蘇軾來往密切，收受蘇軾譏諷朝廷的詩詞書札也最多，而且在案發後向蘇軾通風報信，因此被削除一切官職爵位；蘇轍受到連累，被貶官筠州；蘇軾的朋友王鞏也遠謫賓州。收受蘇軾譏諷朝廷的詩詞書信而不主動舉報的張方平等罰銅30斤，司馬光、黃庭堅、范鎮等十幾位朋友，都被罰銅20斤。

在宋代，罰銅是對官員獲罪的一項處罰。當年蘇軾在鳳翔通判任上，就曾因為沒有參加知州舉辦的官場晚宴，而被罰銅8斤。

獄卒梁成從自己的枕頭裏把蘇軾寫給弟弟蘇轍的絕命詩翻找出來，交還給蘇軾時，他說：「還學士此詩。」蘇軾把詩稿輕輕放在案子上，目光卻迴避着上面的文字，不忍再看。

蘇軾踏着殘雪走出監獄，是在元豐二年（公元1079年）舊曆除夕之前。他的衣袍早已破舊不堪，在雪地的映襯下更顯寒愴。他覺得自己就像一滴污漬，要被陽光曬化了。儘管那只是冬日裏的殘陽，但他仍然感到溫暖和嬌媚。

到那一天，他已在這裏被折磨了整整130天。

出獄當天，他又寫了兩首詩，其中一首寫道：

平生文字為吾累，此去聲名不厭低。
塞上縱歸他日馬，城東不鬥少年雞。[19]

「少年雞」，指的是唐代長安城裏的鬥雞高手賈昌，少年時因鬥雞而得到大唐天子的喜愛，實際上是暗罵朝廷裏的諂媚小人，假如被嗅覺很靈的御史們聞出味兒來，又可以上綱上線了。

寫罷，蘇軾擲筆大笑：「我真是不可救藥！」

19　[北宋]蘇軾：〈十二月二十八日，蒙恩責授檢校水部員外郎黃州團練副使，復用前韻二首·其二〉，見《蘇軾全集校注》，第三冊，第2108頁。

第二章

人生如蟻

他不是「不為五斗米折腰」，

而是天天要為五斗米折腰。

一

公元1082年，被稱為「天下行書第三」的《寒食帖》，在黃州，等着蘇軾書寫。

「天下行書第一」，是王羲之的《蘭亭集序》（圖2.1），寫於東晉永和九年（公元353年）。

四百年後，唐乾元元年（公元758年），顏真卿寫下「天下行書第二」——《祭侄文稿》。

在我看來，被稱作「天下行書第二」的，應該是李白《上陽臺帖》（圖2.2）。當然，這只是出於個人偏好。藝術沒有第一名，《蘭亭集序》的榜首位置，想必與唐太宗李世民的推崇有關，但假如它永遠第一，後來的藝術史就沒有價值了，後來的藝術家就都可以洗洗睡了。

於所遇，蹔得於己，快然自足，不
知老之將至。及其所之既惓，情
隨事遷，感慨係之矣。向之所
欣，俛仰之間，已為陳迹，猶不
能不以之興懷。況修短隨化，終
期於盡。古人云：死生亦大矣。豈
不痛哉！每攬昔人興感之由，
若合一契，未嘗不臨文嗟悼，不
能喻之於懷。固知一死生為虛
誕，齊彭殤為妄作。後之視今，
亦由今之視昔。悲夫！故列
敘時人，錄其所述，雖世殊事
異，所以興懷，其致一也。後之攬
者，亦將有感於斯文。

2.1　[東晉]王羲之《蘭亭集序》（[唐]馮承素摹本）北京故宮博物院藏

永和九年歲在癸丑暮春之初會
于會稽山陰之蘭亭脩禊事
也群賢畢至少長咸集此地
有崇山峻領茂林脩竹又有清流激
湍暎帶左右引以為流觴曲水
列坐其次雖無絲竹管弦之
盛一觴一詠亦足以暢敘幽情
是日也天朗氣清惠風和暢仰
觀宇宙之大俯察品類之盛
所以遊目騁懷足以極視聽之
娛信可樂也夫人之相與俯仰
一世或取諸懷抱悟言一室之內

2.2　[唐]李白《上陽臺帖》北京故宮博物院藏

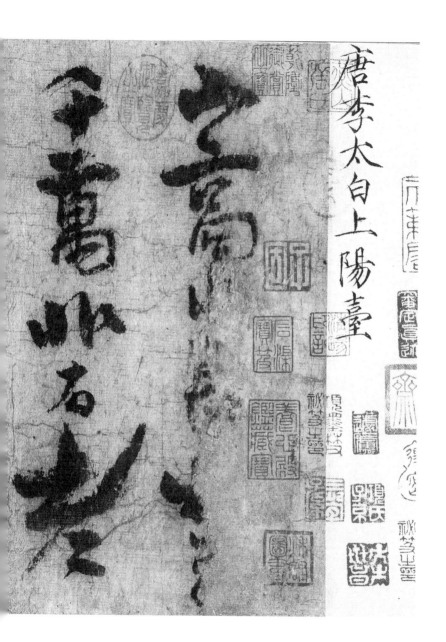

唐李太白上陽臺

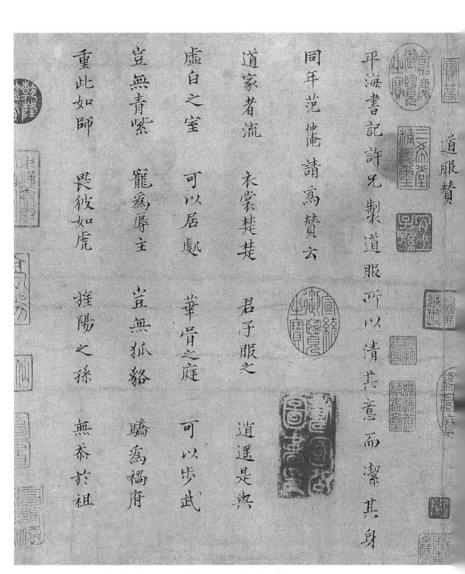

平海書記許兄製道服所以清其意而潔其身

同年范仲淹請為贊云

道家者流　衣裳楚楚

君子服之　逍遙是與

虛白之室　可以居處

蓽骨之庭　可以步武

豈無青紫　寵為辱主

豈無狐貉　驕為禍府

重此如師　畏彼如虎

旌陽之孫　無忝於祖

道服贊

2.3　[北宋]范仲淹《道服贊》北京故宮博物院藏

2.4 [北宋]范仲淹《遠行帖》 北京故宮博物院藏（上）

2.5 [北宋]范仲淹《邊事帖》 北京故宮博物院藏（下）

當然我們也不必那麼較真，每一個人，都有自己心中的第一。

無論怎樣，《寒食帖》，這「天下行書第三」，要等到《祭侄文稿》三百多年之後，才在蘇軾的筆下，恣性揮灑。

王羲之《蘭亭集序》原稿已失，故宮博物院收藏的，是唐代虞世南、褚遂良的臨本和馮承素的摹本，台北故宮博物院亦藏有褚遂良臨絹本和定武本。

顏真卿《祭侄文稿》和蘇軾《寒食帖》，則都保存在台北故宮博物院。

在《祭侄文稿》和《寒食帖》之間，有五代楊凝式，以超逸的書美境界獲得了顯著的歷史地位；有梅妻鶴子的林逋，書法如秋水明月，乾淨透徹，一塵不染；有范仲淹，「落筆痛快沉着」[1]。他們的作品，故宮博物院都有收存。其中范仲淹的楷書《道服贊》（圖2.3），筆法瘦硬方正，民國四公子之一的張伯駒先生說它「行筆瘦勁，風骨峭拔如其人」[2]，《遠行帖》（圖2.4）和《邊事帖》（圖2.5），一律粉花箋本，亦在清勁中見法度，一如他的人格，「莊嚴清澈，信如其品」。

但宋代書法的真正代表，卻是「蘇黃米蔡」。蘇軾的《寒食帖》，則被認為是宋人美學的最佳範例。

1　[北宋]黃庭堅：《山谷題跋》，轉引自徐利明：《中國書法風格史》，鄭州：河南美術出版社，1997年，第321頁。
2　張伯駒：《煙雲過眼》，北京：中華書局，2014年，第77頁。

這幅字，是在一個原本與蘇軾毫無關係的地方——黃州完成的。也是在這一年，蘇軾寫下了〈念奴嬌·赤壁懷古〉、〈前赤壁賦〉和〈後赤壁賦〉。

這字、這詞、這文，無不成為中國藝術史上的不朽經典。

將近一千年後，我在書房裏臨寫《寒食帖》，心裏想着，公元1082年究竟是怎樣的一個年份；在這一年，蘇軾的生命裏，到底發生了什麼？

二

十一世紀，那個慷慨收留了蘇軾的黃州，實際上還是一片蕭索之地。這座位於大江之湄的小城，距武漢市僅需一個小時車程，如今早已是滿眼繁華，而在當時，卻十分寥落荒涼。

蘇軾在兒子蘇邁的陪伴下，一路風塵、跟跟蹌蹌地到了黃州——一個原本與他八竿子打不着的荒僻之地。那時的他，一身鮮血，遍體鱗傷。烏台詩獄，讓他領教了那個朝代的黑暗。所幸，他沒有被推上斷頭台。黃州雖遠，畢竟給了他一個喘息的機會，讓他慢慢適應眼前的黑暗。他的入獄，固然是小人們精誠合作的結果，但不能說與他自己沒有關係。那時的他，年輕氣盛，對劣行從不妥協，在他的心裏，一切都是黑白分明，但對於

對方，他無可奈何，自己，卻落了一堆把柄，所謂殺敵一千，自損八百。他喜歡寫詩，喜歡在詩裏發牢騷，他不懂「牆裏鞦韆牆外道」的道理，說到底，是他的生命沒有成熟。那成熟不是圓滑，而是接納。黑暗與苦難，不是在旦夕之間可以掃除的，在消失之前，他要接納它們，承認它們的存在，甚至學會與它們共處。

那段時間，蘇軾開始整理自己複雜的心緒。蔣勳說：「這段時間是蘇軾最難過、最辛苦、最悲劇的時候，同時也是他生命最領悟、最超越、最昇華的時候。」[3]

人是有適應性的，他開始適應，而且必須適應這裏的生活。

從蘇軾寫給王慶源的信中，我們可以看到他在黃州最初的行跡：

> 扁舟草履，放浪山水間。客至，多辭以不在，往來書疏如山，不覆答也。此味甚佳，生來未曾有此適。[4]

在給畢仲舉的信中，又說：

> 黃州濱江帶山，既適耳目之好，而生事百須，亦不難致，早寢晚起，又不知所謂禍福安在哉？[5]

3　蔣勳：《蔣勳說宋詞》（修訂版），北京：中信出版社，2014年，第128頁。
4　[北宋]蘇軾：〈與王慶源十三首‧其五〉，見《蘇軾全集校注》，第十八冊，第6562頁。
5　[北宋]蘇軾：〈答畢仲舉二首‧其一〉，見《蘇軾全集校注》，第十七冊，第6183頁。

到了黃州，蘇軾父子一時無處落腳，只好在一處寺院裏暫居。那座寺院，叫定惠院，坐落在城中，東行五十步就是城牆的東門，雖幾度興廢，但至今仍在。院中有花木修竹，園池風景，一切都宛如蘇軾詩中所言。只是增加了後世仰慕者的題字匾額，其中最引人注目的，當是晚清名臣林則徐寫下的一副對聯：「嶺海答傳書，七百年佛地因緣，不僅高樓鄰白傅；岷峨回遠夢，四千里仙蹤遊戲，尚留名刹配黃州。」

蘇軾寓居定惠院之東，抬眼，見雜花滿山，竟有海棠一株。海棠是蘇軾故鄉的名貴花卉，別地向無此花，像黃州這樣偏遠之地，沒有人知道它的名貴。看見那株海棠，蘇軾突然生出一種奇幻的感覺。他抬首望天，心想一定是天上的鴻鵠把花種帶到了黃州。那株茂盛而孤獨的繁華，讓他瞬間看到了自己。他慘然一笑，吟出一首詩：

江城地瘴蕃草木，唯有名花苦幽獨。

嫣然一笑竹籬間，桃李漫山總粗俗。

也知造物有深意，故遣佳人在空谷。

自然富貴出天姿，不待金盤薦華屋。

朱脣得酒暈生臉，翠袖卷紗紅映肉。

林深霧暗曉光遲，日暖風輕春睡足。

雨中有淚亦悽愴，月下無人更清淑。

先生食飽無一事，散步逍遙自捫腹。

不問人家與僧舍，拄杖敲門看修竹。

忽逢絕豔照衰朽，歎息無言揩病目。

陋邦何處得此花，無乃好事移西蜀。

寸根千里不易致，銜子飛來定鴻鵠。

天涯流落俱可念，為飲一樽歌此曲。

明朝酒醒還獨來，雪落紛紛那忍觸。[6]

　　當年唐玄宗李隆基在沉香亭召見楊貴妃，貴妃宿醉未醒，玄宗見她「朱唇酒暈」，笑曰：「豈是妃子醉耶？真海棠睡未足耳。」唐玄宗以人比花，蘇軾則是以花自寓了。

　　初到黃州的日子裏，他沒事就抄寫這首詩，不知不覺之間，竟然抄寫了幾十本。

　　獨自走路，在這無人問候的小城，沒有朋友，沒有人知道他的來歷，只有一株遠遠的花樹，與他相依為伴。這個倉惶疲憊的旅者，願意像楊貴妃那樣，宿醉不醒。竹葉在定惠院綿密的風聲中晃動着，蘇軾沉沉地睡去，像他詩裏寫的：

　　畏蛇不下榻，睡足吾無求。[7]

6　[北宋]蘇軾：〈寓居定惠院之東，雜花滿山，有海棠一株，土人不知貴也〉，見《蘇軾全集校注》，第四冊，第2162頁。

7　[北宋]蘇軾：〈子由自南都來陳三日而別〉，見《蘇軾全集校注》，第四冊，第2115頁。

醒來時，窗外依舊是綿密的風聲，還夾雜着竹子的清香。於是他覺得，這巢穴雖小，卻是那樣地溫暖。蕭蕭的風聲中，他再次睡去，「昏昏覺還臥，輾轉無由足」，但沒有做夢。即使做夢，也不會夢到朝廷上的歲月，那歲月已經太遠，已被他甩在身後，丟在千里外的皇城中。

但有時也有夢。他會夢見故人，夢見自己的父親、弟弟，夢見司馬光、張方平，甚至夢見王安石。這讓他在夢醒時分感到一種徹骨的孤寂。這裏遠離朝闕，朋友都遠在他鄉，找不出一個可以交談的人，連敵人都沒有。

寂寞中的孤獨者，是他此時唯一確定的身份。

在定惠院寓居，他寫下一首〈卜運算元〉：

缺月掛疏桐，
漏斷人初靜。
誰見幽人獨往來，
縹緲孤鴻影。

驚起卻回頭，
有恨無人省。
揀盡寒枝不肯棲，
寂寞沙洲冷。[8]

8　[北宋]蘇軾：〈卜運算元〉，見《蘇軾全集校注》，第九冊，第249頁。

他會在萬籟俱寂的時候，漫步於修竹古木之間，諦聽風聲雨聲蟲鳴聲，也有時去江邊，撿上一堆石子，獨自在江面上打水漂。還有時，他乾脆跑到田間、水畔、山野、集市，追着農民、漁父、樵夫、商販談天說笑，偶爾碰上不善言辭的人，無話可說，他就央告人家給他講個鬼故事，那人或許還要推辭，搖頭說：「沒有鬼故事。」蘇軾則說：「瞎編一個也行！」

話落處，揚起一片笑聲。

三

花開花落，風月無邊，可以撫慰腦子，卻不能安撫肚子。蘇軾的俸祿，此時已微薄得可憐。身為謫放官員，朝廷只提供一點微薄的實物配給，正常的俸祿都停止了。而蘇軾雖然為官已二十多年，但如他自己所說，「俸入所得，隨手輒盡」，是名副其實的「月光族」，並無多少積蓄。按照黃州當時的物價水平，一斗米大約二十文錢，一匹絹大約一千二百文錢，再加上各種雜七雜八的花銷，一個月下來也得四千多文錢。對於蘇軾來說，無疑是一筆鉅款。更何況，他的家眷也來到黃州相聚，全家團圓的興奮過後，一個無比殘酷的現實橫在他們面前：這麼多張嘴，拿什麼餬口？

為了把日子過下去，蘇軾決定實行計劃經濟：月

初，他拿出四千五百錢分作三十份，一份份地懸掛在房樑上。每天早晨，他用叉子挑一份下來，然後藏起叉子，即使一百五十錢不夠用，也不再取。一旦有節餘，便放進一隻竹筒。等到竹筒裏的錢足夠多時，他就邀約朋友，或是和夫人王閏之以及侍妾王朝雲沽酒共飲。

即使維持着這種最低標準的生活，蘇軾帶到黃州的錢款，大概也只能支撐一年。一年以後該怎麼辦？妻子憂心忡忡，朋友也跟着着急，只有蘇軾淡定如常，說：「至時，別作經畫，水到渠成，不須預慮。」意思是，等錢用光了再作籌畫，正所謂水到渠成，無須提前發愁，更不需要提前預支煩惱。

等到第二年，家中的銀子即將用盡的時候，生計的問題真的有了解決的辦法。那時，已經是春暖時節，山谷裏的杜鵑花一簇一簇開得耀眼，蘇軾穿着單薄的春衫，一眼看見了黃州城東那片荒蕪的坡地。

馬夢得最先發現了那片荒蕪的山坡。他是蘇軾在汴京時最好的朋友之一，曾在太學裏做官，只因蘇軾在他書齋的牆壁上題了一首杜甫的詩〈秋雨歎〉，受到圍攻，一氣之下他辭了官，鐵心追隨蘇軾。蘇軾到黃州，他也千里迢迢趕來，與蘇軾同甘共苦。

馬夢得向官府請領了這塊地，蘇軾從此像魯濱遜一樣，開始荒野求生。

那是一片被荒置的野地，大約百餘步長短，很久以

前，這裏曾經做過營地。幾十年後，曾經拜相（參知政事）的南宋詩人范成大來黃州拜謁東坡，後來在《吳船錄》裏，他描述了東坡的景象：

> 郡東山壟重複，中有平地，四向皆有小岡環之。[9]

那片被荒棄的土地，蘇軾卻對它一見傾心，就像一個飢餓的人，不會對食物太過挑剔。這本是一塊無名高地，因為它位於城東，讓蘇軾想起他心儀的詩人白居易當年貶謫到忠州做刺史時，也居住在城東，寫了〈東坡種花二首〉，還寫了一首〈步東坡〉，所以，蘇軾乾脆把這塊地，稱為「東坡」。

他也從此自稱「東坡居士」。

中國文學史和藝術史裏大名鼎鼎的蘇東坡，此時才算正式出場。

四

蘇東坡不會忘記那一年——宋神宗元豐三年（公元1080年），他在那塊名叫東坡的土地上開始嘗試做一個農民。

9　[南宋]范成大：《吳船錄》卷下，見《范成大筆記六種》，北京：中華書局，2002 年，第228頁。

蘇東坡開始農業生產的第一個動作，應該是「煽風點火」，因為那些枯草，枝枝柯柯，彎彎曲曲，纏繞在土地上，拒絕着莊稼生長，蘇東坡覺得既刺手，又棘手。於是，蘇東坡在荒原上點了一把火。今天我們想像他當時呼喊與奔跑的樣子，內心都會感到暢快。因為他不只燒去了地上的雜草，也燒去了他心裏的雜草。自那一刻起，他不再患得患失，而是開始務實地面對自己生命中的所有困頓，他懂得了自己無論站立在哪裏，都應當從腳下的土壤中汲取營養。火在荒原上燃起來，像有一支畫筆，塗改了大地上的景物。大火將盡時，露出來的不僅是滿目瓦礫，竟然還有一口暗井。那是來自上天的犒賞，幫助他解決了灌溉的問題。這讓蘇東坡大喜過望，說：「一飽未敢期，瓢飲已可必！」那意思是，吃飽肚子還是奢望，但是至少，不必為水源發愁了。

　　蘇東坡買來了一頭牛，還有鋤頭、水桶、鐮刀之類的農具，那是一個農民的筆墨紙硯，收納着他的時光與命運。勞作時，蘇東坡頭戴竹笠，在田間揮汗。第一年種下的麥子在時光中發育，不斷抬高他的視線，讓他對未來的每一天都懷有樂觀的想像。孔孟老莊、四書五經，此時都沒了用場。他日復一日地觀賞着眼前的天然大書，對它在每個瞬間裏的細微變化深感癡迷。

　　我們沒有必要把蘇東坡的那段耕作生涯過於審美化，像陶淵明所寫，「晨興理荒穢，戴月荷鋤歸」，因

為對於蘇東坡本人來說，他的所有努力都不是為了審美，而是為了求生。我從小在城市裏長大，不曾體驗過稼穡之苦，也沒有在廣闊天地裏練過紅心，但我相信，農民是世界上最艱苦的職業之一。對蘇東坡而言，這艱辛是具體的，甚至比官場還要牢固地控制着他的身體。他不是「不為五斗米折腰」，而是天天要為五斗米折腰，折得他想直都直不起來。

但他是對土地折腰，不是對官場折腰。相比之下，還是對土地折腰好些——當他從田野裏直起身，他的腰身可以站得像樹幹一樣筆直，而在官場上，他的腰每時每刻都是彎的，即使睡覺、做夢，那腰也是彎的。李公麟《孝經圖》卷（圖2.6）中的這個細節，就是對這一身體命運的生動紀錄。一個人生下來，原本是健康的，但官場會把他培養成殘疾人——身體與精神的雙重殘疾，死無全屍，因為在死後，他的靈魂也是彎曲的。

土地是講理的，它至少會承認一個人的付出，一分耕耘，幾分收穫。張煒說：「這種簡單而淳樸的勞動方式本身即蘊含着無可比擬的道德感。」[10] 但官場沒理可講，道德更是屍骨無存，誰在官場上講理講道德，誰就是腦殘。

所以，他的勞動生涯再苦再累，他的心是自由的。土地徵用了他的身體，卻使他的精神得到了自由。在這

10　張煒：《陶淵明的遺產》，北京：中華書局，2016年，第184頁。

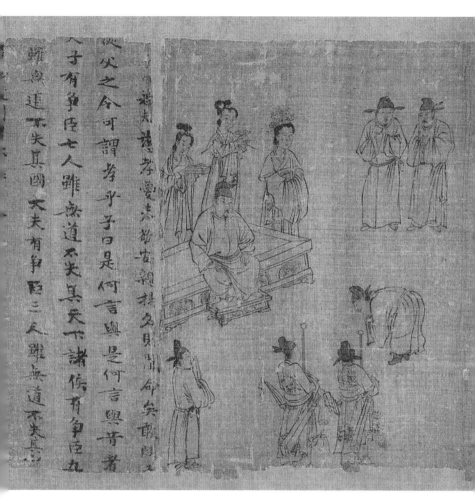

2.6 [北宋]李公麟《孝經圖》卷（局部）美國大都會藝術博物館藏

裏，他無須蠅營狗苟、苟且偷安。官場培養表演藝術家，他們臉上可以變換出無數種表情，但沒有一種表情是屬於他們自己的。他們都是演技派，而蘇東坡是本色派，他不會裝，也裝不像——他的表演課永遠及不了格。官場上絕大多數官員都會認為，這世界上什麼都可以丟，唯獨官位不能丟；而對於蘇東坡來說則剛好相反，如果這個世界一定要從他身上剝奪什麼，那就把官位拿去吧，剩下的一切，他都捨不得丟掉。

蘇東坡站在烈日下的麥田裏，成了麥田裏的守望者，日復一日地經受着風吹和日曬，人變得又黑又瘦。他的臂膀和雙腿，從來也沒有像這樣酸脹，從酸脹轉為腫痛，又從腫痛轉為了麻木。而他的情緒，也由屈辱、悲憤，轉化為平淡，甚至喜悅。那喜悅是麥田帶給他的——那一年，湖北大旱，幸運的是，蘇東坡種的麥子，長勢旺盛，芒種一過，麥子就已成熟。

這是田野上最動人的時刻，蘇東坡一家在風起雲湧的麥田裏，搶收麥子。他讓妻子用小麥與小米摻雜，將生米做成熟飯。他吃得香，只是孩子們覺得難以下嚥，說是在「嚼虱子」，夫人王閏之則把它稱作「新鮮二紅飯」。

但蘇東坡心中的自我滿足是無法形容的，因為他經歷了一次神奇的萃取，用他艱辛而誠實的勞動，把大自然的精華萃取出來。

一個黃昏裏，他從田裏返回住處。吱呀一聲，沉重

的門被推開了。樸素的農舍裏沒有太多的東西，只有簡易的床榻，有吃飯和讀書兼顧的桌子，有長長的木櫃放在地上，上面或許擺放着一面女人用來梳妝的鏡子——那是唯一可以美化他們的事物。太陽的餘光從屋簷的齒邊斜射進窗格，一些灰塵的微粒在方形的光中飄動，證明屋子裏的空氣不是絕對靜止。生活是那樣自然而然，他好像與生俱來，就生活在這樣一個場景中。繁華的汴京、皇宮、朝廷，好像都是不切實際的夢。這裏似乎只有季節，卻看不見具體的日子。但他並不失望，因為季節的輪迴裏，就蘊藏着未來的希望，這是至關重要的。

獨自啜飲幾杯薄酒，晃動的燈影，映照出一張瘦長的臉。蘇東坡提起筆，將筆尖在硯台上捵得越來越細，然後神態安然地，給朋友們寫信。這段時間，為他留下最多文字的就是書信尺牘。他說：「我現在在東坡種稻，雖然勞苦，卻也有快樂。我有屋五間、果樹和蔬菜十餘畦、桑樹一百餘棵，我耕田妻養蠶，靠自己的勞動過日子。」

後來，老友李常任淮南西路提刑，居官安徽霍山，聽說蘇東坡在耕田餬口，就給他帶來了一批柑橘樹苗。這讓他沉醉在《楚辭》「青黃雜糅，文章爛兮」的燦爛辭句裏。他在詩裏自嘲：「飢寒未知免，已作太飽計。」

假如我們能夠於公元1082年在黃州與蘇東坡相遇，這個男人的面容一定會讓我們吃驚——他不再是二十年

前初入汴京的那個單純俊美的少年，也不像三年前離開御史台監獄時那樣面色憔悴蒼白，此時的蘇東坡，瘦硬如雕塑，面色如銅，兩鬢皆白，以至於假若他在夢裏還鄉，從前的髮妻都會認不出他來，此時的他，早已「塵滿面，鬢如霜」。

有一天夜晚，蘇東坡坐在燈下，看見牆壁上的瘦影，自己竟悚然一驚。他沒有想到自己已經瘦成這個樣子。他趕忙叫人來畫，只要他畫輪廓，不要畫五官。畫稿完成時，每個人都說像，只看輪廓，就知道這是蘇東坡。

<p style="text-align:center">五</p>

似乎一切都回到了原點。蘇東坡原本就出身於農家，假如他不曾離家，不曾入朝，不曾少年得志，在官場與文場兩條戰線上盡得風流，他或許會在故鄉眉州繼承祖業，去經營自家的土地，最多成為一個有文化的勞動者。此時，他在官場上轉了一圈，結局還是回到土地上，做一介農夫。

好像一切都不曾開始，就已結束。

但他不是一個普通的農夫。對於一個農夫來說，田野家園，構成了他全部的精神世界，而對蘇東坡來說，田野即使大面積地控制了他的視線，在他的心裏也只佔了一個角落。他的心裏還有詩，有夢，有一個更加深厚和

廣闊的精神空間等待他去完成。他的精神半徑是無限的。

　　我想那時，不安和痛苦仍然會時時襲來。那是文墨荒疏帶來的荒涼感，對於蘇東坡這樣的文人，「會引起一種特殊的飢餓感」[11]。每當夜裏，蘇東坡一個人靜下來，他的心底便會幽幽地想起一個人。他從來沒有見過那個人，但在蘇東坡的案頭，那人的詩集翻開着，蘇東坡偶爾閒暇，便會讀上幾句。讀詩與寫詩，其實都是一個選定自我的過程。一個人，喜歡什麼樣的詩，他自己就是一個什麼樣的人。

　　公元四世紀的東晉，有一個詩人，曾經當過江州祭酒、建威參軍、鎮軍參軍、彭澤縣令。但這一串威赫的名聲拴不住他的心，終於，他當彭澤縣令八十多天，便棄職而去，歸隱在都陽湖邊一個名叫斜川的地方，寫下〈歸園田居〉這些詩歌，和〈桃花源記〉、〈五柳先生傳〉、〈歸去來兮辭〉這些不朽的散文。

　　陶淵明的名字，對中國人來說早就如雷貫耳，在蘇東坡的時代亦不例外。那段時光裏，陶淵明成了蘇東坡最好的對話者。他說：「淵明詩初視若散緩，熟讀有奇趣。如『曖曖遠人村，依依墟里煙。狗吠深巷中，雞鳴桑樹巔』。又曰：『采菊東籬下，悠然見南山』，大率才高意遠，則所寓得奇妙，遂能如此，如大匠運斤，無斧鑿痕，不知者則疲精力，至死不悟。」

11　張煒：《陶淵明的遺產》，第140頁。

時間把這兩位不同時代的詩人越推越遠，但在蘇東坡的心裏，他們越來越近。或許，只有在黃州，在此際，蘇東坡才能如此深入地進入陶淵明的內心。蘇東坡喜歡陶淵明，是因為他並不純然為了避世才遁入山林，而是抱着一種審美的態度，來重塑自己的人生。他不是消極的，而是積極的。他也不是避世，而是入世，只不過這個「世」，不同於那個「世」。在陶淵明心裏，這個「世」更加真實、豐沛和生動，風日流麗、魚躍鳶飛、一窗梅影、一棹扁舟，都蘊含着人生中不能錯過的美。生命就像樹枝上一枚已熟軟的杏子，剝開果皮，果肉流動的汁液鮮活芳香，散發着陽光的熱度。陶淵明要把它吃下去，而不是永遠看着它，事不關己，高高掛起。這位田野裏質樸無華的農民，不僅開闢了中國山水文學之美，也成就了中國士大夫人生與人格之美，讓自然、生活與人，彼此相合。

七個世紀以後，在黃州，在人間最孤寂的角落，蘇東坡真正讀懂了陶淵明，就像兩片隔了無數個季節的葉子，隔着幾百年的風雨，卻脈絡相通，紋路相合。張煒說：「他們都是出入『叢林』（指官場叢林）之人，都是身處絕境之人，都是痛不欲生之人，都是矛盾重重之人，都是愛酒、愛詩、愛書、愛友人、愛自然之人。」[12] 蘇東坡一遍遍地抄寫〈歸去來兮辭〉。時

12　張煒：《陶淵明的遺產》，第325頁。

至今日，我在台北故宮博物院打量這件相傳的手稿原跡（圖2.7），仍見濕潤沖淡之氣在往昔書墨之間流動回轉。那是他在書寫自己的前世——他在詞裏說：「夢中了了醉中醒，只淵明，是前生。」寫字的時候，他就成了陶淵明，而黃州東坡，就是昔日的斜川。

清末民初大學者王國維在〈文學小言〉中寫道：

> 三代以下之詩人，無過於屈子、淵明、子美、子瞻者。此四子若無文學之天才，其人格亦自足千古。故無高尚偉大之人格，而有高尚偉大文章者，殆未之有也。

> 天才者，或數十年而一出，或數百年而一出，而又須濟之以學問，帥之以德性，始能產生真正之大文學。此屈子、淵明、子美、子瞻等所以曠世而不一遇也。[13]

自夏商周三代以下，浩瀚數千年，王國維只篩選出四個人，分別是：屈原、陶淵明、杜甫、蘇東坡。而這四個人，幾乎全部集中在上一個一千年，也就是公元前340年（屈原出生）到公元1101年（蘇東坡去世），此後近一千年（十二世紀到二十世紀），一個名額也沒佔上。

假如從這四者中再選，我獨選蘇東坡，因為蘇東坡身處的宋代，中國歷史正處於一場前所未有的變遷中，

13　王國維：〈文學小言〉，見《王國維文集》，第一卷，北京：中國文史出版社，1997年，第26頁。

2.7　　［北宋］蘇軾《歸去來兮辭》（傳）台北故宮博物院藏

余家贫耕植不足以自给幼稚
盈室缾无储粟生生所资未见
其术亲故多劝余为长吏脱
然有怀求之靡途会有四方之
事诸侯以惠爱为德家叔以余
贫苦遂见用为小邑于时风波
未静心惮远役彭泽去家百
里公田之利足以为酒故便求之
及少日眷然有归欤之情何则
质性自然非矫厉所得饥冻
虽切违己交病常从人事皆
口腹自役于是怅然慷慨深愧
平生之志犹望一稔当敛裳宵
逝寻程氏妹丧于武昌情在骏
奔自免去职仲秋至冬在官
八十余日因事顺心命篇曰归
去来兮乙巳岁十一月也
归去来兮田园将芜胡不归
既自以心为形役奚惆怅而独悲
悟已往之不谏知来者之可追
迷途其未远觉今是而昨非舟

機遇更多，困境也更多，尤其對於蘇東坡這樣的人，幾乎是冰炭同爐。蘇東坡就是宋代這隻爐子裏冶煉出來的金丹，他在精神世界裏創造的奇跡，既空前，也絕後——對此，我後面還要分頭闡述。但他不是橫空出世的，有人以自己的生命和藝術實踐為他做了歷史的輔墊，那個人就是陶淵明。

<center>六</center>

蘇東坡寫下一首詞，名叫〈哨遍〉，把〈歸去來兮辭〉的意蘊隱括其中。所謂隱括，與和韻、集句一樣，是宋詞創作的一個重要方法，是根據前人詩文內容或名句意境進行剪裁、改寫來創作新詞，而且是宋代詞人獨創的創作方法。晏幾道〈臨江仙〉、劉幾〈梅花曲〉，都是著名的隱括之作。但蘇東坡是真正明確使用「隱括」這個概念的詞人，因此，歷來都把蘇東坡視為開宋代隱括詞風氣之先者。南宋最後一位著名詞人張炎在《詞源》中寫道：「〈哨遍〉一曲，隱括〈歸去來辭〉，更是精妙，周、秦諸人所不能到。」[14] 清代著名詩人馮金伯在《詞苑粹編》卷四引《本事紀》說：「東坡隱括〈歸去來辭〉，山谷隱括〈醉翁亭記〉，兩人固是詞家好手。」[15]

紙頁上的〈歸去來兮辭〉是無聲的，蘇東坡的〈哨

14　唐圭璋：《詞話叢編》，北京：中華書局，1986年，第267頁。
15　唐圭璋：《詞話叢編》，第1842頁。

遍〉，把它轉化為詞，也就轉化為聲音，因為宋詞是有旋律的。蘇東坡在田野間勞作，就讓家童歌唱這首詞，他自己累了，就乾脆放下犁耙，迎風站立，與他一同吟唱，一邊還敲打牛角，輕擊節拍。抬眼，他發現頭上墨色不定的雲，還有頓挫無常的山，原來也是有節律，有平仄的。

那時他才意識到，自己其實並不在原點上。在世上走過這一遭，他就不可能再回到原點了。世事的風雨滄桑，草木的萬千變化，都被收納進他的生命裏，變成他的血肉細胞。假若他年少時不曾出川，他今天或許稼穡為生，但那心境是不一樣的。不經歷那些痛苦與折磨，他不會如此主動地和大自然打成一片，更不會知道無須「摧眉折腰事權貴」竟是那樣地自由和快樂。

七

天高地遠的黃州，使得在政治絞殺中疲於奔命的蘇東坡有了一個喘息和自省的機會。正是在這裏，蘇東坡對自己從政的價值產生了深刻的懷疑。自幼飽讀詩書，一心報效朝廷，充溢他胸襟的，是對功業的慾望和渴求，就是像諸葛亮那樣，受任於敗軍之際，奉命於危難之間，去匡扶社稷，安定天下蒼生，而那個被他報效的朝廷，卻始終像一塊質地均勻的石頭，拒絕一切改變。到頭來，改變的只有蘇東坡自己，在小人堆裏穿梭，在

文字獄裏出生入死，人到中年，就已經白髮蒼蒼。

在黃州，他給李端叔寫信。他說：

> 軾少年時，讀書作文，專為應舉而已。既及進士第，貪得
> 不已，又舉制策，其實何所有？而其科號為直言極諫，故
> 每紛然誦說古今，考論是非，以應其名耳。人苦不自知，
> 既以此得，因以為實能之，故至今，坐此得罪幾死，所謂
> 齊虜以口舌得官，真可笑也。[16]

那時的他不一定會意識到，自己雖與王安石政見
相左，骨子裏卻是一路貨色——他們都患上了「聖人
病」，覺得自己就是那根可以撬動地球的槓桿，但他看
到的，卻是一根根的槓桿接連報廢，包括他的恩師歐陽
修，歷經憂患之後，頭髮已經完全白了，終年牙痛，已
經脫落了好幾顆牙，眼睛也幾近失明，自況「弱脛零
丁，兀如槁木」，出知亳州、蔡州後，以體弱為由，不
止一次地自請退休，從此不再在政壇上露面。而自己，
自以為才大無邊，最終卻幾乎連自己都保護不了。

政治的荒謬，讓那些在儒家經典的教誨下成長起來
的書生陷入徹底的尷尬：他們想做天大的事，卻連屁大
的事也做不成。因此，在蘇東坡看來，自己一根筋似的

16　[北宋]蘇軾：〈答李端叔書〉見《蘇軾全集校注》，第十六冊，第
　　5433頁。

為皇帝寫諫書，全是扯淡。他以為話多是一個優點，以為話多就可以改變世界，但他所有的詞語，要麼在人間蒸發了，要麼變成利箭，反射到自己身上，讓自己遍體鱗傷，體無完膚。

於是，黃州，這座山重水遠的小城的意義竟發生了奇特的轉變。對於蘇東坡來説，它不再是一個困苦的流放之地，對黃州來説，蘇東坡也不再只是一個無關緊要的天涯過客。他們相互接納，彼此成全，成為對方歷史和生命中不可缺少的一部分。當一個豐盈的生命與一片博大的土地相遇，必然會演繹出最完美的歷史傳奇。

八

在黃州，由奏摺、策論、攻訐、辯解所編織成的語言密度，被大江大河所稀釋。在去除語言之後，世界顯得格外空曠和透明。留給蘇東坡的語言，只有詩詞尺牘。這段歲月，是蘇東坡文學和藝術創作的黃金期。

詞興起於唐而盛於宋。唐朝的城市保留着古老的坊市制，也就是居民區與商業區用坊牆隔離，街道不准擺攤開店，要做生意，只能到東、西二市。到了宋朝，坊市制瓦解，居民區與商業區混為一體，到處都是繁華而雜亂的商業街，「夜市直至三更盡，才五更又復開張」。商業的繁榮，尤其是茶樓酒肆的興旺，導致了添

歡湊趣的詞演唱成為日常行為，並進而升級為都市文娛生活的重要內容。

蘇東坡當年初入汴京，就曾被京城坊間的輕吟淺唱所吸引，也多次在尺牘中表達過對柳永的傾慕，但他當時還無意於詞的創作，所以，在蘇東坡的早期作品中，似乎找不出作詞的紀錄。他的志向，在於那些關乎國家治亂安危的宏文策論，似乎只有它們，才是文章的「正道」，而小詞小令，都是文人們遣興抒懷的遊戲筆墨，是流行歌曲，他的〈上皇帝書〉和〈再上皇帝書〉，才稱得上是他那一時期的得意之作。只不過得意之作給他帶來的，只有無盡的失意。

當他被外放杭州，尤其是被貶黃州後，被壓抑的自我才被喚醒，那份「超曠之襟懷」才得以激發，他這才發現那些遊戲筆墨，才更貼近人的生命慾求。他不像主持慶曆新政失敗的范仲淹那樣，處江湖之遠還不忘其君，他認為那也是一種諂媚。他不想做理想的人質，把自己逼得無路可走，而是用一個更大的世界來包容自己，那個世界裏，有清風明月，有白芷秋蘭。葉嘉瑩先生說，蘇東坡在杭州和密州嘗試寫詞，這種「詩化的詞遂進入了一種更純熟的境界，而終於在他貶官黃州之後，達到了他自己之詞作的品質的高峰」[17]。

有一次，蘇東坡問一名客人：「我的詞作比柳永如

17　葉嘉瑩：《唐宋詞名家論稿》，石家莊：河北教育出版社，2001年，第119–120頁。

何？」那位客人回答説：「這哪裏能夠相比？」蘇東坡吃驚地問：「這怎麼説？」那客人不慌不忙地説：「您的詞作，必須讓關西大漢懷抱銅琵琶，手握大鐵板，高唱『大江東去』。柳永的詞作卻需要一個二八年華的小女子拈着紅牙拍板，細細地唱『楊柳岸、曉風殘月』。」蘇東坡聽後，不禁撫掌大笑。

在黃州的清風竹林間，蘇東坡驟然夢醒。

那是一種前所未有的遼闊。

九

宋代，在理學誕生的前夜，中國已經出現了文化重心與政治重心分離的現象。於是，在北宋出現了一種對稱的情況：一方面，是皇帝不斷收緊他的政治權力，強化汴京作為政治中心的意義；另一方面，一批以道德理想相標榜的士大夫卻相聚在洛陽，在那裏設壇講學、著書立説、交遊飲酒、高談闊論。

李清照的父親李格非寫了一部《洛陽名園記》，記錄了洛陽當時的17座名園，其中最有名的，就是司馬光的獨樂園。從朝廷急流勇退的司馬光，就在這裏編寫他的千古名作《資治通鑑》，只不過這部書那時的名字，還叫《通志》，後來宋英宗把它改成了《資治通鑑》。那是一部浩繁的著作，困乏時，司馬光有時一個人，有

時也喚來三五友人，在園林裏遊賞消遣。

在今天的中國國家圖書館，依然可以搜尋出司馬光撰寫《資治通鑑》的一紙草稿，後人把它精心裱成手卷，給它起名《通鑑稿》（圖2.8）。故宮博物院書畫鑒定大師徐邦達先生推斷，這頁手稿，應作於熙寧八年（公元1075年）之後[18]，那正是司馬光與王安石鬧彆扭，隱居洛陽的那段時光。不要說在今天，即使在乾隆的時代，這頁紙也被奉為稀世珍寶，被乾隆皇帝莊重地編入了皇家的書畫收藏名錄——《石渠寶笈初編》。司馬光親筆書寫的墨稿，雖只有一頁，卻足以抵禦時代變換給記憶造成的殘缺，讓我們重溫那個年代的血脈精髓和聲音色彩。

於是，十一世紀的洛陽，這座牡丹之城，大腕雲集，書冊琳琅，琴音嫋嫋，白衣飄飄，實為一座風雅之城，儼然帝國文化上的首都。

知識分子一心要做「帝師」，讓文化的力量影響政治操作，甚至上升為國家倫理，而皇帝則一心要化「師」為「吏」，把知識分子訓練成聽命於己的技術官僚。這樣的暗中角力，餘波卻傳遞不到山高水遠的黃州。

此時的蘇東坡，內心一片澄碧。他意識到，在那些虛無高蹈的文章策論之外，這世界上還絕然存在着另外一種文字，它不是為朝廷、為帝王寫的，而是為心、為一個人最真實的存在而寫的。這是一種拒絕了格式化、

18　參見徐邦達：《古書畫過眼要錄》，見《徐邦達集》，第二卷，北京：紫禁城出版社，2005年，第265頁。

遠離了宮殿的裝飾效果，因而更樸素、更誠實，也更乾淨的文字，它也因這份透明，而不為時空所阻，在千人萬人的心頭迴旋。

一個人只有敢於面對自己，才能真正面對眾人。蘇東坡在孤獨中與世界對話，他的思念與感傷，他的快樂與淒涼，他生命中所有能夠承受和不能承受的輕和重，都化成一池萍碎、二分塵土，雨睛雲夢、月明風嬝，留在他的詞與字裏，遠隔千載，依舊脈絡清晰。

蘇東坡所寫的每一個字，都與文化權力無關。他是一位純然的歌者、一位「起舞弄清影」的舞者，一招一式都聽從內心的意志。

而宋詞，儘管早已由流行樂壇轉入高尚文人之手，在蘇東坡之前，已有歐陽修、柳永、晏幾道這些名家墊底，但從《花間集》至柳永，始終不脫「詞為豔科」的範圍，被視為「小道」、「小技」，與詩文相比，低人一等。王安石做參知政事時，也對詞持以鄙薄態度。柳永也以詞而落第。

到了蘇東坡手裏，詞才真正衝破了「豔科」的藩籬，與詩一樣，成為言志與載道的文學形式。北宋胡寅〈酒邊詞序〉說他「一洗綺羅香澤之態，擺脫綢繆宛轉之度，使人登高望遠，舉首高歌，而逸懷浩氣，超乎塵垢之外。」[19]元好問《新軒樂府引》云：「自東坡一出，情性

19　[北宋]胡寅：〈酒邊詞序〉，轉引自葉嘉瑩：《唐宋詞名家論稿》，第129頁。

2.8 [北宋]司馬光《通鑑稿》中國國家圖書館藏

永昌元年春正月乙卯改元。王敦自東新將作亂謂

長史謝鯤曰……戊辰……飄稱己輒……退沈克

乙亥詔親帥六軍以誅大逆敦兄……死矣然得……敦。遣使告梁……史問計

侯正當……討之卓不從使人……

八悝々曰鄙……奉兵討敦於是……說甘卓共討敦參

軍李梁說卓曰昔……福將軍但……代之驕謂梁曰書

融於天下未寧之時故得以文服天子非今比也使大

將……卓月……逆說卓曰王氏……乃露……討廣州

刺史陶……義事……嬰城固守甘卓遺丞書許以兵出

人書曰吾至……從二月後趙王勒立……萬圍徐龕

藩曜引兵還曜以難敵上大……安求見不得安怒

趙主曜自將擊楊難敵……破之進……疾難敵請稱

獲之寔欲用之又以寔長史魯憑為參軍二人不從安

一曰殺之曜聞……為也。帝徵……帥諸宗。一軍以周

尉帝遣王廙……頭以甘……至攻石頭周札

之外，不知有文字，真有『一洗萬古凡馬空』氣象。」葉嘉瑩先生説：「一直到了蘇氏的出現，才開始用這種合樂而歌的詞的形式，來正式抒寫自己的懷抱志意，使詞之詩化達到了一種高峰的成就。」[20]

蘇東坡文學世界裏的那些摒棄了華詞麗句，而看上去質樸平靜，內部卻蘊含着強烈的生命力度的文字，讓我想起俄羅斯土地上的托爾斯泰。作家格非這樣形容托爾斯泰：「傑作猶如大動物，它們通常都有平靜的外貌。這個説法用於列夫·托爾斯泰似乎是再恰當不過了。我感到托爾斯泰的作品彷彿一頭大象，顯得安靜而笨拙，沉穩而有力。托爾斯泰從不屑於玩弄敘事上的小花招，也不熱衷所謂的『形式感』，更不會去追求什麼別出心裁的敍述風格。他的形式自然而優美，敍事雍容大度，氣派不凡，即使他很少人為地設置什麼敘事圈套、情節的懸念，但他的作品自始至終都充滿了緊張感；他的語言不事雕琢，簡潔、樸實但卻優雅而不失分寸。所有上述這些特徵，都是偉大才華的標誌，説它是渾然天成，也不為過。」[21]

我們完全可以用相同的話來理解蘇東坡。

20　葉嘉瑩：《唐宋詞名家論稿》，第119–120頁。

21　格非：〈列夫·托爾斯泰與《安娜·卡列尼娜》〉，見《博爾赫斯的面孔》，南京：譯林出版社，2014年，第162頁。

真正提升了宋代精神的品質，帶動了宋代藝術風氣的，不是高堂華屋裏的名人大腕兒，卻是置身燈青孤館、野店雞號中的蘇東坡。

他的詩詞、散文、書法，皆可雄視千年，為宋朝代言。

這，或許是命運給他的一種別樣的補償。

不理解蘇東坡，我們就無法真正地理解宋代。

蘇東坡後來成了北宋文壇三大領袖之一。星光熠熠的北宋文壇，第一任領袖是錢惟演，第二任領袖是錢惟演的學生歐陽修，第三任領袖就是歐陽修的學生蘇東坡。但前兩個文人集團同時也是政治集團，唯有蘇東坡領導的團隊是一個最具文藝範兒的團體，蘇東坡也因此成為那個時代真正的文壇盟主。

不過，這些都是後話了。

但無論怎樣，我們應當對那些陷害蘇東坡的小人們心存感激，因為沒有他們，蘇東坡就會像他們一樣，隱沒在朝堂的陰影裏，正因有了他們，文學史上的那個蘇東坡才能被後人看見。

十

元豐五年（公元1082年），蘇東坡已經習慣了自己的農民生活——雞鳴即起，日落而息。每一天的日

子，幾乎都在複製着前一天。他臣服於大自然的鐘錶，而不必再遵從朝廷的作息。但那只是表面現象，在他的心裏，很多微妙的變化在時間中發生着，就像酒，在時間中一點點地發酵、演變。他白天在田間勞作，身邊總帶着一隻酒壺，累了，就哂上一口，睏了，就歪倒在地上，暈暈乎乎地進入夢鄉。日暮時分，他收拾好農具，穿過田野，走回城裏的住處臨皋亭，過城門時，守城士卒都知道這位滿面塵土的老農是一個大詩人、大學問家，只是對他為何淪落至此心存不解，有時還會拿他開幾句玩笑，蘇東坡也不解釋，只是跟着他們開玩笑。後來，他寫下一首〈日日出東門〉。這詩，後來收進了他的詩集，守城士卒們想必未曾讀過：

> 懸知百歲後，父老說故侯。
> 古來賢達人，此路誰不由。[22]

意思是說，他走的這條路，古來聖賢都走過。

沒有人可以抄近道。

那時的他，已經從憂怨與激憤中走出來，走進一個更加寬廣、溫暖、親切、平坦的人生境界裏。一個人的高貴，不是體現為驚世駭俗，而是體現為寵辱不驚、安

22　[北宋]蘇軾：〈日日出東門〉，見《蘇軾全集校注》，第四冊，第2431頁。

然自立。他熱愛生命，不是愛它的絢麗、耀眼，而是愛它的平靜、微渺、坦蕩、綿長。

蘇東坡詩詞裏的那份幽默、超拔、豪邁，別人是學不來的。誰想學，得先去御史台坐牢，再去黃州種地。

十個世紀以後，一位名叫顧城的詩人寫了一句詩，可以被看作是對這種文化人格的回應。他說：

人可生如蟻而美如神。

但種地這事，也不太靠譜，因為城外那片東坡，雖然一直無人耕種，但畢竟是官地，不知什麼時候，官府就要收回。為了一家人的溫飽，蘇東坡決定購買一塊屬於自己的土地。三月裏，蘇東坡在友人們的陪伴下，腳穿草鞋，手持竹杖，前往黃州東南三十里外的沙湖看田──據說在那裏，有着大片的肥田沃土。

那一天，行至半途，突然下起了雨，人們驚呼着躲避，只有蘇東坡定在原處，絲毫沒有閃躲。在他看來，這荒郊野外，根本沒有躲雨的地方，倒不如乾脆讓大雨澆個痛快。在這鎮定與沉默中，那些四散奔跑的人顯得那麼滑稽可笑。沒過多久，雨停了，陽光把那些濕透的枝葉照亮，在上面鍍上一層桐油似的光，也一點點地曬乾他身上的袍子，讓他渾身癢癢的。就在這急劇變化的陰晴裏，剛剛被澆成落湯雞的蘇東坡，口中幽幽地吟出

一闋〈定風波〉：

莫聽穿林打葉聲，
何妨吟嘯且徐行。
竹杖芒鞋輕勝馬，
誰怕？
一蓑煙雨任平生。

料峭春風吹酒醒，
微冷，
山頭斜照卻相迎。
回首向來蕭瑟處，
歸去，
也無風雨也無晴。[23]

23　[北宋]蘇軾：〈定風波〉，見《蘇軾全集校注》，第九冊，第351頁。

第三章

行書第三

真正偉大的藝術家，都是制訂規則的人，
不是遵從規則的人。

一

元豐五年（公元1082年）四月初四，黃州的那場
雨，是一場進入書法史的雨。

詩人對雨往往格外敏感，這不僅因為雨本身就有奇
幻性和音樂性，還因為雨把許多原本在一起的事物分開
了，讓人與人、人與事物拉開了距離。所以，當一個詩
人面對煙雨迷茫，他一方面會驚歎於世界的寬大背景，
另一方面又會感到脆弱和孤獨。我的朋友張銳鋒説：
「雨使人觀察事物有了一個傷心的捷徑。」[1] 一個真正的
詩人，絕不會對雨無動於衷。多年前我翻開詩人聶魯達
的回憶錄，看到的一場南美洲的豪雨，自合恩角到邊疆

1　　張銳鋒：《被爐火照徹》，上海：上海文藝出版社，2001年，第132
　　頁。

的天空，像是從南極潑灑下來的瀑布。聶魯達說：「我就在這樣的邊疆——我的祖國蠻荒的西部——降生到世上，開始面對大地，面對詩歌和雨水。」[2]

四月初四這天是寒食節，在唐宋，一年的節氣中，人們最重視寒食與重陽，不像我們今天，重視端陽與中秋。像許多傳統節日一樣，寒食節也是一個與歷史相聯的日子，這個日子，會讓許多文人士子萌生思古之幽情。更何況，公元1082年的寒食節，有雨。

在唐代，顏真卿曾寫下一紙《寒食帖》：

天氣殊未佳，

汝定成行否？

寒食只數日間，

得且住，為佳耳。

這碑帖，蘇東坡想必是見過的，顏字的肆意揮灑，也一定讓蘇東坡心懷感動。不知道蘇東坡的《寒食帖》，與記憶中那幅古老的《寒食帖》是否有關係。

2　[智利]聶魯達著，林光譯：《我坦言我曾歷盡滄桑》，海口：南海出版公司，2015年，第6頁。

二

　　宋神宗元豐年間，一場機構改革浪潮正在大宋王朝如火如荼地展開。朝廷試圖以此扭轉政府部門機構重疊、職責不明、人浮於事的現象。至元豐五年，大宋朝廷已經仿照唐六典所載官制，頒三省、樞密院、六曹條制，任命了尚書、中書、門下三省長官，實行了新官制，史稱「元豐改制」。

　　借着朝廷改革的東風，蔡確被宋神宗任命為尚書右僕射兼中書侍郎，相當於右丞相，也就是次相，王珪任尚書左僕射兼門下侍郎，相當於左丞相，也就是首相。

　　朝廷的新班子雖已塵埃落定，但宋神宗似乎並不滿意，他毫不掩飾自己對政治事務的熱衷，迫不及待地走到了大宋政治前台，事無巨細，都由他親自拍板。他以「手詔」的形式凸顯自己的存在感，以帝王的強勢政治回應文官們的制衡。而王珪和蔡確兩位宰相，主要工作只是傳達和貫徹皇帝的指示精神。王珪戲稱自己為「三旨宰相」，意思是上殿「取聖旨」，皇帝下指示之後「領聖旨」，退朝後對稟事者說「已得聖旨」。宋神宗從不把這兩位宰相放在眼裏，認為他們只要做到平庸就足夠了，有沒有才能無所謂，因為自信他自己是帝國最卓越的領導人。他不止一次地因為一些雞毛蒜皮的小事處罰他們，每次受罰都要求他們到宮門謝罪，以此來羞

辱他們。在中國古代王朝政治中，這樣的先例，還不曾見過。

這一連串眼花繚亂的變化，都與蘇東坡無關。那時的他，沒有文件可看，沒有奏摺可寫，也不用去受皇帝的窩囊氣，他的眼裏，只有寒來暑往、秋收冬藏。他的每一個日子都是具體的、細微的。公元1082年，宋神宗元豐五年，蘇東坡來到黃州的第三個寒食節，一場雨下了很久。西風一枕，夢裏衾寒，蘇東坡在宿醉中醒來，凝望着窗外顫抖的雨絲，突然間有了寫字的衝動，拿起筆，伏在案頭，寫下了今天我們最熟悉的行書——《寒食帖》（圖3.1）。

九個多世紀過去了，在台北故宮，我們讀出他的字跡：

自我來黃州，已過三寒食。

年年欲惜春，春去不容惜。

今年又苦雨，兩月秋蕭瑟。

臥聞海棠花，泥污燕支雪。

暗中偷負去，夜半真有力。

何殊病少年，病起頭已白。

春江欲入戶，雨勢來不已。

小屋如漁舟，濛濛水雲裏。

空庖煮寒菜，破灶燒濕葦。

那知是寒食，但見烏銜紙。

君門深九重，墳墓在萬里。

也擬哭途窮，死灰吹不起。[3]

　　每年都惋惜着春天殘落，卻無奈春光離去，並不需要人的悼惜。今年的春雨綿綿不絕，接連兩個月如同秋天蕭瑟的春寒，令人心生鬱悶。在愁臥中聽說海棠花謝了，雨後凋落的花瓣落在污泥上，顯得殘紅狼藉。美麗的花在雨中凋謝，就像是被有力者在半夜背負而去，叫人無計可施。這和患病的少年，病後起來頭髮已經衰白，又有什麼區別呢？

　　春天江水高漲，就要浸入門內，雨勢沒有停止的跡象，小屋子像一葉漁舟，漂流在蒼茫煙水中。廚房裏空蕩蕩的，只好煮些蔬菜，在破灶裏用濕蘆葦燒着。山中無日月，時間早就被遺忘了，對於寒食節的到來，更恍然無知，直看到烏鴉銜着墳間燒剩的紙灰，悄然飛過，才想到今天是寒食節。想回去報效朝廷，無奈朝廷門深九重，可望而不可即；想回故鄉，祖墳卻遠隔萬里；或者，像阮籍那樣，作途窮之哭，但卻心如死灰，不能復燃。

　　人間一世，如花開一季。春去春回花開花落的記憶，季季相類，宛如老樹年輪，於無知覺處靜靜疊加。

───────────────────────

3　[北宋]蘇軾：〈寒食雨二首·其二〉，見《蘇軾全集校注》，第四
　　冊，第2343頁。

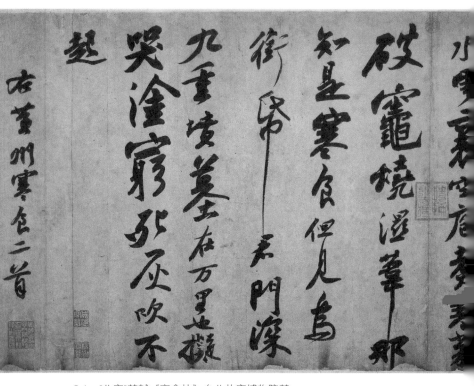

3.1　[北宋]蘇軾《寒食帖》台北故宮博物院藏

自我来黄州已過三寒

食年年欲惜春、去不

容惜今年又苦雨兩月秋

蕭瑟臥闻海棠花泥污

污燕支雪闇中偷負

去夜半真有力何殊少

年病起頭已白

春江欲入戶雨勢來

唯在某一動念間，那些似曾相識的亙古哀愁，借由特別場景或辭章，暗夜潮水般奔波襲來，猝不及防。靈犀觸動時，心，遂痛到不能自己。[4]

看海棠花凋謝，墜落泥污之中，蘇東坡把一個流放詩人的沮喪與憔悴寫到了極致。

三

這紙《寒食帖》，詩意苦澀，雖也蒼勁沉鬱、幽咽迴旋，但放在蘇東坡三千多首詩詞中，算不上是傑作。然而作為書法作品，那淋漓多姿、意蘊豐厚的書法意象，卻力透紙背，使它成為千古名作。

這張帖，乍看上去，字型並不漂亮，很隨意，但隨意，正是蘇東坡書法的特點。

通篇看去，《寒食帖》起伏跌宕，錯落多姿，一氣呵成，迅疾而穩健。蘇東坡將詩句中心境情感的變化，寓於點畫線條的變化中，或正鋒，或側鋒，轉換多變，順手斷連，渾然天成。其結字亦奇，或大或小，或疏或密，有輕有重，有寬有窄，參差錯落，恣肆奇崛，變化萬千。[5]

我們細看，「臥聞海棠花，泥污燕支雪」兩句中的

4　參見袁江蕾：《憶昔花間相見時》，天津：天津教育出版社，2009年，第59頁。
5　參見《黃州寒食詩帖》，原載書法空間網，2013年10月18日。

「花」與「泥」兩字，是彼此牽動，一氣呵成的。而由美豔的「花」轉入泥土，正映照着蘇東坡由高貴轉入卑微的生命歷程。眼前的海棠花，紅如胭脂，白如雪，讓蘇東坡想起自己青年時代的春風得意，但轉眼之間，風雨忽至，把鮮花打入泥土。而在此時的蘇東坡看來，那泥土也不再骯髒和卑微，落紅不是無情物，化作春泥更護花。花變成泥土，再變成養分，去滋養花的生命，從這個意義上說，貌似樸素的泥土，也是不凡的。從這兩句裏，可以看出蘇東坡的內心已經從痛苦的掙扎中解脫出來，走向寬闊與平靜。

飽經憂患的蘇東坡，在46歲上忽然了悟——藝術之美的極境，竟是紛華剝蝕淨盡以後，那毫無偽飾的一個赤裸裸的自己。藝術之難，不是難在技巧，而是難在不粉飾、不賣弄，難在能夠自由而準確地表達一個人的內心處境。在蘇東坡這裏，中國書法與強調法度的唐代書法絕然兩途。

「唐人尚法，宋人尚意」，是後人對唐宋書法風格的總結。蔣勳先生在《漢字書法之美》中說：「『楷書』的『楷』，本來就有『楷模』、『典範』的意思，歐陽詢的《九成宮》[6] 更是『楷模』中的『楷模』。家家戶戶，所有幼兒習字，大多都從《九成宮》開始入手，學習結

6　指《九成宮醴泉銘》，魏徵撰文，歐陽詢正書，記述唐太宗在九成宮避暑時發現醴泉之事。筆法剛勁婉潤，兼有隸意，是歐陽詢晚年經意之作，歷來為學書者推崇。

構的規矩，學習橫平豎直的謹嚴。」[7]

然而需要指明的是，唐代以前使用「楷書」一詞，並不是指今天我們所說的楷書一體，而是指所有寫得規矩、整齊的字。比如漢隸規矩方正，也被稱作「楷書」，也可以成為「楷模」，只是後來為了避免混淆，把漢隸稱為「古隸」，把今天所說的「楷書」稱為「今隸」而已。六朝至唐，又把「古隸」（今天所說的「隸書」）和「今隸」（今天所說的「楷書」）分別稱作「真書」和「正書」。到了蘇東坡的時代，人們更多地使用「正書」一詞，而很少說「楷書」。宋徽宗編《宣和書譜》，仍然使用「正書」一詞。

但不論怎樣，唐代強調法度是不錯的。「楷」是一個形容詞，指的就是法度、典範、約束。唐代張懷瓘《書斷》中說：「楷者，法也，式也，模也……」[8] 蔣勳先生把初唐的歐陽詢當作這種法度的代表，也是不錯的，只不過歐陽詢的《九成宮醴泉銘》，正書中兼有隸書的筆意。碑文用筆方整，字畫勻稱，中宮收縮，外展透迤，高華渾樸，法度森嚴，一點一劃都成為後世模範。蔣勳說：「歐陽詢書法森嚴法度中的規矩，建立在一絲不苟的理性中。嚴格的中軸線，嚴格的起筆與收

7　蔣勳：《漢字書法之美》，桂林：廣西師範大學出版社，2009年，第108頁。

8　參見 [唐] 張懷瓘：《書斷》，杭州：浙江人民美術出版社，2012年。

筆，嚴格的橫平與豎直。」[9] 這很像唐詩中對格律與平仄的追求，規則清晰而嚴格，紀律性十足。

所以，「歐陽詢的墨跡本特別看得出筆勢夾緊的張力，而他每一筆到結尾，筆鋒都沒有絲毫隨意，不向外放，卻常向內收。看來瀟灑的字形，細看時卻筆筆都是控制中的線條，沒有王羲之的自在隨興、雲淡風輕」[10]。

這樣拘謹的理性，在張旭的狂草中固然得到了釋放，但它的叛逆色彩強烈，反而顯得誇張。不過張旭、顏真卿草書的飛轉流動，虛實變幻，依舊是一種大美，與大唐王朝的汪洋恣肆相匹配。

唐代的這份執守與叛逆，在宋代都化解了。藝術由唐入宋，迎來了一場突變。在繪畫上，濃得化不開的色彩，被山水清音稀釋，變得恬淡平遠；文學上，節奏錯落的詞取代了規整嚴格的詩，讓文學有了更強的音樂性；書法上，平淡隨意、素淨空靈的手札書簡，取代了楷書紀念碑般的端正莊嚴。

端詳《寒食帖》，我發現它並不像唐代書法，無論楷書草書，都有一種先聲奪人的力量，它卻有些近乎平淡，但它經得起反復看。《寒食帖》裏，蘇東坡的個性，揮灑得那麼酣暢淋漓，無拘無束。

蘇東坡說：「吾書雖不甚佳，然自出新意，不踐古人，是快也。」

9　蔣勳：《漢字書法之美》，第110頁。
10　同上。

即使寫錯字，他也並不在意。「何殊病少年，病起頭已白。」這裏他寫錯了一個字，就點上四點，告訴大家，寫錯字了。

他既隨性，又嚴正，有人來求字，他常一字不賜，後來在元祐年間返京，在禮部任職，興之所至，見到案上有紙，不論精粗，隨手成書。還說他好酒，又酒力不逮，常常幾爵之後，就已爛醉，不與人打個招呼，就酣然入睡，鼻鼾如雷。沒過多久，他會醒來，落筆如風雨，皆有意味，真神仙中人。

面對世人的譏諷，黃庭堅曾為他打抱不平：

> 今俗子喜譏評東坡，彼蓋用翰林侍書之繩墨尺度，是豈知法之意哉！余謂東坡書學問文章之氣鬱鬱芊芊發於筆墨之間，此所以他人終莫能及爾。[11]

意思是說，當今那些凡夫俗子們譏諷蘇東坡的字，用書寫官方文件的所謂規範來要求他，他們只知道筆墨有法，卻哪裏知道法由人立，有法而無法，方是大智慧之所在。所謂「翰林侍書之繩墨尺度」，不過文章之一法而已，豈能束縛像蘇東坡這樣偉大的藝術家。他們以此來責備蘇東坡的書法，不是蘇東坡的恥辱，而是他們的無知。

11　[北宋]黃庭堅：〈跋東坡字後〉，見《黃庭堅集》，南京：鳳凰出版社，2014年，第311頁。

真正偉大的藝術家，都是制訂規則的人，不是遵從規則的人。

當然這規則，不是憑空產生，而是有着深刻的精神根基。

在《寒食帖》裏，蘇東坡宣示着自己的規則。比如「但見烏銜紙」的那個「紙」字，「氏」下的「巾」字，豎筆拉得很長，彷彿音樂中突然拉長的音符，或者一聲幽長的歎息，這顯然受到顏體字橫輕豎重的影響，但蘇東坡表現得那麼隨性誇張，毫無顧忌。

但在那歎息背後，我們看到的卻是風雨裏的平靜面孔。

這樣的困厄中的平靜，曾讓日本漢學家吉川幸次郎深感驚愕。他在《宋詩概論》裏說，正是以蘇東坡為代表的宋代藝術家，改變了唐詩中的悲觀色彩，創造出淡泊自然的宋詩風格。

這字，不是為紀念碑而寫的，不見偉大的野心，卻正因這份興之所至、文心剔透而偉大。

在蘇東坡看來，自己只是個普通人，一個平凡無奇的小人物，在季節的無常裏，體驗着命運的無常。

只有參透這份無常，生命才能更持久、更堅韌。

四

　　北宋中葉，雕版印刷已經相當發達。那個曾經告發蘇東坡的沈括，在他的一部名叫《夢溪筆談》的科學著作中，記錄了畢昇發明的活字印刷術。這是中國印刷術發展中的一個根本性的改革，被列為中國古代四大發明之一，從十三世紀到十九世紀，畢昇發明的活字印刷術傳遍全世界，也成為2008年北京奧運會開幕式的重要視覺元素。

　　在紙張發明後相當長的時間內，書籍都以「卷」為單位，假如內容繁多，閱讀就十分不便，必須把「卷書」（也叫「卷子本」）全部打開才能進行。假如將多本「卷書」相互參照，就需要把幾種「卷書」同時打開，這就需要一個較大的空間，有學者說：「這樣說還不如說這種研究方法本身可能就不會存在。」[12]

　　隨着木板印刷的推廣，出現了「頁」的概念，後來又發明了按「頁」折疊的方法，這樣製作出來的書籍，也叫「折本」。宋代的《大藏經》就是這樣的「折本」。後來，「蝴蝶裝」又取代了「折本」，它是把頁的中心用線裝訂，頁面好似蝴蝶的形狀。這為閱讀帶來了革命性的變化，使知識普及的速度與覆蓋率都大為提

12　[日]小島毅著，何曉毅譯：《中國思想與宗教的奔流：宋朝》，第223頁。

升，使得對知識的佔有不再只是皇家與士人的特權。日本漢學家小島毅說：「原來只有宮廷圖書館是知識的寶庫，只有進出其間的御用學者才有可能獨佔和利用。後來一段時間佛教寺院也發揮了一定的作用。但是，印刷物的普及，把人類自古以來的智慧播及街頭巷尾。不僅新發現、新發明，包括唐宋變革本身，也與文化的普及密不可分。」[13]

同時，印刷的字體在宋代也發生了變化，以一種線條清瘦、平穩方正的字體取代了粗壯的顏式字體，這種新體，就是「宋體字」。這個以宋代名字命名的字體，在今天仍是我們最廣泛使用的字體。

然而，即使在雕版印刷已經發達的時代，在黃州也很難見到一本像樣的書，可見黃州的荒僻偏遠。蘇東坡說：

余猶及見老儒先生，自言其少時，欲求《史記》、《漢書》，而不可得，幸而得之，皆手自書，日夜誦讀，唯恐不及。近歲市人轉相摹刻，諸子百家之書，日傳萬紙。學者之於書，多且易致如此……[14]

他搜書不得，得到後又親筆抄錄的那份急迫，凡是

13　[日]小島毅著，何曉毅譯：《中國思想與宗教的奔流：宋朝》，第229頁。

14　[北宋]蘇軾：〈李氏山房藏書記〉，見《蘇軾全集校注》，第十一冊，第1132頁。

經歷過「文革」書荒的人,定會莞爾一笑。

親筆抄書,實際上是蘇東坡少時就有的習慣,這不僅使他熟悉經史,而且成為他的書法訓練課。據「蘇門四學士」之一的晁補之說:「蘇公少時,手抄經史皆一通。每一書成,輒變一體,卒之學成而已。乃知筆下變化,皆自端楷中來爾。」

因此,儘管蘇東坡強調書法的個體性與創造性,號稱「自出新意,不踐古人,是一快也」,但他的創造與揮灑,皆是在參透古人的前提下。蘇東坡自己也說:「真(楷)生行,行生草;真如立,行如行,草如走,未有未能行立而能走者也。」書法有法,否則就成了糊塗亂抹。

五

十八年後,這件《寒食帖》,輾轉到黃庭堅的手上時,蘇東坡已經遠謫海南,黃庭堅也身處南方的貶謫之地,見到老師《寒食帖》那一刻,他激動之情不能自已,於是欣然命筆,在詩稿後面寫下這樣的題跋(圖3.2):

東坡此詩似李太白,猶恐太白有未到處。此書兼顏魯公、楊少師、李西台筆意。試使東坡復為之,未必及此。它日東坡或見此書,應笑我於無佛處稱尊也。

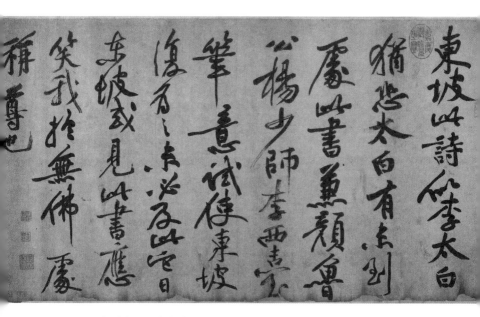

3.2　[北宋]黃庭堅《寒食帖跋》台北故宮博物院藏

意思是說，蘇東坡的《寒食帖》寫得像李白，甚至有李白達不到的地方。它還同時兼有了唐代顏真卿、五代楊凝式、北宋李建中的筆意。假如蘇東坡重新來寫，也未必能寫得這麼好了。

黃庭堅熱愛蘇東坡的書法，但二人書道，各有千秋。蘇東坡研究專家李一冰先生說：「蘇宗晉唐，黃追漢魏；蘇才浩瀚，黃思邃密；蘇書勢橫，黃書勢縱。」因為蘇東坡字形偏橫，黃庭堅字形偏縱，所以二人曾互相譏諷對方的書法，蘇東坡說黃庭堅字像樹梢掛蛇，黃庭堅說蘇東坡的字像石壓蛤蟆，說完二人哈哈大笑，因為他們都抓到了對方的特點，形容得惟妙惟肖。

回望中國書法史，蘇東坡是一個重要的界碑。因為蘇東坡的書法，在宋代具有開拓性的意義。如學者所說：「從宋朝開始，蘇東坡首先最完美地將書法提升到了書寫生命情緒和人生理念的層次，使書法不僅在實用和欣賞中具有悅目的價值，而且具有了與人生感悟同弦共振的意義，使書法本身在文字內容之外，不僅可以怡悅性情，而且成為了生命和思想外化之跡，實現了書法功能的又一次超越。這種超越，雖有書法規則確立的基礎，但絕不是簡單的變革。它需要時代的醞釀，也需要個性、稟賦、學力的滋養，更需要蘇東坡其人品性的依

託和開發。」[15]

　　從故宮博物院所存的蘇東坡書法手跡中，可以清晰地看到他醞釀、演進的軌跡。現存蘇東坡最早的行草書手跡是《寶月帖》，寫下它時，蘇東坡正值仕途的上升期，他的字跡中，透露出他政治上的豪情與瀟灑。另有《治平帖》（圖3.3）、《臨政精敏帖》，這些墨跡筆法精微，字體蕭散，透着淡淡的超然意味，那時，正是他與王安石的新法主張相衝突的時候。

<p style="text-align:center">六</p>

　　在黃州，蘇東坡迎來了命運的低潮期。正是這個低潮，讓他在藝術上峰迴路轉，使他的藝術在經歷了生命的曲折與困苦之後，逐漸走向成熟。這讓我想起陀斯妥耶夫斯基説過的一段話：「我一直在考慮一件事情，那就是，我是否對得起我所經歷過的那些苦難，苦難是什麼，苦難應該是土壤，只要你願意把你內心所有的感受隱忍在這個土壤裏面，很有可能會開出你想像不到、燦爛的花朵。」

　　代表蘇東坡一生書法藝術最高成就的作品，基本上都是在黃州完成的。《新歲展慶帖》（圖3.4）、《人來得書帖》（圖3.5）、《職事帖》（圖3.9）、《一夜帖》、

15　趙權利：《蘇軾》，石家莊：河北教育出版社，2004年，第55頁。

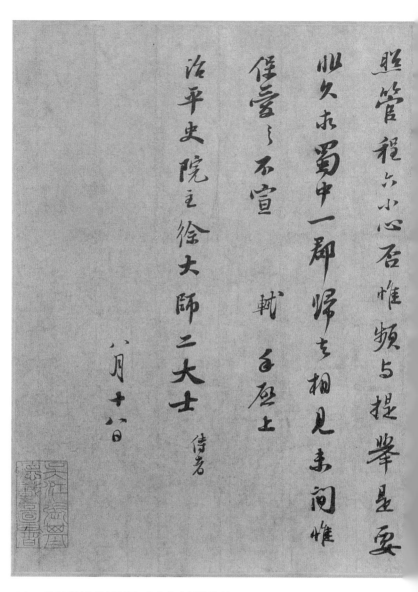

3.3　[北宋]蘇軾《治平帖》北京故宮博物院藏

軾啓久別思念不忘遠想

鈔中佳勝

法眷多無恙

佛閣必已成就

梵脩不易數年念經度得幾人徒弟

應師仍在思濛住院如何馳望

示及

3.4　[北宋]蘇軾《新歲展慶帖》北京故宮博物院藏

轼启新岁展庆

祝颂无穷稍晴

起居何如数日

入城昨日得

月末间到此

公亦以此时来如何

窃计上元起造尚未

旱工封帝自不出无缘金陵夜游也沙栋

画一轴且夕附陈隆如吉次今先附扶力

起造必有涯何日果可

以择书过上元乃行计

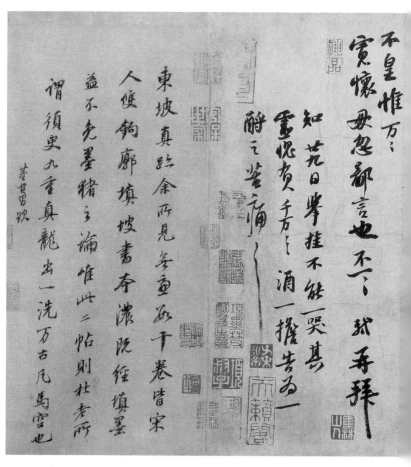

3.5　[北宋]蘇軾《人來得書帖》北京故宮博物院藏

軾啟人來得

書不意

伯誠靈至於此衰愕不已

宏才令德百未一報而止於是耶

李常薦於兄弟而於

伯誠尤相知照恕聞之無復生意某不

上念

門戶付囑之重下思　三子皆未成立任

情所至不自知返則朋友之愛蓋未可量

伏惟深照死生聚散之常理悟愛哀

之無益釋然自勉以就

遠業祓蒙

3.6　[北宋]蘇軾《歸院帖》北京故宮博物院藏

3.7　[北宋]蘇軾《獲見帖》台北故宮博物院藏

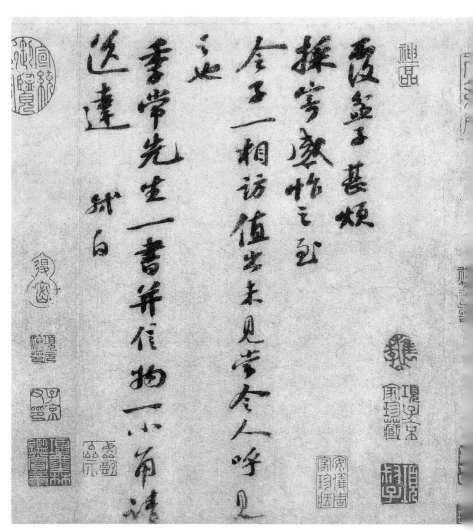

3.8　[北宋]蘇軾《覆盆子帖》台北故宮博物院藏

軾啟衰衰職事日不暇給竟不獲

潁奉愧賀不可言也辱

訪別悵悵不可住宿

起居佳勝明日

成行否不克

話別千万

保重新酒一壺杴酘上

不流沈漬一一軾再拜

主簿曹君親家閤下

3.9　[北宋]蘇軾《職事帖》台北故宮博物院藏

歌之歌曰桂棹兮蘭槳
擊空明兮泝流光渺渺兮
余懷望美人兮天一方客有
吹洞簫者倚歌而和之其
聲嗚嗚然如怨如慕如
泣如訴餘音嫋嫋不絕如
縷舞幽壑之潛蛟泣孤
舟之嫠婦蘇子愀然正
襟危坐而問客曰何為其
然也客曰月明星稀烏鵲
南飛此非曹孟德之詩乎
西望夏口東望武昌山川
相繆鬱乎蒼蒼此非孟德
之困於周郎者乎方其破
荊州下江陵順流而東也

畫也而又何羨乎且夫天地
之間物各有主苟非吾之
所有雖一毫而莫取惟
江上之清風與山間之明
月耳得之而為聲目遇
之而成色取之無禁用之
不竭是造物者之無盡藏
也而吾與子之所共食客喜
而笑洗盞更酌肴核
既盡杯盤狼籍相與枕
藉乎舟中不知東方之既
白
軾去歲作此賦未嘗
輕出以示人見者蓋一

3.10 [北宋]蘇軾《前赤壁賦》台北故宮博物院藏

赤壁賦

壬戌之秋七月既望蘇子與
客泛舟游于赤壁之下清風
徐来水波不興
誦明月之詩

舉酒屬客
歌窈窕之章

少焉月出於東山之上徘徊
於斗牛之間白露橫江水
光接天縱一葦之所如凌
万頃之茫然浩浩乎如馮虚
御風而不知其所止飄飄乎

舳艫千里旌旗蔽空釃
酒臨江橫槊賦詩固一世
之雄也而今安在哉況吾與
子漁樵於江渚之上侶魚
蝦而友麋鹿駕一葉之扁
舟舉匏樽以相屬寄蜉蝣
於天地渺滄海之一粟
哀吾生之須臾羨長江之
無窮挾飛仙以遨游抱
明月而長終知不可乎驟
得託遺響於悲風蘇子
曰客亦知夫水與月乎逝者
如斯而未嘗往也盈虚者
如彼而卒莫消長也蓋將
自其變者而觀之則天地

《梅花詩帖》、《京酒帖》、《啜茶帖》、《前赤壁賦卷》等。其中,《寒食帖》,是他書風突變的頂點。

蘇東坡的《前赤壁賦》(圖3.10)寫於《寒食帖》之後,也不像《寒食帖》那樣激情悠揚。那時,蘇東坡的內心,越發平實、曠達。蘇東坡當年追慕的魏晉名士那種清逸品格,與他的精神已經不太吻合。他既不做理想的人質,把自己逼得無路可走,也不像世上不得志的文人那樣看破紅塵,以世外桃源來安慰自己。他愛儒,愛道,也愛佛。最終,他把它們融會成一種全新的人生觀——既不遠離紅塵,也不拼命往官場裏鑽。他是以出世的精神入世,溫情地注視着人世間,把自視甚高的理想主義,置換為溫暖的人間情懷。

此時我們再看《後赤壁賦》,會發現他的字已經變得莊重平實,字形也由稍長變得稍扁。他的性格,他書法中常常為後人詬病的「偃筆」,此時也已經出現。蘇東坡和他的字,都已經脫胎換骨了。

七

蘇東坡與黃州的朋友們在深夜裏暢飲,酒醒復醉,歸來時已是三更。他站在門外,聽見家童深睡,鼻息聲沉悶而富有彈性,對敲門聲毫無反應。蘇東坡只好蜷身,坐在門前,拄着手杖,靜靜地聽着黑夜中傳來的江

濤的聲響，在心底醖釀出一首詞：

夜飲東坡醒復醉，
歸來彷彿三更。
家童鼻息已雷鳴。
敲門都不應，
倚杖聽江聲。

長恨此身非我有，
何時忘卻營營。
夜闌風靜縠紋平。
小舟從此逝，
江海寄餘生。[16]

　　我聽見詩人在黑暗中發笑了。那時的他，一定覺得人世間所有的經營與算計都是那麼地滑稽與虛無，很多年裏，他竟然把它當作真實的人生。只有此刻，他與從前生活隔離，他開始審視自己的過去，才意識到那種生活的荒誕。而不久之前，他因仕途的中斷而深陷痛苦，他未曾想到，那痛苦的盡頭，竟是前所未有的快樂。他的心從來沒有像此刻這樣輕鬆過。他知道，所謂的彼岸，在這世間永不存在，那麼，駕一葉扁舟，在江海間

16　[北宋]蘇軾：〈臨江仙〉，見《蘇軾全集校注》，第九冊，第409頁。

了卻此生，豈不更加灑脫和乾淨？三百多年前，詩仙李白不是也表達過同樣的心願嗎？他說：「人生在世不稱意，明朝散髮弄扁舟。」

這首〈臨江仙〉，在小城裏悄然傳開。有人說，蘇東坡昨夜唱罷此歌後，把衣冠掛在江邊，乘舟遠走高飛了。知州徐君猷聽到這個消息，大吃一驚。徐君猷是蘇東坡的好朋友，對蘇東坡這位貶官負有監管責任，一旦「州失罪人」，他要吃不了兜着走。

秋天的早晨霜寒露重，徐君猷從太守府一路跑到臨皋亭的門口，氣還沒有喘勻，就聽見蘇東坡從臥室裏傳出的鼾聲。他睡得那麼香，把這世界上所有的焦慮與不安，都拋到了睡眠的外面。

第四章

枯木怪石

真正的絕色,是無色。

一

自從蘇東坡到黃州,在那裏自力更生,紮根邊疆,廣闊天地煉紅心,那座遙遠而寂寥的江邊小城,也一點點熱鬧、活絡起來。去看望蘇東坡的,有棄官尋母的朱壽昌,有杭州的辯才禪師、道潛和尚,還有眉山同鄉陳季常——「河東獅吼」這四個字,就是蘇東坡送給陳季常老婆的。

於是,在隱秘的黃州,藝術史上的許多中斷點在這裏銜接起來,米芾後來專程到黃州探訪蘇東坡,也成為美術史上的重要事件。林語堂說:「他(蘇東坡)和年輕藝術家米芾共同創造了以後在中國最富有特色與代表風格的中國畫……在宋朝,印象派的文人畫終於奠定了基礎。」[1]

文人畫,或曰士人畫,泛指中國封建社會中文人、

[1] 林語堂:《蘇東坡傳》,長沙:湖南文藝出版社,2012年,第243頁。

士大夫所作之畫，是一個與畫院的專業畫家所作的「院體畫」相對的概念。蘇東坡看不起那些院體畫家，認為他們少文采、沒學問，因而只畫形，而不畫心；他更不希望繪畫成為帝王意志的傳聲筒。在蘇東坡看來，技法固然重要，但技法是為畫家的獨立精神服務的，只強調技法，只強調「形似」，再逼真的描繪，也只是畫匠，而不是畫家。藝術需要表達的，並不僅僅是物質的自然形態，而是人的內心世界，是藝術家的精神內涵。否則，所有的物都是死物，與人的情感沒有關係。蘇東坡非常強調創作者精神層次的重要性，在他看來，「君子可以寓意於物，而不可以留意於物」[2]，認為「言有盡而意無窮」才是藝術的至高境界。

文人畫在兩漢魏晉就開始起源——台北故宮博物院前院長石守謙先生認為，東晉顧愷之的《女史箴圖》，幾乎是文人畫的最早實例，儘管那時還沒有文人畫的概念。[3]在倫敦大英博物館和北京故宮博物院，分別收藏着這幅畫的唐代和宋代摹本——但有了唐代王維，文學的氣息才真正融入到繪畫中，紙上萬物，才活起來，與畫家心氣相通。

吳道子和王維的繪畫世界，都把東方古典美學推向極致。在寫《寒食帖》三年後，蘇東坡為史全叔收藏的

2　蘇軾：〈寶繪堂記〉，見《蘇軾全集校注》，第十一冊，第1122頁。
3　石守謙：《從風格到畫意——反思中國美術史》，北京：生活‧讀書‧新知三聯書店，2015年，第54頁。

吳道子畫作寫下題跋，說：「故詩至於杜子美，文至於韓退之，書至於顏魯公，畫至於吳道子，而古今之變，天下之能事畢矣。」[4] 意思是，詩文書畫這幾門藝術，到杜甫、韓愈、顏真卿、吳道子那兒，就已經被終結了，其他人，就不要瞎折騰了。具體到吳道子，蘇東坡說他「出新意於法度之中，寄妙理於豪放之外，所謂遊刃餘地，運斤成風，蓋古今一人而已」[5]。

吳道子，是蘇東坡至愛的畫家，二十多年前，26歲的蘇東坡在鳳翔做簽判，他就前往普門、開元兩寺，殘燈影下，仔細觀看過王維和吳道子的道釋人物壁畫。面對兩位大師塗繪過的牆壁，他面色蕭然。黑駿駿的牆壁上沉寂已久的佛陀，在他持燈照亮的一小片面積裏，突然間復活了從前的神采風流。他看到遙遠的印度西北，一個名叫塞特馬赫特的地方，佛陀釋迦牟尼在這裏面對鶴骨蒼然的佛徒們，講經說法；還有佛滅之前，在天竺國拘屍那城娑羅雙樹下說法的莊嚴景象。

然而，假如拿王維和吳道子比，吳道子就顯得遜色了。在普門、開元兩寺看畫那一天，蘇東坡寫下一首七言古詩，名叫〈王維吳道子畫〉。詩的最後說：

4　[北宋]蘇軾：〈書吳道子畫後〉，見《蘇軾全集校注》，第十九冊，第7908頁。

5　[北宋]蘇軾：〈書吳道子畫後〉，見《蘇軾全集校注》，第十九冊，第7909頁。

吳生雖妙絕，

猶以畫工論。

摩詰得之以象外，

有如仙翮謝籠樊。

吾觀二子皆神俊，

又於維也斂衽無間言。[6]

　　在他看來，吳道子的畫無論多麼絕妙，他也不過是畫工而已；只有王維的畫形神兼備，物與神遊，於整齊中見出萬千變化。

　　在唐代，畫壇的最高位置屬於吳道子，吳也因此被尊為「畫聖」。但蘇東坡心裏的天秤，卻倒向了王維。這或許與吳道子是「專業畫家」，而王維參禪通道、精通詩書畫樂的綜合身份有關。相比於吳道子墨線造型的流麗生動——如潘天壽所說「非唐人不能為」——蘇東坡更喜歡王維繪畫超越語言的深邃，喜歡他「得之於象外」的意境。所以蘇東坡評價王維的畫時說：「味摩詰之詩，詩中有畫。觀摩詰之畫，畫中有詩。」[7]

　　相傳是吳道子的畫，有《八十七神仙圖》卷（現藏北京徐悲鴻紀念館）等傳到當下。可惜的是，王維的繪

6　[北宋]蘇軾：〈王維吳道子畫〉，見《蘇軾全集校注》，第一冊，第317頁。

7　[北宋]蘇軾：〈書摩詰藍田煙雨圖〉，見《蘇軾全集校注》，第十九冊，第7904頁。

畫原作，到宋徽宗編《宣和畫譜》時已十分珍稀，「重可惜者，兵火之餘，數百年間而流落無幾」[8]，內府所藏一百二十六幅，大部分是贗品。到了明代，一幅傳為王維原作的《江山雪霽圖》在幾經輾轉之後，到了大文人錢謙益手上[9]，此後，又去向不明。連大書畫家、收藏家和鑒賞家董其昌都沒有見過一幅真跡，今天的人們，更是難於目睹了。[10]

歐陽修、王安石、蘇東坡、米芾這一班宋代文人，將古文運動的成果直接帶入繪畫，使得妖嬈絢麗的唐代藝術到了他們手上，立即褪去了華麗的光斑，變得素樸、簡潔、典雅、莊重，就好像文章由駢儷變得質樸一樣。

宋人畫山水講求「三遠」：平遠、高遠、深遠，這是宋初畫家郭熙的總結。歐陽修走的是平遠一路，蘇洵走的是深遠一路，而蘇東坡則「三遠」兼備，在平遠中加入了高遠與深遠。

北宋郭熙，每畫山水，都要等內心澄明如鏡時，才肯落筆。有時第一筆落下，覺得內心還不夠乾淨，就會

8　《宣和畫譜》，杭州：浙江人民美術出版社，2012年，第102頁。

9　參見[英]柯律格著，高昕丹、陳恒譯：《長物——早期現代中國的物質文化與社會狀況》，北京：生活・讀書・新知三聯書店，2015年，第123頁。

10　日本大阪市立美術館藏有一幅《伏生授經圖》，傳為王維真跡，原為宋內府秘物，南宋高宗題「王維寫濟南伏生」，鈐「宣和中秘」印，日本美術史家大村西崖認為此畫「畫法高雅，真令人彷彿有與輞川山水相接之感」。

焚香靜思，可能等上五天，也可能是十天、二十天，將神與意集中到一個點上，才去接着畫。所以他的畫裏，有一種適宜沉思的靜，一種憂鬱得近乎尊貴的氣質。

逸者必簡，宋代的文人畫家，把世界的層次與秩序，都收容在這看似單一的墨色中，繪畫由俗世的豔麗，遁入哲學式的深邃、空靈。

在繪畫藝術中，顏色是基本的材料，但唐宋之際的藝術變革，使水墨和水墨兼淡彩成為中國畫的顏色主幹，並不是放棄了色彩，而是超越了色彩。藝術家在五色之上，找到了更本源的顏色，那就是玄（墨色）。所謂墨生五彩，世界上的一切顏色，都收納在玄色裏，又將從玄色裏得以釋放，稱為「墨彩」。

玄色，是使五色得以成立的「母色」。

真正的絕色，是無色。

二

藝術觀念變革的背後，永遠隱藏着物質技術的變革。書法與繪畫的潮流，和文房四寶的嬗變，也從來都是彼此帶動。以墨而言，古人製墨，原本是講究的，到了宋代，製墨技術更發生了一次大變革。在宋之前，中國製墨都以松木燒出煙灰作原料，稱松煙墨，曹植曾寫「墨山青松煙」，就是描述松煙製墨的場面。這種製墨

方法，要選擇肥膩、粗壯的古松，其中黃山上的黃山松，是製墨的上好原料。它帶來的後果，是使許多古松遭到砍伐，對自然資源造成極大破壞。宋代晁貫之在《墨經》中描述道：「自昔東山之松，色澤肥膩，性質沉重，品惟上上，然今不復有，今其所有者，才十餘歲之松。」沈括在《夢溪筆談》中也寫：「今齊魯間松林盡矣，漸至太行、京西、江南，松山大半皆童矣。」[11]

於是在宋代，出現了一項了不起的發明：以油煙製墨。油煙墨的創製被稱為墨史上最傑出的成就。優質的松煙墨，還要加入麝香、梅片、冰片、金箔。蘇東坡寫過一首〈歐陽季默以油煙墨二丸見餉各長寸許戲作小詩〉，提到宋人掃燈煙製墨的方法。宋人趙彥衛在《雲麓漫鈔》裏寫過燒桐油製墨的方法。宋代的油煙墨，最有名的是胡景純所製的「桐花煙」墨。

在宋代，製墨大師輩出，《墨史》中記載的宋墨名家，就有170人。其中潘谷，與蘇東坡同時代，他製出了很多名墨，如「松丸」、「狻猊」、「樞庭東閣」、「九子墨」，皆為「墨中神品」。他製的墨，「香徹肌骨，磨研至盡而香不衰」，以至於蘇東坡得到潘墨都捨不得用。蘇東坡曾專門給他寫了一首讚美詩：

潘郎曉踏河陽春，明珠白璧驚市人。

11　[北宋]沈括：〈石油〉，見沈括著，金良年、胡小靜譯：《夢溪筆談全譯‧雜誌一》，上海：上海古籍出版社，2013年，第224頁。

那知望拜馬蹄下，胸中一斛泥與塵。
何似墨潘穿破褐，琅琅翠餅敲玄笏。
布衫漆黑手如龜，未害冰壺貯秋月。
世人重耳輕目前，區區張、李爭嫭妍。
一朝入海尋李白，空看人間畫墨仙。[12]

北宋淪亡之後，北宋遺民孟元老在《東京夢華錄》
裏打撈他對汴京的記憶，「趙文秀筆」、「潘谷墨」這些
精緻的文房，依舊是他最不忍割捨的一部分。

如今，已經很少有人磨墨了，而是用墨汁代替。然
而墨汁永遠不可能畫出宋代水墨的豐富，因為墨汁裏面
摻了太多的化學物質，所以它的黑色，是死掉的黑，可
是在宋畫裏，我們看到的不是黑，而是透明。墨色的變
化中，我們可以看到光的遊動。

三

至宋代，歐陽修、王安石都確立了文人畫論的主
調，但在蘇東坡手上，文人畫的理論才臻於完善。徐復
觀說：「以蘇東坡在文人中的崇高地位，又兼能知畫作
畫，他把王維推崇到吳道子的上面去，豈有不發生重大

12　[北宋]蘇軾：〈贈潘谷〉，見《蘇軾全集校注》，第四冊，第2673頁。

影響之理？」[13]

在藝術風格上，「蕭散簡遠」、「簡古淡泊」，被蘇東坡視為一生追求的美學理想。

蘇東坡最恨懷素、張旭，那麼張牙舞爪、劍拔弩張，在詩裏大罵他們：「有如市娼抹青紅，妖歌嫚舞眩兒童。」

他追求歷經世事風雨之後的那份從容淡定，喜歡平淡之下的暗流湧動，喜歡收束於簡約中的那種張力。他寫：「回首向來蕭瑟處，歸去，也無風雨也無晴。」他說：「大凡為文當使氣象崢嶸，五色絢爛，漸老漸熟，乃造平淡。」

假如用兩個字形容蘇東坡的美學理想，就是「懷素」。

換作今天的詞，叫極簡主義。

我們看故宮博物院收藏的宋代瓷器，無論是定窯的「白」（以故宮藏北宋白釉孩兒枕、白釉刻花梅瓶、白釉刻花渣斗為代表），還是汝窯的「雨過天青」（故宮藏汝窯天青釉弦紋樽是汝窯中的名品，全世界只有兩件[14]），都以色彩、造型、質感的單純，烘托出那個時代的素樸美學。

13 徐復觀：《中國藝術精神》，桂林：廣西師範大學出版社，2007年，
 第304頁。
14 另一件現藏英國大維德基金會。

宋代的玉骨冰心，從唐代的大紅大綠中脫穎而出。

這根基，是精神上的自信。

它不是退步，是進步。

是中國藝術的一次升級。

大道至簡。

因為，越簡單，越難。

千年之後，我們依然可以從古文運動的質樸深邃，宋代山水的寧靜幽遠，以及宋瓷的潔淨高華中，體會那個朝代的豐贍與光澤。

<div align="center">四</div>

這是一場觀念革命，影響了此後中國藝術一千年。

到了元代，有趙孟頫，也有黃王倪吳（即黃公望、王蒙、倪瓚、吳鎮）；到了明代，有董其昌，也有沈唐文仇（沈周、唐寅、文徵明、仇英）；到了清代，在石濤、八大手裏，「文人畫」的理想仍在山高水遠中延展，十七世紀七十年代的龔賢，從六十年代「繁複皴擦、巨碑式的山水畫風中走出，轉為蕭寂疏減，每一筆都起到書法性和敘事性的作用」[15]，從而將「大道至簡

15　[美]何慕文：《如何讀中國畫——大都會藝術博物館藏中國書畫精品導覽》，北京：北京大學出版社，2015年，第163頁。

的風格推向了極致。龔賢認為繪畫應當以少勝多，在《山水圖》冊中，他題道：「唯恐有畫，是謂能畫」，而他的題字，也因多用枯筆而顯得蒼白澀淡。

直到二十世紀，藝術領域再掀革命風暴，在徐悲鴻這些早期革命派那裏，「文人畫」被大加鞭撻，它被當作一種脫離現實、只知師法古人技法的繪畫風格。這樣的批判罔顧了兩個基本事實：

其一，文人畫並不脫離現實，只不過這個現實並不是機械地照搬所謂的「客觀現實」，而是注重心靈的現實。

其二，文人畫固然一脈相承，但在每一個世紀裏都有不同的表現。在十一至十二世紀，李公麟以春蠶吐絲般的細線表達出古意；米芾以平淡含蓄的煙雲世界與世俗對抗；米芾的公子米友仁是一個可以畫空氣的畫家，在他的筆下，空氣有了密度和質感，與宋紙的紋路摩擦浸潤，產生了一種迷幻的效果。而在之前若干個世紀的繪畫中，空氣是完全透明的，或者說是不存在的，畫家的視線，更多地被事物本身的形狀所控制。

比如米友仁《瀟湘奇觀圖》（圖4.1），不見院體畫的富艷細膩，只有煙雨空濛，雲捲雲舒，在煙雲稀薄的地方，露出峰巒和山樹，彷彿又會隨時被煙雲吞沒。空氣和水分的存在，模糊了物體的「形」，讓畫家筆下的草木峰泉有了無窮的變化，讓繪畫擺脫了線的控

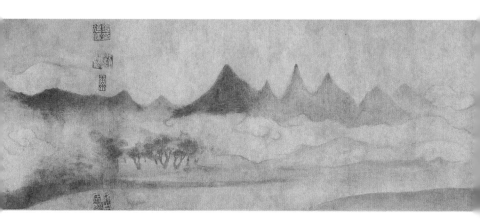

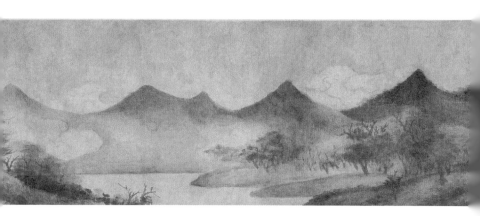

4.1　[北宋]米友仁《瀟湘奇觀圖》（局部）北京故宮博物院藏

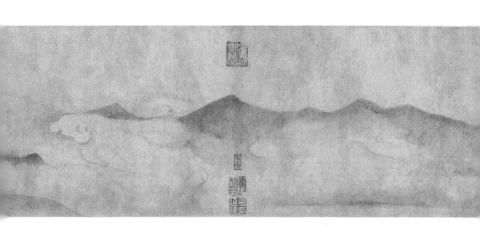

枯木怪石 · 123 ·

制，同時，畫家也通過雲和山的綿延來體現存在的自由感，「將雲氣的『無形』演繹成個人不羈行為的一種模式」[16]，從而讓紙頁上的山水光影有了文學的詩意與哲學的深度。

在十三世紀，趙孟頫以書法入畫，在山水形象之外，賦予畫作以筆墨本身獨具的美感；十五、十六世紀，到了沈唐文仇這些明代畫家手上，他們的繪畫活動雖然已被蘇杭一帶濃郁的商業氣氛所包圍，但他們仍然不會放棄一個文人的藝術取向，山水煙村中，依稀可見畫家內心深處的潛流。

儘管「文人畫」始終沒有一個明確可行的定義，蘇東坡的論述也是零散、隨意的，但它作為一種觀念，已經深深地沁入千年的畫卷中，提醒畫家不斷追問藝術的最終本質。石守謙先生把它概括為「永遠的前衛精神」，認為「這個前衛傳統之存在，無可懷疑的是中國繪畫之歷史發展中一個十分重要的動力根源」[17]。

即使從蘇東坡算起，這樣的藝術觀念，也比西方領先了八個世紀。到了十九世紀中後期，西方藝術才在塞尚、梵·高、高更那裏，開始脫離科學的視覺領域，轉向內心的真實性。他們不再對科學的透視法亦步亦趨，

16　[美]包弼德：《斯文：唐宋思想的轉型》，轉引自[美]包華石：《中國園林中的政治幾何學》，見吳欣主編：《山水之境——中國文化中的風景園林》，北京：生活·讀書·新知三聯書店，2015年，第127頁。

17　石守謙：《從風格到畫意——反思中國美術史》，第64頁。

而是重視自己內心的感覺，從而為西方開啟了主觀藝術的大門，印象派、野獸派、立體派、未來派等藝術派別應運而生。「他們都與透視畫法絕緣，致力於個性表現。現代的畫法再也不依據科學的透視圖法作畫了。他們雖然有些還是畫透視畫，但不再像文藝復興時期的畫家那樣，使用透視圖法的儀器，製圖似的刻板描寫，而是依據畫家個人的知覺來作畫。」[18]

高居翰先生在《圖說中國繪畫史》裏說：「他們通常只用水墨，而且經常有意使用看起來很業餘的技巧。他們把形式加以顯著地變形……有時候又以瞬間的即興來作畫。」[19]米芾的畫法，糅合了許多古風，比如唐代王默的「潑墨」畫法，用隨意潑灑墨水所造成的偶然性輪廓形成山水的主體。他的兒子米友仁的作品中，墨汁中也包含水分，不僅用濕筆來解溶事物的形體，讓形體更加自由，而且山水之中有煙嵐彌漫，彷彿有水分子在陽光下閃耀和晃動。

西方印象派畫家在描繪自然時希望達到的那種水氣氤氳的效果，與米氏父子的山水畫不謀而合。比如塞尚，不用線來表現物體的形狀和體積，他認為線是一種人為的區分和界限，在自然界中並不存在，他不用傳統的光影表

18　袁金塔：《中西繪畫構圖之比較》，台北：藝風堂出版社，1989年，第111頁。

19　[美]高居翰著，李渝譯：《圖說中國繪畫史》，北京：生活‧讀書‧新知三聯書店，2014年，第100頁。

現質感的方法來描繪立體感，而是用色彩的冷暖對比來表現。後人把米氏父子的山水畫稱為「米氏雲山」。

五

可惜的是，蘇東坡、米芾的繪畫真跡，就像王維的畫一樣，我們幾乎無緣見到了。它們大部分消隱在時光的黑暗裏，「絕版」了。米芾沒有一幅可靠的繪畫作品留存下來，故宮博物院收藏的《珊瑚帖》（圖4.2），上面草草地畫着一副珊瑚筆架，幾乎是米芾最接近繪畫的遺物了。至於蘇東坡的繪畫作品，傳到今天的，也只有兩幅，其中一幅，叫《枯木怪石圖》（圖4.3）。

這幅《枯木怪石圖》（又名《木石圖》），在抗戰時期流入日本，為私人收藏。故宮博物院書畫鑒定大師徐邦達先生《古書畫過眼要錄》中，記有一幅蘇東坡《怪木竹石圖》，文字描述如下：「坡上一大圓石偃臥。右方斜出枯木一株，上端向左扭轉，枝作鹿角形。右邊有小竹二叢，樹下有衰草數十莖。無款印。」[20] 並詳細記錄了鑒藏印記，很可能就是《枯木怪石圖》，只是叫法不同而已。據說是蘇東坡任徐州知州時畫的，透過藏印和題跋，徐邦達先生梳理了這幅圖卷的流傳脈絡——它最初是蘇東坡贈給一位姓馮的道士的；這位姓馮的道士給劉良佐看過，而劉良佐的真實身份，同樣也湮沒在歷史

20　徐邦達：《古書畫過眼要錄》，見《徐邦達集》，第八卷，北京：故宮出版社，2014年，第93頁。

中，只有他在接紙上寫下的那首詩，清晰地留到今天；再後來，米芾看到了這幅畫，用尖筆在後面又寫了一首詩，是米芾真跡無疑。在紙的接縫處，還有南宋王厚之的印。它的流傳史，線索分明。蘇東坡的繪畫原作，連徐邦達先生也只見過這一件。徐邦達先生還透露，這幅畫現收藏於日本阿部房次郎爽籟館。

從這幅畫中，可以清晰看出蘇東坡繪畫的特點。徐邦達先生評價它：「此圖樹石以枯筆為勾皴，不拘泥於形似。」[21]

蘇東坡說，山石竹木，就像水波煙雲一樣，漫漶無形，但它們都有靈魂（「雖無常形，而有常理」[22]），畫出它們的靈魂，比畫出它們的外形更加重要。

繪畫的最高境界，是得意，而忘形。

當然，忘形不是無形，而是不拘泥於表面之形，否則，就成了「形而上學」。

蔣勳說：「宋人的繪畫與視覺美術，便為了開拓更高的意境上的玄想，讓色彩褪淡，讓形式解散。繪畫上，只剩下筆的虯結與墨的斑斕，只剩下墨的堆疊、遊移、拖延，在空白的紙上牽連移動，彷彿洪荒中的生命，元四大家的『山水』便只是他們內心的風景。倪瓚

21　徐邦達：《古書畫過眼要錄》，見《徐邦達集》，第八卷，第94頁。

22　[北宋]蘇軾：〈淨因院畫記〉，見《蘇軾全集校注》，第十一冊，第1159頁。

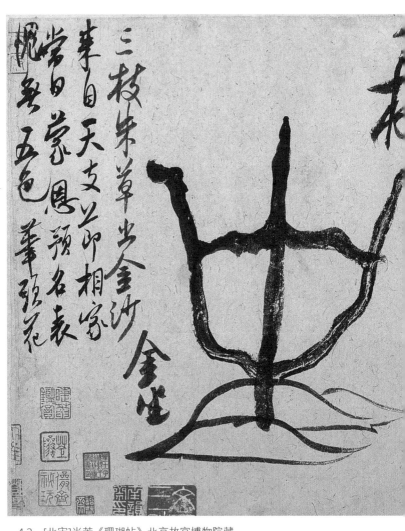

4.2　[北宋]米芾《珊瑚帖》北京故宮博物院藏

收張僧繇天王昔

薛稷題同一物象

老杜元主取浮又

收得滄浪句神圖東

六朝畫冊明

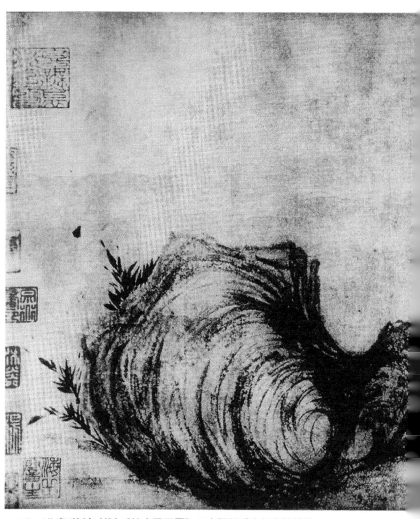

4.3　[北宋]蘇軾（傳）《枯木怪石圖》日本阿部房次郎爽籟館藏

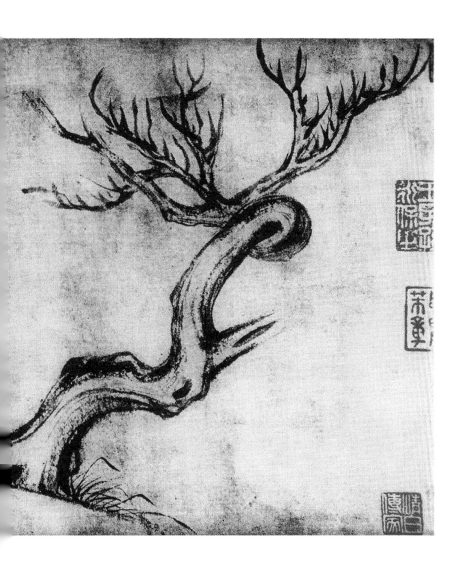

枯木怪石 ·131·

的簡單，是因為把風景回復到了初始，彷彿洪荒中的嬰啼。只是一聲，卻有大悲愴與大喜悅。」[23]

<p style="text-align:center">六</p>

蘇東坡除了喜歡畫石，也愛畫竹。

蘇東坡說：「寧可食無肉，不可居無竹。」

在中國士大夫心裏，竹有七德，曰正直，曰奮進，曰虛懷，曰質樸，曰卓爾，曰善群。中國古代的編年體史書，因為書寫在竹簡上，被稱為「竹書紀年」；東晉那七位風流名士，被稱作「竹林七賢」；唐代那六位酣歌縱酒、共隱於徂徠山的隱士，被稱為「竹溪六逸」；唐代教坊曲，叫「竹枝詞」……

竹子為中國人的文化記憶增添了太多的光澤。

墨竹，是一種唐末五代就開始流行的畫法，到北宋，與怪石一樣，成為文人抒解被壓抑的本性的最佳載體。同時，竹葉的畫法，因與書法的筆法近似，因此在梅蘭竹菊四君子中，也最容易被文人掌握。墨竹畫，成為北宋文人畫的一個重要分支。

蘇東坡說：「余亦善畫古木叢竹」[24]，「竹寒而秀，木瘠而壽，石醜而文，是為三益之友」[25]。

23　蔣勳：《美的沉思》，長沙：湖南美術出版社，2014年，第200頁。
24　[北宋]蘇軾：〈石氏畫苑記〉，見《蘇軾全集校注》，第十一冊，第1152頁。
25　[北宋]蘇軾：〈文與可畫贊〉，見《蘇軾全集校注》，第十三冊，第2385頁。

蘇東坡最喜歡的紙是澄心堂紙，最喜歡的筆是宣城的諸葛筆，最喜歡的墨是潘谷、李廷邦的墨，最喜歡畫的植物是竹。這四樣東西相遇，就成了據傳今天世上留存的另外一幅蘇東坡繪畫真跡——《瀟湘竹石圖》（圖4.4）。

當中國美術館的工作人員在庫房裏輕輕展開《瀟湘竹石圖》時，我幾乎可以聽見自己的心跳。因為它是國內僅存的一卷傳為蘇東坡的繪畫作品。很多年前，我曾擁有一件它的廉價印刷品，但那劣質的印刷對繪畫無疑是一種損害，讓蘇東坡的筆觸漫漶不清。它不是拉近，而是推遠了我們與那個時代的距離。此刻，我終於跨過了時間的屏障，站在了這幅畫的面前，就像站在真實的蘇東坡面前，不再被時間和距離所阻隔，所以直到今天，我仍然記得當時的激動。《瀟湘竹石圖》，儘管可能只是一件後世摹本，仍讓我相信蘇東坡並沒有走遠，快一千年了，他仍在可視的範圍內。

《瀟湘竹石圖》，橫105.6厘米，縱28厘米，絹本，以長卷形式，描繪了瀟江與湘江在湖南零陵的匯合處的蒼茫景色。近景中的巨石瘦竹，與遠景中的水煙山影，形成豐富的層次，讓人在他營造的語境中，體會他內心的淡遠與堅守。

二十世紀六十年代初，這幅畫輾轉到它最後一位私人藏家鄧拓手上，鄧拓在描述他面對畫卷的感受時說：「雋逸雲氣撲面而來，畫面上一片土坡，兩塊怪石，幾叢疏竹，左右煙雲山水，涉無涯際，恰似湘江與瀟水相

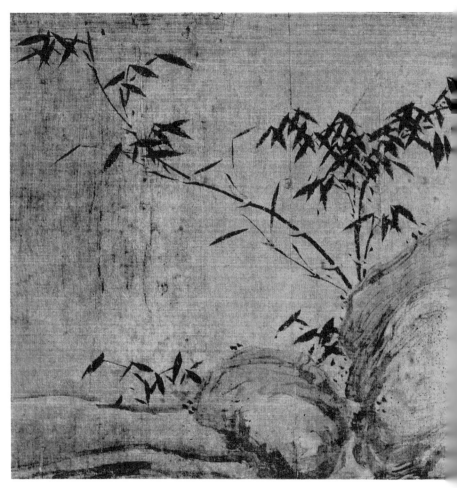

4.4 [北宋]蘇軾（傳）《瀟湘竹石圖》中國美術館藏

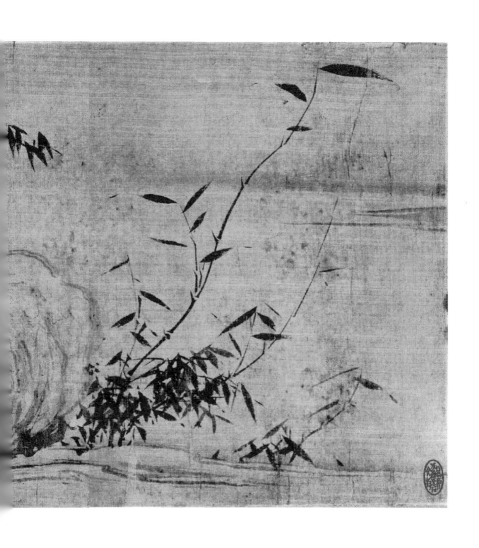

枯木怪石 · 135 ·

合，遙接洞庭，景色蒼茫，令人心曠神怡。徘徊凝視，不忍離去。」[26] 後來，鄧拓將自己的感受寫進了他的文章〈蘇東坡《瀟湘竹石圖卷題跋》〉。

在這幅畫的卷末，蘇東坡親筆寫下了「軾為莘老作」五個字，由此可以推想，此畫是蘇東坡在黃州時畫的，因為「莘老」是蘇東坡的同年進士孫覺的字。很多年前，就是在孫覺的府上，蘇東坡第一次見到黃庭堅的詩文，大驚，説：「此人如精金美玉，不去接近別人，別人也會主動接近他，逃名而不可得，何須揚名？」後來，黃庭堅娶了孫覺的女兒。熙寧四年（公元1071年），蘇東坡往杭州的那一年，孫覺遭迫害，自湖州移守吳興[27]。這幅畫，就是在那時贈他的，算是一種共勉吧。

仔細看時，我們會發現蘇東坡筆下的竹葉，不是靜止的，而是在風中輕微伸展和顫動。蘇東坡對風是敏感的，他知道零雨冷霧、落葉飛花，一切都是風的呈現。他試圖從風的壓力中，尋找竹的活躍與妖嬈。

在湖州時，有一次蘇東坡遊山，路遇大雨，就去好友賈耘老在苕溪上築起的澄暉亭避雨。簌簌的雨聲中，他突然有了一種作畫的衝動，趕緊叫隨從執燭，他在幽暗的燭光中，在亭壁上畫了一枝風雨竹。我們今天已經

26　鄧拓：〈蘇東坡《瀟湘竹石圖卷題跋》〉，轉引自佳音：〈蘇東坡畫作孤本《瀟湘竹石圖》的歷史傳奇〉，原載《文史參考》（精華本），總第25–48期，第120頁。

27　今浙江省湖州吳興。

無緣見到那幅原作，卻仍可從文集中讀到他的題畫詩：

> 更將掀舞勢，把燭畫風筱。
> 美人為破顏，正似腰支嫋。[28]

　　他把在風雨中搖曳的竹枝，看作笑得彎腰的美人。風雨讓她展現出一種無限之美，像絲綢般柔軟地飄動，像生命一樣永遠地變幻不已。人在雨中是自卑的，像書寫《寒食帖》時的蘇東坡，會被某種強烈的悲痛濺起，但那些搖動的竹枝卻讓他看見了風雨的另一面，它細微又清晰，宏大又扎實，浩渺而複雜，簡直妙不可言，像美人正在覺醒的胴體，又如無數的幽靈，在路上疾速地走來。

<div align="center">七</div>

　　蘇東坡畫墨竹，文同是他的老師。文同是蘇東坡的表兄，字與可，曾任湖州知州，因此世稱文湖州。文同是蘇東坡的兄長，是老師，也是最好的朋友。李公麟《孝經圖》卷上有一個場面，描繪兩個文人在花園裏相遇，彼此間行禮如儀，很符合蘇東坡與文同彼此間的恭敬與揖讓，尤其背景中的山石與竹子，更是對二人品格的暗喻。

28　[北宋]蘇軾：〈與客遊道場何山，得鳥字〉，見《蘇軾全集校注》，第三冊，第2022頁。

文同開創了藝術上著名的「文湖州畫派」，他畫竹，以淡墨為葉背，以深墨為葉面，這一技法，不僅為蘇東坡、米芾所延續，到了元明，依然為畫家所遵奉。蘇東坡說：「吾為墨竹，盡得與可之法。」

近代畫家黃賓虹在《古畫微》一書中說：

> 自湖州畫怪木疏篁，蘇東坡寫枯木竹石，胸次之高，足以冠絕天下；翰墨之妙，足以追配古人。其畫出於一時滑稽談笑之餘，初不經意；而其傲風霆、閱古今之氣，常可以想見其人。[29]

文同有一種「病」，每逢心頭不快，只要畫上一幅墨竹，「病」就好了。有人想得到文同畫的墨竹，就預先在能見到他的地方擺上筆墨紙硯，等着文同來「治病」。但文同不會輕易上鉤，有一人用這個別人傳授的秘招等了一年，也沒有等來文同的墨竹，文同說：「我的病好了。」

這故事後來傳到蘇東坡耳中，他笑言：「與可這病好不了，一定會時不時發作的。」

文同是元豐二年（公元1079年）在陳州病逝。那時，蘇東坡剛好在湖州擔任知州，也是「烏台詩案」之

29 黃賓虹：《古畫微》，杭州：浙江人民美術出版社，2013年，第29頁。

前的最後時光。聽到噩耗，蘇東坡三天三夜無法入眠，只能獨自枯坐。後來坐得倦了，才昏昏睡去，醒來時，淚水已浸透了枕席。

那一年七月初七，天朗氣清，是一個曬畫的好日子。蘇東坡把自己收藏的書畫一一翻找出來，擺在透明的光線裏。本來，蘇東坡有着很好的心情，只因無意間，他看到文同送他的那幅《偃竹圖》，心中突然懷念起這位亡友，他們一起作畫、相互取笑的日子，永遠也回不來了。想到此，蘇東坡失聲痛哭。

今天來看，文同的竹畫，與蘇東坡有所區別。一個最直觀的區別，是文同的竹畫中，一般沒有石頭。而石頭，卻始終是蘇東坡最不捨的視覺符號。蘇東坡繪畫中的「木石前盟」（將石頭與竹子相結合的圖像構成），也在以後的時代裏延續，成為中國繪畫的經典格式之一，在後世繪畫中被一次次重述。

這些繪畫有：元李衎《四清圖》卷、《竹石圖》軸，元高克恭《墨竹坡石圖》軸，元趙孟頫《古木竹石圖》軸，元柯九思《清閟閣墨竹圖》，元倪瓚《梧竹秀石圖》軸，元顧安《風雨竹石圖》卷、《幽篁秀石圖》軸（圖4.5）、《墨筆竹石圖》軸，明夏昶《半窗春雨圖》卷、《畫竹圖》卷、《瀟湘春雨圖》卷、《淇園春雨圖》軸（圖4.6）、《墨竹圖》軸，明姚綬《竹石圖》軸，明文徵明《竹石圖》扇頁、《蘭竹圖》卷……

4.5　[元]顧安《幽篁秀石圖》北京故宮博物院藏

4.6 [明]夏昶《淇園春雨圖》北京故宮博物院藏

八

米芾32歲那年，幹了一件膽子挺大的事：拜訪當時兩位文壇大佬。一位是曾經的帝國宰相、文化宗師王安石；另一位，雖被貶官，影響力卻很大，他就是在黃州「勞動改造」的蘇東坡。

那時的米芾，還不是那個寫下《研山銘》的米芾；那時他只是一位小小的芝麻小官，但他有膽量孤身從他任職的長沙出發，去金陵拜見王安石，又去黃州造訪燈青孤館、野店雞號中的蘇東坡，藝術史裏的那個米芾，已在不遠處等他。

那時的王安石，已經從國家領導人崗位上退下來，沒有警衛，沒有任何排場，只在金陵城東與鍾山的半途築起幾間瓦舍，起名半山園，連籬笆也沒有。所以年輕狂妄的米芾比我們今天所有人都幸運。當他小心恭敬地打開那扇門，坐在面前的，是每日「細數落花因坐久」的王安石。

就像王安石建起半山園，那時，蘇東坡已經擁有了一座「雪堂」，用來接待遠道來訪的客人。這座號稱「雪堂」的建築，在元豐五年（公元1082年）正月裏的漫天大雪中建成，所以蘇東坡給它起了這個名字。一如唐代王維建在長安城邊的輞川別業，杜甫在成都郊區、錦江邊上築起的草堂，蘇東坡的雪堂，不見錦繡華屋，

只有五間普通的農舍，但裏面有蘇東坡親筆畫的壁畫，倘放在今天，那是無與倫比的奢侈。畫面上，雪大如席，在山間悠然飄落，讓他置身黃州的夏日火爐，卻能體驗北方山野的荒寒冰涼。

蘇東坡對此心滿意足，在〈江城子〉裏寫：

雪堂西畔暗泉鳴，

北山傾，

小溪橫。

南望亭丘，

孤秀聳曾城。

都是斜川當日境，

吾老矣，

寄餘齡。[30]

只是，在今天的黃州，已不見當年的雪堂。

它不過是一場宋代的雪，早已融化在九百多年前的黃州郊外。

北京故宮博物院藏着南宋畫家夏圭一幅《雪堂客話圖》（圖4.7），畫的雖然不一定是蘇東坡的雪堂，但從上面所畫的江南雪景中，可以窺見蘇東坡黃州雪堂的影子。畫面上，有一水榭掩隱於雜樹叢中，軒窗洞開，清

30 [北宋]蘇軾：〈江城子〉見《蘇軾全集校注》，第九冊，第344頁。

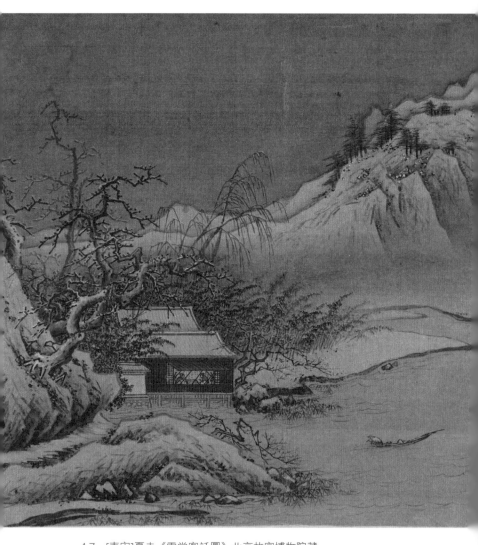

4.7　[南宋]夏圭《雪堂客話圖》北京故宮博物院藏

氣襲來。屋內兩人正在對坐弈棋，雖只對其圈臉、勾衣，寥寥數筆，卻將人物對弈時凝神注目的神情表現出來。遠處山頂與近處枝杈之上有未融化的積雪零星點綴。由於經過近九百年的氧化，絹已發黃、變暗，使得用蛤粉點染的白雪歷久彌新、晶瑩璀璨。畫面右下角為細波瀲灩的湖面一隅，一葉小舟漂於湖面之上。畫面左上角留出的天空，杳渺無際，把觀者引入深遠渺茫、意蘊悠長的境界。

蘇東坡就應該在這樣的雪堂中，與訪友弈棋、飲酒、觀林、聽風。

米芾一出現時，蘇東坡就能從他身上感覺到他未來的氣象。那是直覺，是一個藝術家對另一個藝術家的敏感。它來自談吐，來自呼吸，甚至來自脈搏的跳動，但它並不虛渺，而是沉甸甸地落在蘇東坡的心上。

才華橫溢的米芾，眉目軒昂，氣度英邁，渾身閃爍着桀驁的氣質。他喜歡穿戴唐人冠服，引得眾人圍觀，而且好潔成癖，從不與人同巾同器，《宋史》上說他「風神蕭散，音吐清暢」[31]，即使面對他無限崇拜無限敬仰的蘇東坡，也「不執弟子禮，特敬前輩而已」，這事見宋代筆記《獨醒雜誌》。或許，正因米芾沒有執弟子禮，所以後世也沒有把他列入蘇門學士（「蘇門四學士」為黃庭堅、秦觀、張耒、晁補之）。但蘇東坡對此並不在意。他只

31　[元]脫脫等撰：《宋史》，第10212頁。

枯木怪石　·145·

在意米芾的才華，就像當年歐陽修對自己一樣。

無須掩飾內心的喜悅，蘇東坡拿出自己最心愛的收藏——吳道子畫佛真跡請米芾欣賞。對訪客來說，這無疑是一種特殊待遇，因為這幅吳道子真跡，蘇東坡平日裏是捨不得輕易示人的。

米芾當然知道這幅畫的分量，所以雖只一面之緣，卻終生不忘。晚年寫《畫史》時，依舊回味着蘇東坡為他展卷時的銷魂一刻：

> 蘇東坡子瞻家收吳道子畫佛及侍者志公十餘人，破碎甚，而當面一手，精彩動人，點不加墨，口淺深暈成，故最如活。

後來，蘇東坡把這幅他摯愛的畫捐給了成都勝相院收藏。

那一次臨別時，酒酣耳熱之際，蘇東坡撿出一張觀音紙，叫米芾貼在牆上，自己面壁而立，懸肘畫了一幅畫。

九

近一千年後，當我坐在自己的房間裏，在歌手王菲「明月幾時有」的輕吟淺唱中想念蘇東坡，最想見的，不是號稱「天下第三行書」的《寒食帖》，不是故宮博物院藏的《春中帖》，不是蘇東坡的任何一件書法作

品，而是那張在東坡雪堂的牆上出現又消失的畫。

在米芾後來的回憶裏，蘇東坡筆下的草石樹木，無不樸拙卑微，平淡無奇。

既不像隋唐繪畫那樣絢爛恣肆，也沒有「米氏雲山」的玄幻迷離、纏綿浩大。

但那自然界的石頭上旋轉扭曲的筆觸，卻象徵着士人天性裏的自然放縱、狂野不羈。

連對蘇東坡不大待見的朱熹，在友人張以道收藏的蘇東坡《枯木怪石圖》上寫下題跋時，也承認「蘇公此紙，出於一時滑稽詼笑之餘，初不經意，而其傲風霜、閱古今之氣，猶足以想見其人也」[32]。

米芾表情莊重，把那幅畫小心翼翼地捲起來，帶走。

他沒想到，一個名叫王詵的人出現了，截斷了它的去路。

王詵，字晉卿，是宋朝開國功臣王全斌之後，娶了宋英宗的女兒賢慧公主，成了駙馬，卻對書畫情有獨鍾，是蘇東坡的「鐵粉」、大收藏家，也是大畫家。今天的故宮博物院，收藏着蘇東坡為王詵寫的《跋王詵詩詞帖》冊頁（圖4.8），也收藏着王詵的《行草自書詩卷》（圖4.9）。他的《漁村小雪圖》（圖4.10），是美術

32　[南宋]朱熹：〈跋張以道家藏東坡枯木怪石〉，見《朱文公文集》，卷八十四。

史上的名作。這幅畫卷，以白粉為雪，樹頭和蘆葦及山頂、山腳微染金粉，又以破墨暈染，表現雪後初晴的輕麗陽光，這是他獨創之法。2015年故宮博物院舉辦「皇家秘藏‧銘心絕品——《石渠寶笈》故宮博物院90周年特展」，把這幅畫展了出來，可見王詵的重要。至於他後來因受蘇東坡「烏台詩案」連累被貶，賢慧公主積鬱成疾，終於撒手人寰，都是後話了。

那時王詵聽到蘇東坡給米芾畫畫的消息，自然渾身顫抖，把持不住，跑到米芾那裏，死皮賴臉借走了這幅畫，從此再也沒有還給米芾。

對此，米芾一直耿耿於懷，在《畫史》中特別加了一筆：「後晉卿（王詵）借去不還」，算是泄了私憤。

再往後，我就查詢不到它的下落了。

我只知道，那時，是蘇東坡前往沙湖看田歸來後不久，也是蘇東坡謫居黃州的第三年。

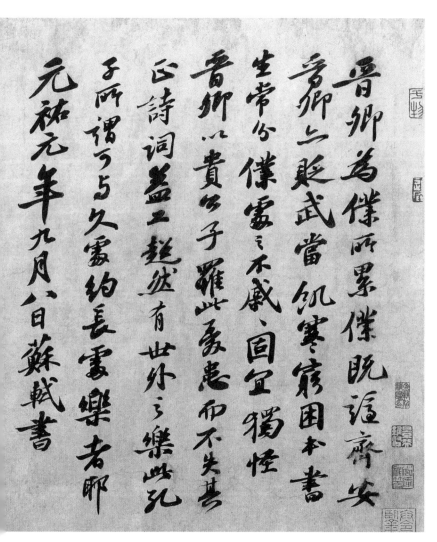

4.8　[北宋]蘇軾《跋王詵詩詞帖》北京故宮博物院藏

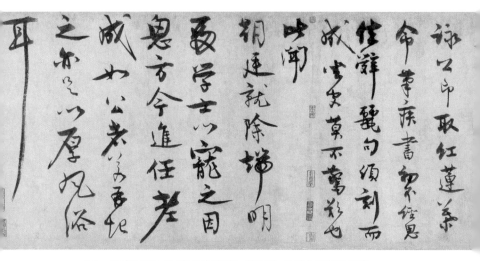

4.9　[北宋]王詵《行草自書詩卷》（局部）北京故宮博物院藏

余前年恩移清颖
道至许昌尝途小阻
留西湖之别馆去武
一月尝与孙觉
范镇仲泛舟啸咏使人
颓然忘去國流离之
恨也韩公德性固已
厚风度高雅固已
可爱范公虽老而
精神不衰议论

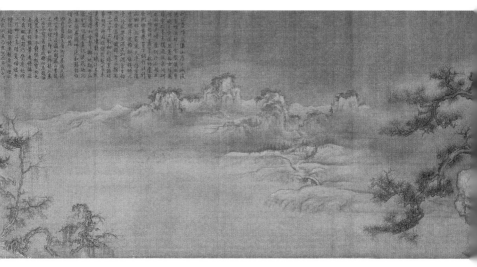

4.10 [北宋]王詵《漁村小雪圖》（局部）北京故宮博物院藏

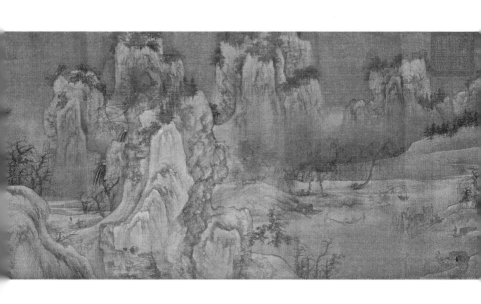

第五章

大江東去

對蘇東坡來說，赤壁，就是一塊放大的怪石。

一

日本漢學家小島毅在談到宋代藝術時說：「去中國旅行的人肯定都看到過，美景勝地的岩石上肯定刻有古代文人墨客的題字。為了能看清楚，還特意用紅油漆描畫⋯⋯這與已經西化了的近代人保護自然景觀的感覺完全相異。」[1]

石頭是一個物象，一個無生命的自然物，但在中國人的文化觀念裏，許多無生命的物，都與生命、歲月、情感有着神秘的聯繫，比如風花雪月、梅蘭竹菊。而在這所有的物中，石頭是一種極為特殊的物───一種時間的貯存器，「是瞬息萬變的時間之物中較為恆定的標識物」，「不僅可以暫態復活全部的歷史記憶，而且可以

1　[日]小島毅著，何曉毅譯：《中國思想與宗教的奔流：宋朝》，第267頁。

穿越未來之境，擦去時間全部的線性痕跡」[2]。與此同時，石頭還具有某種神奇的敘述功能。無論開創夏朝的大禹，還是橫掃六合、一統江山的秦始皇，都要把自己的豐功偉績以鐫刻的方式貫注到石頭裏，那些古老的石刻，才成為中國藝術的源頭之一。

在中國人眼裏，往事並不如煙，它可以凝聚，可以固化，而石頭，就是記錄歷史與往事的最佳載體。他們的事業再硬，也硬不過石頭，因為哪怕千秋功業，也會在時間中融化，而石頭不能。王朝最怕時間，而石頭則通過時間，建立起自己的權威。它不只是純自然的物質，而是一個精神綜合體，是歷史，是哲學，也是法度。

但天下的石頭，沒有人可以獨佔。作為一種唾手可得的天然物質，石頭更容易被普通人所利用。假如我們能為石頭劃分階級成分，那它必定是庶民的，是無產階級的。我們今天能夠看到的漢代墓誌，還有名山巨石上的文人銘刻，就像個人化的錄音筆，把個人的內心獨白鍥進石頭。曹雪芹《紅樓夢》又名《石頭記》，緣起於青埂峰下的一塊石頭上，刻寫着因無材補天，幻形入世，被帶入紅塵，親自經歷的一段陳跡故事。今天有些素質不佳的遊客喜歡在古跡上刻字，寫上「某某某到此一遊」，這樣的荒唐行為自當譴責，但它背後的動機，卻是將個人生命與永恆相連的隱秘衝動。

2　格非：〈物象中的時間〉，見《博爾赫斯的面孔》，第98頁。

《蘇軾全集校注》中有一首〈詠怪石〉，講述他年輕時，疏竹軒前有一方怪石，不僅形狀怪異，而且無比靈異。有一次，它來到蘇東坡的夢中。開始的時候，蘇東坡還以為那是一個厲鬼，感到無比恐怖，後來才從它硿隆的聲音中，分辨出它的詞語。這首長詩，絕大部分內容都是由石頭來講述的。

有學者把曠野上的石頭解釋為一種與幾何型的政治空間相對立的存在——它自然、自由，而且自主，以近乎頑固的意志，對抗着來自外部的滲透和同化。在西方，「近代歐洲的貴族則利用簡單的幾何關係所擁有的固定性來構建他們的『存在鏈式』」[3]，因此，他們的觀感也更為強烈。美國密西根大學藝術史教授包華石就說：「在中國，這一自然的視像傳統是從與貴族化的矯飾的對立中生長出來的。中國知識分子利用非幾何形所蘊含的象徵性來推動自己的社會理想。」[4]

二

在蘇東坡畫《枯木怪石圖》之前，已有許多畫家癡迷於對石頭的表達。五代宋初的李成——一位帶動了宋

3　[美]包華石：〈中國園林中的政治幾何學〉，見吳欣主編：《山水之境——中國文化中的風景園林》，第129頁。

4　[美]包華石：〈中國園林中的政治幾何學〉，見吳欣主編：《山水之境——中國文化中的風景園林》，第128–129頁。

代繪畫風氣、被稱作「古今第一」的偉大畫家，就曾畫過一幅《讀碑窠石圖》（圖5.1），絹本，墨色，是一幅雙拼絹繪製的大幅山水畫軸。幾株木葉盡脱的寒樹，像一團彎彎曲曲的血管掙扎伸展。透過樹枝的縫隙，可以看見一座石碑，靜靜地佇立在荒寒的原野上，那才是這幅畫真正的視覺中心。

石碑就是石頭，而且是有文化的石頭。

石碑前，有一人戴笠騎驢，靜默地注視着荒野上的巨碑，在他身邊，有一位侍童，正持韁而立。

此後許多年，人們一直想猜那騎驢者的名姓。有人指認，那是曹操，他視野中的古碑也是真實的，那是他與楊修在南行途中見到的「曹娥碑」。[5] 而另一位美術史家石慢 （Peter Sturman） 則認為，騎驢者其實是孟浩然，那塊古碑，是另一位唐代詩人陳子昂詩中提到過的「墮淚碣」，是為紀念西晉開國元勳、著名戰略家、政治家和文學家羊祜而修建的碑，也是中國古代最有名的紀念碑之一。

相比之下，蘇東坡畫上的石頭，不像《讀碑窠石圖》中的石碑那樣有顯赫的身世，它只是荒野上一塊普普通通的石頭。然而，據米芾的回憶，蘇東坡畫上的

5　日本學者鈴木敬持這種看法，參見巫鴻：《時空中的美術——巫鴻中國美術史文編二集》，北京：生活·讀書·新知三聯書店，2009年，第46頁。

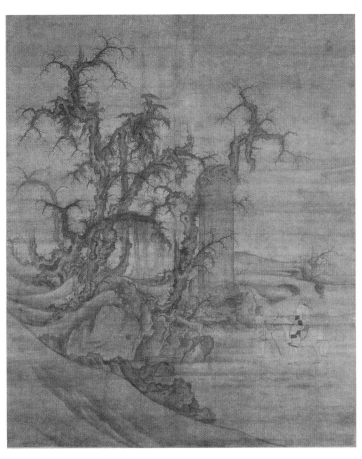

5.1　[五代]李成《讀碑窠石圖》日本大阪市立美術館藏

怪石、枯樹，都是他從未見過的——怪石上畫滿圓形弧線，彷彿在快速旋轉，賦予畫面一種極強的運動感。怪石右側穿出的那一株枯樹，虯曲之樹身，到上方竟然轉了一個圓圈，再伸向天空。這樣的枯樹造型，在中國畫中很少見到。

他用質樸無華、沉默無語的石頭，表達他生命的自在與充盈，用枯樹的死亡來表現生機。這是宋畫的一種獨特的表達方式，一種反向的、辯證的表達方式。就像他從「墨」中看到了「色」，從「無」中發現了「有」。

枯樹與怪石的組合，據說就是在黃州形成的。它是對李成《讀碑窠石圖》的精簡和提煉。蘇東坡研究專家李一冰說：「蘇東坡本是文同後一人的畫竹名家，受了（李成的）《寒林圖》的影響，便加變化，用淡墨掃老木古槎，配以修竹奇石，形成了古木竹石一派，蘇東坡自負此一畫格，是他的『創造』」。還說：「在蘇之前，未有此體。」[6]

將近一千年後，我的目光繞過了蘇東坡那麼多的書法真跡，直接落在那塊堅硬的石頭上，彷彿已經在虛空裏，看見了米芾曾經看見的那幅畫。那是因為蘇東坡筆下的「木石前盟」，不僅寄寓了他個人的意志，也成了後世遵循的格式。在他身後，一代代的畫家，目光始終

6　李一冰：《蘇東坡傳》，下冊，南京：江蘇文藝出版社，2013年，第43頁。

沒有從荒野上離開過。僅在故宮博物院，我們就可以找出無數張由石頭與枯樹組成的圖像，宋元明清，八個世紀裏不曾斷流，其中有：北宋郭熙《窠石平遠圖》（圖5.2）、王詵《漁村小雪圖》（前文已提到）、佚名《岩檜圖》、元代趙孟頫《秀石疏林圖》、李士行《枯木竹石圖》（圖5.3）、明代項聖謨《大樹風號圖》⋯⋯

三

對蘇東坡來說，赤壁，就是一塊放大的怪石，或者說，一座超級古碑。

對於赤壁，每一個讀過中學的中國人都不會不知道，因為只要有中學，蘇東坡的〈念奴嬌・赤壁懷古〉或者「前後赤壁賦」就會是必修課，但除此之外，我們還可以通過繪畫的視角來認識它。這或許為我們認識赤壁提供了一個新的維度。蘇東坡對赤壁的青睞，與他對於石頭的偏愛是一脈相承的，何況那根本就不是一塊一般的石頭，而是一塊野性的、同時收集了浩大的歷史訊息的石頭。我們無法確認，蘇東坡除了文學作品，是否通過繪畫的方式對赤壁做出過表達。無論他畫過（可能沒有流傳到今天）或者沒畫過赤壁，他對石頭這一視覺形象的敏感，使他的目光必然在赤壁上聚焦和定格。這樣一塊巨石，就放在眼皮底下，像蘇東坡這樣的石頭愛

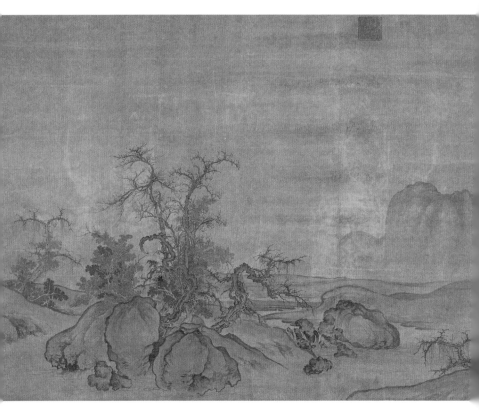

5.2 [北宋]郭熙《窠石平遠圖》北京故宮博物院藏

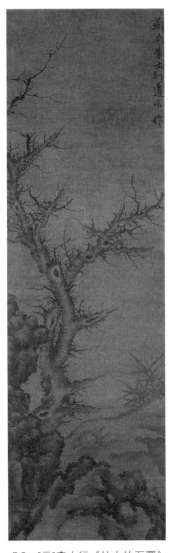

5.3　[元]李士行《枯木竹石圖》
北京故宮博物院藏

好者，絕對不會輕易放過它。

世界上絕然存在着兩個赤壁。一個被稱為「武赤壁」，就是現在的湖北省赤壁市，那裏是赤壁之戰的真正戰場。八百年前，也就是東漢建安十三年（公元208年）十月，孫劉聯軍在這裏擊敗了大舉南下的曹軍，奠定了三國鼎立的局面。兩百年前，一個名叫杜牧的唐代詩人從這裏路過，留下絕句一首：

折戟沉沙鐵未銷，自將磨洗認前朝。
東風不與周郎便，銅雀春深鎖二喬。[7]

但蘇東坡抵達的，卻是黃州赤壁，也叫「赤鼻磯」。根據沈復《浮生六記》的記述：「黃州赤壁在府城漢川門外，屹立江濱，截然如壁。石皆絳色故名焉。《水經》謂之赤鼻山。東坡遊此作二賦，指為吳魏交兵處，則非也。」[8]所以後人稱之「文赤壁」——一個注定將留在文字和後世影像裏的赤壁。它的歷史，並不是「雄姿英發，羽扇綸巾」的周瑜書寫的，而是由蘇東坡書寫的。

《讀碑窠石圖》裏那個看碑的過客，可以是曹操，

7　[唐]杜牧：〈赤壁〉，見《杜牧詩集》，上海：上海古籍出版社，2015年，第276頁。
8　[清]沈復：〈浪遊記快〉，見《浮生六記》卷四，上海：上海古籍出版社，2000年，第108頁。

可以是孟浩然，也可以是蘇東坡。

　　他出川、進京、入獄、被貶，經歷這所有的坎坷，好像就是為了來到赤壁，書寫他的千古絕唱。沒有赤壁，就沒有我們今天熟悉的蘇東坡；反過來，沒有蘇東坡，那赤壁，也永遠只是一塊冰冷的石頭。

　　蘇東坡的石頭情結，後來演繹成宋徽宗對「花石綱」的變態迷戀，成為腐蝕大宋王朝的超級細菌，這一點，是誰都沒有料到的。關於宋徽宗的故事，在以後的篇章裏還會講到。而作為這份迷戀的見證，宋徽宗親筆繪製的《祥龍石圖》（圖5.4），至今保存在故宮博物院裏。

<div align="center">四</div>

　　蘇東坡與赤壁的因緣是這樣的：

　　元豐三年（公元1080年），初到黃州的蘇東坡，在兒子蘇邁的陪伴下第一次奔向赤壁。對於此行在文學史乃至藝術史上的意義，或許連他自己也未必了然。那時，他只將此行當作一次普通的造訪，他後來在給辯才和尚的信中寫道：「所居去江無十步，獨與兒子邁棹小舟至赤壁，西望武昌山谷，喬木蒼然，雲濤際天。」[9]

　　儘管此後，蘇東坡常常來此，然而，直到元豐五年

9　[北宋]蘇軾：〈秦太虛題名記〉，見《蘇軾全集校注》，第十一冊，第1261頁。

祥龍石者立於環碧池之南芬
洲橋之西相對則勝瀛也其勢
騰湧若虬龍出為瑞應之狀也
奇容巧態莫能具絕妙而言之矣
廼親繪繢素卿以四韻紀之
彼美蜿蜒勢若龍挻然為瑞獨稱雄
雲凝好色來相借水潤清輝更不同
常帶暝煙疑振鬣每乘宵雨恐凌空
故憑彩筆親模寫融結功深未易窮
御製御畫並書一

5.4　[北宋]趙佶《祥龍石圖》北京故宮博物院藏

（公元1082年），蘇東坡寫下流傳千古的〈念奴嬌・赤壁懷古〉和「前後赤壁賦」，那塊石頭才真正與人的血肉筋脈相連。

公元1082年，「七月既望」，蘇東坡不知第幾次前去朝拜赤壁。那一晚，這位名義上的黃州團練副使，實際上的職業農民，邀約了幾位友人，乘月泛舟，前往赤壁。那一次的同遊者，有一位是四川綿竹武都山的道士，名叫楊世昌，他雲遊廬山，又專程轉道黃州看望蘇東坡。他善吹洞簫，〈前赤壁賦〉說：

> 於是飲酒樂甚，扣舷而歌之……客有吹洞簫者，倚歌而和之。其聲嗚嗚然，如怨如慕，如泣如訴。餘音嫋嫋，不絕如縷。[10]

這吹洞簫者，指的就是楊世昌。

那一晚，人世間的所有囂嚷都退場了，他們的視野裏，只剩下了月色水光，還有臨江獨立的赤壁。此時，在江風的呼吸裏，在明月的注視下，對人世的所有愁怨，不僅多餘，更煞風景。當年的戰陣森嚴，馬嘶弓鳴，都早已被這無盡的江水稀釋了，化為一片虛無，連橫槊賦詩的曹操、羽扇綸巾的孔明、雄姿英發的周瑜，都連一粒渣也不剩了。

10　[北宋]蘇軾：〈前赤壁賦〉，見《蘇軾全集校注》，第十冊，第27頁。

不久前，他在這裏寫下著名的〈念奴嬌〉。這詞，在中國幾乎人人會背：

大江東去，
浪淘盡，
千古風流人物。
故壘西邊，
人道是，
三國周郎赤壁。
亂石崩雲，
驚濤裂岸，
捲起千堆雪。
江山如畫，
一時多少豪傑。

遙想公瑾當年，
小喬初嫁了，
雄姿英發。
羽扇綸巾，
談笑間，
檣櫓灰飛煙滅。
故國神遊，
多情應笑我，

早生華髮。

人間如夢，

一樽還酹江月。[11]

　　長風的呼吸中，他第一次鬆弛下來。面對赤壁，面
對那些轉眼成空的所謂基業，蘇東坡又一次對自己從政
的價值產生了深刻的懷疑。

　　我想起周揚先生在「文革」之後開過的一句玩笑：
「你不斷地去干預政治，那麼政治也就要干預你，你干
預他他可以不理，他干預你一下你就會受不了。」[12]

　　在赤壁，由奏摺、策論、攻訐、辯解所編織成的語
言密度，被空曠的江風所稀釋。在這樣的時間縱深裏，
那些困擾他的現實問題，都顯得無關緊要了。

　　在去除語言之後，世界顯得格外空曠和透明。

　　時間帶走了很多事物，誰也阻攔不住。

<div align="center">五</div>

　　他明白了，比銘刻的文字更沉着，也更有力量的，
是石頭自身。

11　[北宋]蘇軾：〈念奴嬌〉，見《蘇軾全集校注》，第九冊，第391頁。

12　轉引自韓曉東：〈王蒙：政治、文學、生活、人生〉，原載《中華讀
　　書報》，2015年9月23日。

它不需要鐫刻，不需要政治權威的界定，因為那石頭，本身就是超越了文字的紀念碑。

就像他〈詠怪石〉詩裏曾經描述過的當年疏竹軒前的那方怪石，醜得無法雕刻，百無一用，沒想到那石頭不服，來到蘇東坡夢中，闡明自己的價值：「或在驪山拒強秦，萬牛汗喘力莫牽。或從揚州感盧老，代我問答多雄篇。」[13]盧老，是指唐代詩人盧仝，他寫過許多關於石的詩，像〈客贈石〉、〈石讓竹〉、〈石答竹〉、〈石請客〉等，因此才被那方怪石引為「知己」。

它告訴蘇東坡：「雕不加文磨不瑩，子盍節概如我堅。以是贈子豈不偉，何必責我區區焉。」[14] 意思是，它完全可以作為氣節與人格的象徵，又何必以區區瑣細之事相責呢？

這讓我想起賈平凹散文裏的那方「醜石」：「它不是一般的頑石，當然不能去做牆、做台階，不能去雕刻、捶布。它不是做這些玩意兒的，所以常常就遭到一般世俗的譏諷。」這讓賈平凹從醜中看到了美，「那種不屈於誤解、寂寞的生存的偉大」。[15]

透過赤壁，他看到的不只是歷史，更是天高地廣，是有限中的無限。

13　[北宋]蘇軾：〈詠怪石〉，見《蘇軾全集校注》，第八冊，第5494頁。

14　同上。

15　賈平凹：〈醜石〉，原載《人民日報》，1981年2月20日。

〈前赤壁賦〉裏，蘇東坡慨然寫道：

> 天地之間，物各有主，苟非吾之所有，雖一毫而莫取。惟江上之清風，與山間之明月，耳得之而為聲，目遇之而成色，取之無禁，用之不竭……[16]

蘇東坡將此稱為「無盡藏」。他想要什麼，都可以隨時來取。

比朝廷給予他的多得多。

終於，他學會了區分生命的有意義和無意義。這個世界，沒有完美無缺的彼岸，只有良莠交織的現實。他知道自己人微言輕，但他無論當多麼小的官，他都不會喪失內心的溫暖。他滅蝗、抗洪、修蘇堤、救孤兒，權力所及的事，他從不錯過，他甚至寫了〈豬肉頌〉，為不知豬肉可食的黃州人發明了一道美食，使他的城郭人民，不再「只見過豬跑，沒吃過豬肉」。那道美食，就是今天仍令人口水橫流的東坡肉。它的烹食要領是：五花肉的肉質瘦而不柴、肥而不膩，以肉層不脫落的部位為佳；用酒代替水燒肉，不但去除腥味，而且能使肉質酥軟無比……

他不再像范仲淹那樣先憂後樂，而是憂中有樂，且憂且樂，憂樂並舉，樂以忘憂。

16　[北宋]蘇軾：〈前赤壁賦〉，見《蘇軾全集校注》，第十冊，第28頁。

他已無須笑傲江湖，因為他已笑傲時間，笑傲歷史。

像李敬澤筆下的張良，在那個夜晚，他「痛徹地感受着歷史的宏偉壯闊和生命的微渺脆弱，那時他可能真的情願物化黃石，超然於時間之外，看雲起日落」[17]。

當年赤壁大戰的三個主角，在歷史中各得其所——周公瑾愛情事業雙豐收，曹孟德（後代）得了天下，諸葛亮則全了人格。

所以，相比之下，他更愛諸葛亮。

此時的蘇東坡，早已「塵滿面，鬢如霜」。每當日暮時分，他從東坡的農田荷鋤回家，過城門時，守城士卒都知道這位滿面塵土的老農是一個大詩人、大學問家，只是對他為何淪落至此心存不解，有時還會拿他開幾句玩笑，蘇東坡都泰然自處，有時還跟着他們開玩笑。

還有一次，他跑到夜店裏喝酒，被一個流氓一樣的人撞倒在地，他氣得想罵那人，但爬起來後，他竟然笑了。後來他在給友人馬夢得的信裏講了這件事，説「自喜漸不為人識」，就是說沒有人知道他的身份，這並不令他感到沮喪，而是令他感到高興。

「自喜漸不為人識」的卑微感，是與「天下誰人不識君」的狂傲截然相反的心理狀態，也是一種更強大的自信。藝術史家蔣勳曾把這句話寫下來，貼在牆上。他認為「自喜漸不為人識」是一種非常重要的心態，「不

17　李敬澤：《小春秋》，北京：新星出版社，2010年，第116頁。

是別人不認識你，而是你自己相信你其實不需要被別人認識」[18]。

他貌似草芥，卻不是草芥，而是一塊冥頑不化的石頭，被遺棄在荒野上，聽蟬噪蛙鳴、風聲鳥聲，看日月流轉、人事紛紛。

歷史如江河，匯流在赤壁前。他感到一種前所未有的暢快與遼闊。

六

無論蘇東坡是否畫過赤壁，赤壁這塊非同尋常的石頭，被蘇東坡「開光」以後，竟然成為後代書法家和畫家反復表達的經典形象。

在今天的故宮博物院，我們仍然可以目睹這樣一些著名的書法：南宋趙構草書《後赤壁賦》（圖5.5），元代趙孟頫的行書長卷《前後赤壁賦》，文徵明61歲書《前赤壁賦卷》、78歲書《前赤壁賦卷》、89歲書《前後赤壁賦》[19]，明代祝允明草書《前後赤壁賦》……

繪畫方面，至少從南宋馬和之開始，畫家們就開始

18　蔣勳：《蔣勳說宋詞》（修訂版），第128頁。
19　文徵明一生多次書寫《前後赤壁賦》，據戴立強《明文徵明行書前赤壁賦冊記》中統計，僅傳世之作就有16件，另據周道振先生《文徵明年譜》記載，更不止此數。除此，文徵明還多次為祝允明、仇英等書寫的《赤壁賦》或《赤壁圖》題跋。

癡迷於這一題材的繪畫創作。用巫鴻先生的話說：「蘇東坡的〈前赤壁賦〉和〈後赤壁賦〉激發了視覺藝術表現中的『赤壁圖』傳統」[20]。所謂「赤壁圖」，一般包括兩類構圖：其中一類是多聯的卷軸畫，像故宮博物院收藏的《女使箴圖》、《洛神賦圖》那樣，把蘇東坡的文本轉譯成一個連續的敘事；另一種是單幅繪畫，聚集於蘇東坡泛舟赤壁下的時刻。

好玩的是，蘇東坡看不上眼的院體畫家，也就是宮廷專業畫家也來湊熱鬧，加入這場宏大的視覺敘事中，例如馬和之（圖5.6），就是南宋宮廷畫院中官品最高的畫師。院體畫非但沒有走向沒落，相反受到刺激而益發蓬勃。新的精神滲入到院體畫中，像日光刺透寒林，讓它變得強韌和尖銳。那新的精神，就是掙扎與反抗，用徐復觀先生的話說，就是「在順應畫院的傳統中，更含有強烈的反畫院的精神」。在歌功頌德的背後，「他們在大小環境的壓迫感中，有他們在人格上的掙扎，有他們在精神自由解放中所建立的另一形式」[21]，有繽紛華麗背後的浩大蒼涼。

蘇東坡是看碑者，是解讀赤壁的那個人，有朝一日，他自己也成了古碑，成了赤壁，被後人追懷和講述。馬和之之後，南宋李嵩、喬仲常，金代武元直，明

20 巫鴻：《時空中的美術——巫鴻中國美術史文編二集》，第74頁。
21 徐復觀：《中國藝術精神》，第342頁。

代仇英等，都畫過「赤壁圖」。其中仇英，至少有兩幅《赤壁圖》存世，一藏遼寧省博物館，一藏上海博物館，一律絹本短卷，畫面上斷岸千尺，白露橫江，東坡與客泛舟中流，還有一卷是紙本，略長於前兩卷，增加了葦汀淺嶼、石橋曲澗、秋林霜濃、雲房窅深的夜間景色，2007年在嘉德公司秋拍會上創造了當時中國繪畫拍賣成交價的世界紀錄，以7952萬元人民幣成交，也使中國繪畫作品的拍賣成交價首次超過1000萬美元級別。

「赤壁圖」的傳統，一直滲透到二十世紀。1941年，張大千初到敦煌，就畫了《前赤壁賦》和《後赤壁賦》兩件畫軸。七十四年後（2015年），亦成為嘉德的拍品。《前赤壁賦》軸採用倪瓚的一江兩岸式構圖，但視角卻是從赤壁俯瞰的，這個視角，在以往的赤壁賦圖中極為少見（一般以赤壁為背景），赤壁之下，江天幽遠，一葉扁舟在水面上漂浮，蘇東坡與兩位友人，安閒地坐在舟中，飲酒歡敘，陶醉於清風明月、江天美景中。《後赤壁賦》軸構圖更加奇特，赤壁從畫軸的左側突然穿入，呈頭重腳輕的倒三角結構，危崖頂上還站着一個人，那人就是蘇東坡。他居高臨下，悵望遠方，而舟中的夥伴，全都抬頭仰望着他，似乎暗示着，他看風景的同時，他自己正成為別人眼中的風景。

於是，在赤壁原有的空間之外，畫家們又開闢了一重重全新的空間。圖像的空間，從此覆蓋了物質化的空

間。從後來的繪畫史中，我們「目睹」的，既不是三國鏖兵的「武赤壁」，也不是蘇東坡的「文赤壁」，而是畫家們創造出來的「畫赤壁」。由此，我們發現了記憶在這塊頑石上的反復塗抹與疊加。赤壁於是成了一塊容積無限的石頭，一個真正意義上的「無盡藏」。為了表明這一點，畫家們不約而同地誇大了赤壁的體積，它挺拔、高峻、陡峭。在無限的江水和時間中，蘇東坡的身影，還有那一葉扁舟，都顯得那麼微小，像他筆下的「千古風流人物」一樣，漸行漸遠。

5.5　[南宋]趙構《後赤壁賦》北京故宮博物院藏

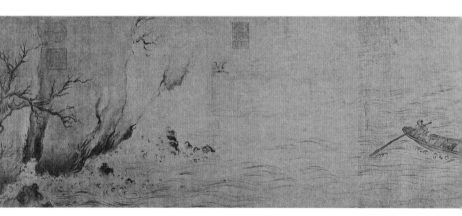

5.6　[南宋]馬和之《後赤壁賦圖》（局部）北京故宮博物院藏

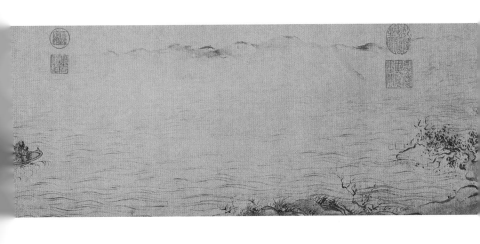

是歲十月之望步自雪堂
將歸于臨皋二客從予過
黃泥之坂霜露既降木葉
盡脫人影在地仰見明月
顧而樂之行歌相答已而
歎曰有客無酒有酒無肴
月白風清如此良夜何客
曰今者薄暮舉網得魚巨
口細鱗狀如松江之鱸顧
安所得酒乎歸而謀諸婦
婦曰我有斗酒藏之久矣
以待子不時之須於是
攜酒與魚復遊於赤壁之
下江流有聲斷岸千尺山
高月小水落石出曾日月
之幾何而江山不可復識
矣予乃攝衣而上履巉巖
披蒙茸踞虎豹登虯龍攀

5.7　[北宋]蘇軾《洞庭春色賦》吉林省博物院藏

5.8　[北宋]蘇軾《中山松醪賦》吉林省博物院藏

洞庭春色賦

吾聞橘中之樂不減商
山豈霜餘之不食而四老
人者游戲於其間悵此世
之泡幻藏千里於一斑舉
棗葉之有餘納芥子之莫
何艱宜賢王之達觀寄
逸想於人寰嫋嫋兮春風
泛天宇兮清閒吹洞庭
之白浪漲北渚之蒼灣攜
佳人而往游勤霧鬢與風
鬟命黃頭之千奴卷震
澤而與俱還糅以二米之禾
藉以三脊之菅忽雲蒸而
冰解旋珠零而涕潸

中山松醪賦

始予官於清濟于衡潭軍
沙河夜渡酒壚松明以記
縈紆風中之香霧萃訴于
死灰者於鴻毛故區之
石遺宣千歲之妙質而
寸明曹行與於東萬爛
文章之紆縈鷺節解
而涎膏嗜樓厚其之遠
尚藥石之言雪收治用
作藥榆製中山之松膠
救尒灰燼之中兔尒螢燭
之勞取通明於壁錐出
賦澤於畏穌與春麥而
皆熟沛春聲之喷之味
甘餘之小菩歎幽姿之鶴
高知甘破之易壞笑涂
州之蒲菊似孟池之堂肥
之絰糟醬以石饅之霧
非內府之柔美酗以癭藤
蓋笤日飲之飽佰覺天
蟄旨日飲之繞佰覺天

第六章

四海兄弟

只有文明之國，才崇尚這種超越物理力量的精神之美。

一

在美國堪薩斯城Nelson–Atkins Museum of Art裏，收藏着那幅傳為北宋畫家喬仲常所繪的《後赤壁賦》手卷。在這件手卷中，我們看到的蘇東坡，是一副溫婉可愛的世俗形象，與我們印象中玉樹臨風的儒者形象截然不同。畫面上的人物，面龐飽滿，目光柔和，透過寬鬆的衣袍，還可看見他微微隆起的肚腩。他挽着袖口，一手提着一壺酒，另一手拎着一條魚，站在一個庭院裏，那庭院是用藤條圍起來的，樸實無華，唯有庭院另一端的一叢竹子，暗示着它與主人公精神世界的某種聯繫。

在黃州，就在這樣一個普通的院子裏，站立着那個時代最偉大的文人和政治家。

一位在歷經榮華和苦難之後，在死亡的邊緣獲得重生的藝術家。

所謂重生，就是一個人從父母那裏獲得生命之後，自己要再給自己一個新的生命。

　　對蘇東坡來說，這個新的生命，是黃州賦予他的。

　　那時的他，已不再像年輕時那樣心高氣傲，把自己當作救世主。他開始懂得苦難，能夠與苦難和平共處，甚至，能夠從這種共處中，重新塑造自我。

　　只是，在疼痛和彷徨的處境裏，他從來沒有放棄他的生命理想，在最暗鬱的歷史底層，像等待一輪明月，仰望着那永恆不息的美的光芒。

　　那是如大自然一般純潔和質樸的光芒。那個叫蘇東坡的男子，在曠野裏櫛風沐雨，生命早已摒棄了那些華而不實的絢爛，而歸入了平淡。他已「忍不得一點豔俗一點平庸一點謊言一點逢迎」，他在「排擠貶謫流放中黯然想像着那些夢幻的理想和衣裳」[1]。

　　整個宋代藝術都跟他一起，摒棄了華麗，走向了質樸。就像畫卷上，他所身處的那個花園，「玲瓏剔透的形式被視為過於華麗或逢迎而被拋棄，相反，淡雅的甚至是不精細的卻被視為更加真誠和自然」[2]。

　　元豐六年（公元1083年），蘇東坡見到了自南國北歸的好友王鞏和隨他遠行的歌妓柔奴。當年王鞏是因為

1　馬小淘：〈衣說〉，原載《人民文學》，2008年第2期。

2　[美]包弼德：《斯文：唐宋思想的轉型》，轉引自[美]包華石：〈中國園林的政治幾何學〉，見吳欣主編《山水之境——中國文化中的風景園林》，第119頁。

受「烏台詩案」牽連被貶謫到地處嶺南荒僻之地的賓州，他的歌妓柔奴毅然隨他遠行，一路顛簸，前往嶺南。那貌似柔弱的女子，飽經磨難之後，「萬里歸來年越少，笑時猶帶嶺梅香」，令蘇東坡大感驚異。對於那荒僻遙遠的流放之地，柔奴說「此心安處，便是吾鄉」，讓蘇東坡更受震動。此後的歲月裏，蘇東坡無論身處怎樣的絕境，內心都會從容不迫，不知道在多大程度上是受到柔奴這小女子的影響。

蘇東坡〈定風波〉是這樣寫的：

常羨人間琢玉郎，
天教分付點酥娘。
自作清歌傳皓齒，
風起，
雪飛炎海變清涼。

萬里歸來年越少，
微笑，
笑時猶帶嶺梅香。
試問嶺南應不好？
卻道，
此心安處是吾鄉。[3]

3　[北宋]蘇軾：〈定風波〉，見《蘇軾全集校注》，第九冊，第526頁。

就在蘇東坡把黃州當作自己的故鄉，決心做個安然的農夫時，他的命運，再一次發生轉折。

林語堂說：「也許是命運對人的嘲弄吧，蘇東坡剛剛安定下來，過個隨從如意的隱居式的快樂生活，他又被衝擊得要離開他安居之地，再度捲入政治的漩渦。螞蟻爬上了一個磨盤，以為這塊巨大的石頭是穩如泰山的，哪知道又開始轉動了。」[4]

蘇東坡在元豐七年（公元1084年）的春天裏得到朝廷的調令，到離汴京不遠的汝州[5]，任汝州團練副使、檢校尚書水部員外郎。應當說，即將離開黃州，蘇東坡的心情格外複雜。因為這天高地遠的黃州，將他生命中的悲苦、艱辛、安慰與幸福都推到了極致。他一生中最重要的創作，諸如我們熟悉的〈念奴嬌·赤壁懷古〉和「前後赤壁賦」，還有號稱「天下行書第三」的《寒食帖》，都是在黃州完成的。這黃州，已成了他生命的一部分，他想帶走，卻無法帶走。

二

蘇東坡是在元豐三年（公元1080年）二月初一抵達黃州的，當時身邊陪伴他的，只有「烏台詩案」之後

4　林語堂：《蘇東坡傳》，第219頁。
5　今河南臨汝。

一路隨行的兒子蘇邁。那時的蘇東坡，不是衣錦還鄉，是流落他鄉。他最怕的不是生活的艱難，而是內心的孤獨，「黃州豈雲遠，但恐朋友缺」，小城隔斷了一切熟悉的事物，讓他感到無限的空洞和孤立無依。

但蘇東坡的生命裏從來不缺朋友。馬夢得，與蘇東坡生於同年同月，也是他一生中最忠實的夥伴。二十多年前，他們在汴京相識，那時馬夢得在太學做官。有一次，蘇東坡前去探訪，苦等不來，百無聊賴之際，在牆壁上信手寫下杜甫〈秋雨歎〉，然後擲筆而去。他無論如何不會想到，馬夢得歸來，看到這首詩，被「堂上書生空白頭，臨風三嗅馨香泣」兩句觸動，竟然憤而辭官，自此終生不仕。

蘇東坡後來寫道：「馬夢得與僕同歲月生，少僕八日。是歲生者，無富貴人，而僕與夢得為窮之冠者。即吾二人而觀之，當推夢得為首。」意思是說，這一年出生的人，沒有富貴之人，若論窮，他蘇東坡和馬夢得定會拔得頭籌，假如他們這兩個窮鬼再PK一下，則是馬夢得更勝一籌，蘇東坡甘敗下風。

在宋代，星命術已十分發達，人們已經普遍使用十二星座來推算人的命格與運程，只不過那時候不叫十二星座，而叫「十二星宮」。刊刻於北宋景德二年（公元1005年）的《大隨求陀羅尼經咒》，上面繪有一幅環狀的十二星宮圖，跟我們今天看到的十二星座圖

案幾乎沒有區別。北宋傅肱寫了一本《蟹譜》，收集了許多跟螃蟹有關的典故，其中說道，「十二星宮有巨蟹焉」。南宋陳元靚寫了一部家居日用百科全書《事林廣記》，在天文類中提到一張《十二宮分野所屬圖》，將十二星宮與中國十二州相對應：寶瓶配青州，摩羯配揚州，射手配幽州，天蠍配豫州，天秤配兗州，處女配荊州，獅子配洛州，巨蟹配雍州，雙子配益州，金牛配冀州，白羊配徐州，雙魚配並州。

不懂星宮，這些宋代典籍，就變成了迷宮。

蘇東坡顯然是懂星宮的。他曾說過：「退之（即韓愈）詩云：『我生之辰，月宿直斗』，乃知退之摩羯為身宮，而僕乃以摩羯為命，平生多得謗譽，殆是同病也！」[6] 翻譯過來，就是：我與韓愈都是摩羯座[7]，同病相憐，命格不好，注定一生多謗譽。

無獨有偶，蘇東坡身邊最好的朋友馬夢得也是摩羯座。或許正因如此，他們只能惺惺相惜，因為他們誰都不能嫌棄誰。對馬夢得的境遇，蘇東坡覺得自己是負有責任的，所以他希望自己將來會有錢，這樣就可以讓馬夢得脫貧致富，買山終老。沒想到自己非但沒有飛黃騰達，反而以戴罪之身被貶黃州。更沒想到的是，他剛到黃

6　[北宋]蘇軾：《東坡志林》，第一卷，見王雲五主編：《叢書集成簡編》，台北：商務印書館，1965年，第15頁。

7　蘇東坡出生於北宋景祐三年十二月十九日，用萬年曆回溯，可知他的陽曆生日為1037年1月8日，屬摩羯座。

州，馬夢得就像跟屁蟲一樣尾隨而至，陪他到黃州受苦。

兩個倒楣蛋從此抱團取暖，在黃州開始了躬耕生活。

那段日子，他們彷彿在渡着一條命運的黑河。

他們的身體可以受苦役，精神可以被屈辱，但是，那藏在內裏的對生命真摯的愛，仍使臉上有了笑容。[8]

為了紀念那段時光，蘇東坡寫下《東坡八首》，詩中這樣描述自己的這位朋友：

> 馬生本窮士，從我二十年。
> 日夜望我貴，求分買山錢。
> 我今反累生，借耕輟茲田。
> 刮毛龜背上，何時得成氈？
> 可憐馬生癡，至今誇我賢。
> 眾笑終不悔，施一當獲千。[9]

三

與黃州隔江而望的樊口，有一個酒坊主，名字叫潘丙。他本是考不上進士的舉人，但已絕意功名，賣酒為業，於是與嗜酒的蘇東坡有了交集，也成了蘇東坡在黃州結識的第一位市井朋友。

8　蔣勳：《美的沉思》，第128頁。

9　蘇軾：〈東坡八首·其八〉，見《蘇軾全集校注》，第四冊，第2256頁。

經潘丙介紹，蘇東坡又結識的另外兩個朋友，一個叫古耕道，一個叫郭興宗。前者真誠淳樸，熱心地方公益事業，人頭也熟；後者自稱是唐朝名將郭子儀的後代，在西市賣藥。蘇東坡沒讀過魯迅〈魏晉風度及文章與藥及酒之關係〉，但有藥有酒，蘇東坡的生活就有了聲色，有了魏晉一般的風雅。在蘇東坡眼中，他們雖說是市井中人，但是身上閃爍着質樸與本分，比一般士大夫更講義氣，蘇東坡黃州五年，得他們的照顧不少，開墾東坡，他們也都出手相助。透過《東坡八首》我們也能看見他們的影子：

> 潘子久不調，沽酒江南村。
> 郭生本將種，賣藥西市垣。
> 古生亦好事，恐是押牙孫。
> 家有一畝竹，無時容叩門。
> 我窮交舊絕，三子獨見存。
> 從我於東坡，勞餉同一飧。
> 可憐杜拾遺，事與朱阮論。
> 吾師卜子夏，四海皆弟昆。[10]

蘇東坡自稱「上可以陪玉皇大帝，下可以陪卑田院乞兒」。這很像《論語》中子夏說過的一句話：「四海

皆弟昆。」春秋時代的一天，孔子的弟子司馬牛見到了他的師兄子夏，愁容滿面地說：「人家都有兄弟，多快樂呀，唯獨我沒有。」子夏聽言，安慰他說：「有人曾說，『一個人死與生，要聽從命運的安排，富貴則是由天來安排的』。君子認真地做事，不出差錯；和人交往，態度恭謹而合乎禮節。那麼普天之下，到處都是兄弟，又何必擔憂沒有兄弟呢？」

南朝蕭統《文選》收有《蘇武詩四首》（又名《蘇武與李陵詩四首》），據說是蘇武自匈奴返回大漢之際，李陵置酒為蘇武送行，兩位「異域之人」，一別長絕，於是互相唱和，完成這組詩。第一首開頭四句便是：

骨肉緣枝葉，結交亦相因。
四海皆兄弟，誰為行路人。

蘇東坡雖然懷疑這些詩都是後人的偽作，但詩中表達的那份四海兄弟的曠達之情，他還是認同的。在中國歷史上，戰亂流離、身世沉浮，往往把士大夫拋向底層，去體驗命運的兇險與民生的艱辛，只是當這樣的命運施加在蘇東坡頭上，帶來的結果並不純然是老莊的遺世獨立、竹林七賢的裝瘋賣傻，更不是王羲之的宇宙玄思，而是對現實蒼生更深切的愛。中國歷代士大夫，很少有像蘇東坡這樣放下身段，真心跟貧下中農交朋友

的。這使他的文學和藝術，比李白更「接地氣」，又比杜甫更超拔，既有個人的風雅，也融會了百姓的疼痛、無奈、悲愴與掙扎。

下面即將談到的宋代文學與藝術的變化，一言以蔽之，就是在宋代，出現了真正意義上的「庶民的文學」與「庶民的藝術」。在此之前，無論王羲之，還是陶淵明，都試圖以美，來化解現實與死亡對個人的壓迫，但他們的思維，還是士大夫式的，終究是來自個體生命的微小抵抗，也透射出來自個體生命的純美光芒，但終不像宋代，成為一種整體性的文化訴求。

中國歷史走到宋代，經五代之變，門第意識已經幾乎被掃蕩無餘，科舉的普及、糊名制的使用，使得各級政府的決策者，基本上出於平民——對此蘇東坡的體會最深，加之宋代商業的繁盛（張擇端《清明上河圖》有全景式的表達），個人流動性與自主性增加，使平民精神在文學與藝術的血液裏流動，文化不再僅僅是自上而下的教化，也可以通過市場自下而上地進行重塑。文學裏的古文運動，書法和繪畫走向平實與深遠，建築、傢具、戲曲、版畫、小說也受到文人的全面推動而發生質變，與大眾的生活需求更加契合，這樣的變化，在中國的藝術史上，堪稱「史無前例」。「唐宋變革」在文學與藝術領域的這一連串衍化，歸根結底是「庶民的勝利」。

從這個意義上說，蘇東坡不是山水間的隱居者，不是一個純粹的打量者，更不是那個時代的叛逆者。他是山水間的一粒沙、寒林中的一塊石。他有着一位藝術家高逸而虛靜的心靈力量，使他不被吞沒於污濁的現世，又用一個庶民的身體，收納他作為文人的所有襟懷。

<p style="text-align:center">四</p>

　　有一個晚上，蘇東坡在家裏尋找黃居寀所畫的《龍》圖，那是他從好友陳季常那裏借來的，此時，卻怎麼也找不到了。他的眉毛蹙成一個疙瘩，恍然中，他想起半個月前曾將此圖借給曹光州摹畫，還要一兩個月方能送回來，恐怕陳季常着急，誤以為自己要「貪污」這張帖，於是急急地給這位好友寫下一通書札：

> 一夜尋黃居寀龍，不獲。方悟半月前是曹光州借去摹榻，更須一兩月方取得，恐王君疑是翻悔，且告子細說與，才取得即納去也。卻寄團茶一餅與之，旌其好事也。軾白季常。廿三日。[11]

11　[北宋]蘇軾：〈與陳季常四首·其一〉，見《蘇軾全集校注》，第二十冊，第8564頁。

將近千年之後，我們在台北故宮博物院找到了這幅書札──《一夜帖》（圖6.1），又名《季常帖》和《致季常尺牘》。蘇東坡的字跡，質樸敦厚，用筆凝重，筆劃豐腴多肉，且結字偏斜，前半段的情感平和，逐漸趨於起伏，所以全作字形大小、筆劃粗細、字體型態等也隨之改變，讓人感覺到音樂般的節奏與韻律，尤其結尾處「季常」二字，大約一倍，更見風格。

　　《吳氏書畫記》中對這通書札有這樣的描述：「紙墨如新，書法流灑，神采動人，但此幀臨橅最多，唯此肥不露肉，人莫能及。」[12]

　　《一夜帖》的收件者陳慥陳季常，是蘇東坡在岐亭邂逅的四川眉山同鄉，也是他在黃州臨皋亭暫時落腳後心裏最想見的朋友。當年26歲的蘇東坡任鳳翔府簽判，初仕鳳翔，他的頂頭上司，就是陳季常的父親陳希亮。

　　蘇陳兩家，不僅是眉山同鄉，而且是幾代人的交情。對於擔任鳳翔知州的陳希亮，李一冰《蘇東坡傳》這樣形容：「陳希亮身材矮小、清瘦，而為人剛勁，面目嚴冷，兩眼澄澈如水，說話斬釘截鐵，常常當面指責別人的過錯，不留情面。士大夫宴遊間，但聞陳希亮到來，立刻闔座蕭然，語笑寡味，飲酒不樂起來……」還說「希亮官僚架子很大，同僚晉見，任在客座中等候，

12　[清]卞永譽：《式古堂書畫匯考》，書考卷一〇，轉引自《徐邦達集》，第二卷，北京：紫禁城出版社，第331頁。

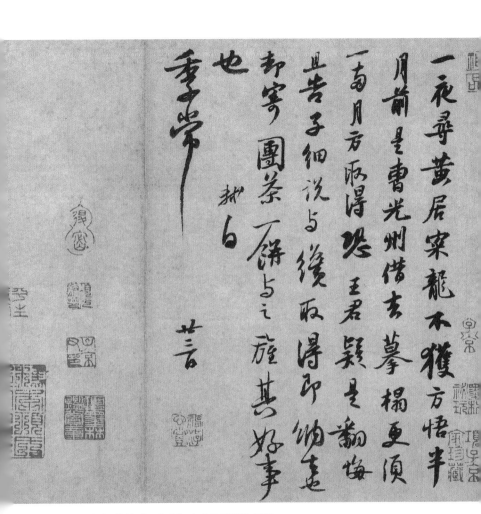

6.1　[北宋]蘇軾《一夜帖》台北故宮博物院藏

久久都不出來接見」[13]，甚至有人在枯坐中打起瞌睡，蘇東坡於是寫了一首〈客位假寐〉，諷刺他：

謁入不得去，兀坐如枯株。

豈唯主忘客，今我亦忘吾。

同僚不解事，慍色見髯鬚。

雖無性命憂，且復忍須臾。[14]

蘇東坡自由任性，與這樣的官員自然對不上脾氣。剛好陳希亮在官衙後面建起一座凌虛台，站在台上，終南山近在眼前。陳希亮知道蘇東坡文筆出眾，請他撰寫一篇〈凌虛台記〉，於是，蘇東坡寫下了這樣的文字：

物之廢興成毀，不可得而知也。昔者荒草野田，霜露之所蒙翳，狐虺之所竄伏。方是時，豈知有凌虛台耶？廢興成毀，相尋於無窮，則台之復為荒草野田，皆不可知也。嘗試與公登台而望，其東則秦穆之祈年、橐泉也，其南則漢武之長楊、五柞，而其北則隋之仁壽、唐之九成也。計其一時之盛，宏傑詭麗，堅固而不可動者，豈特百倍於台而已哉！然而，數世之後，欲求其彷彿，而破瓦頹垣無復存者，既已化為禾黍荊棘丘墟隴畝矣，而況於此台歟！夫台猶不足恃以長久，而況於人事之得喪忽往而忽來者歟？而

13　李一冰：《蘇東坡傳》，上冊，第60–61頁。

14　[北宋]蘇軾：〈客位假寐〉，見《蘇軾全集校注》，第一冊，第342頁。

或者欲以誇世而自足，則過矣。蓋世有足恃者，而不在乎
台之存亡也。[15]

大意是：興盛和衰敗交替無窮無盡，那麼高台（會
不會）又變成長滿荒草的野地，都是不能預料的。我
曾和陳公一起登台而望，（看到）其東面就是當年秦穆
公的祈年、橐泉兩座宮殿（遺址），其南面就是漢武帝
的長楊、五柞兩座宮殿（遺址），其北面就是隋朝的仁
壽宮也就是唐朝的九成宮（遺址）。回想它們一時的興
盛，宏偉奇麗，堅固而不可動搖，何止百倍於區區一座
高台而已呢？然而幾百年之後，想要尋找它們的樣子，
卻連破瓦斷牆都不復存在，已經變成了種莊稼的田畝和
長滿荊棘的廢墟了。相比之下這座高台又怎樣呢？一座
高台尚且不足以長久依靠，相比於人之間的得失，來去
匆匆又如何呢？或者想要以（高台）誇耀於世而自我滿
足，那就錯了。因為要是世上真有足以（你）依仗的東
西，就不在乎台子的存亡了。

在別人大喜的日子談歲月無常，蘇東坡顯然不是來
添彩的，而是來添堵的。

沒想到陳希亮一個字沒改，直接刻寫到石上，並且
慨然道：

15　[北宋]蘇軾：〈淩虛台記〉，見《蘇軾全集校注》，第十一冊，第1100
　　頁。

吾視蘇明允，猶子也；某（指蘇軾），猶孫子也。平日故
不以辭色假之者，以其年少暴得大名，懼夫滿而不勝也，
乃不吾樂耶！

陳希亮說蘇東坡這孫子少年成名，他平日裏對他不
太待見，是怕他驕傲自滿，將來會吃虧。他稱蘇東坡為
孫子，並不是罵人，而是他的確輩分高。蘇明允就是蘇
東坡的老爸蘇洵，在陳希亮眼裏，就像他的兒子一樣。

這話讓蘇東坡無地自容，那時他才知道，自己的長
官對自己態度嚴厲，竟是有意為之，為的是挫一挫他的
銳氣，讓他不要太志得意滿。蘇東坡一生都記得這位前
輩的大恩。

陳希亮死後，蘇東坡在〈陳公弼傳〉裏寫道：「方
是時年少氣盛，愚不更事，屢與公爭議，至形於言色，
已而悔之。」[16]

按照陳希亮的說法，他的兒子陳慥要比蘇東坡高出
一輩，但蘇東坡與陳慥，卻成了最要好的朋友。陳慥，
字季常，是陳希亮的長子，但視功名如糞土，嗜酒好
劍，自詡「一世豪士」。蘇東坡在岐山碰到他時，他正
和兩個朋友一起騎着快馬，在長林豐草間疾馳而過，出
行射獵。蘇東坡看見了他的側影，聽到他的袍子在風中
發出旗幟般的嘩啦聲響，立刻被他的一身俠氣所吸引，

16　[北宋]蘇軾：〈陳公弼傳〉，見《蘇軾全集校注》，第十一冊，第1325
頁。

和他成了莫逆之交。蘇東坡五年黃州時期，隱居麻城岐亭的好友陳慥七次來黃州看望蘇東坡。

<center>五</center>

元豐七年（公元1084年）三月三日，蘇東坡與朋友們結伴尋春，走到定惠院東邊那株海棠花前。來黃州五年，蘇東坡每年都要與朋友到這株海棠樹下置酒賞花。那天下午，花園裏的光線一點點地變化着，花與人的影子在變換着位置。他們遊賞了兩個竹園，極有興致地吃了劉家的「為甚酥」餅。那時的蘇東坡並不知道，這將是他在黃州的最後一次海棠花會了。

那一天，茶酒過後，蘇東坡沿着小溪，進入何氏花園，看見花園裏的橘樹，就向主人要了幾棵，準備帶回雪堂，種在雪堂的西側。

兩天之後，他就收到了調離黃州的那一紙詔令，由黃州改任汝州。五年前加給他的罪名並未撤銷，頭銜仍然是州團練副使，「不得簽書公事」。

四月初一，山中雜花生樹，空氣中遊蕩着一種溫厚和遼遠的芬芳。蘇東坡對這樣的氣味已經熟悉，它們早已滲進了他的身體髮膚。在這裏，他變苦為樂，寒食開海棠之宴，秋江泛赤壁之舟，在流放之地尋到了無窮的樂趣。一旦言別，必是牽心掛腸於此地的山水草木和男

女老幼。黃州的鄉親好友同樣不捨，紛紛攜酒相送。蘇東坡與他們最後一次把盞言歡。酒盡時，他揮筆，寫下一首〈滿庭芳〉：

歸去來兮，
吾歸何處，
萬里家在岷峨。
百年強半，
來日苦無多。
坐見黃州再閏，
兒童盡，
楚語吳歌。
山中友，
雞豚社酒，
相勸老東坡。

云何？
當此去，
人生底事，
來往如梭。
待閒看秋風，
洛水清波。
好在堂前細柳，
應念我，
莫剪柔柯。

仍傳語，

江南父老，

時與曬漁蓑。[17]

　　這是一首散文式的詞，貫徹了蘇東坡美學的一貫風格——看上去簡白樸素，都是大白話，深處卻暗流湧動，包含着許多複雜的元素，與他的字、他的畫別無二致。這裏面有對故鄉的思戀和不能歸鄉的悵恨（首句巧用了陶淵明的名賦〈歸去來兮辭〉的第一句）；有對時光流逝、年歲已高的感慨（「百年強半，來日苦無多」）；有與父老百姓之間的真摯情誼（「山中友，雞豚社酒」等句）；有在紅塵中飄盪的無依感（「人生底事，來往如梭」）……各種深濃的情感在字詞間摻雜、翻攪，在全詞的結尾處，卻化作對鄰里一聲叮嚀——請他們在他走後，不要折雪堂前的細柳，在有陽光的日子裏，別忘了替他晾曬漁蓑。這彷彿是一種許諾——有朝一日，他終會回來，重溫過去的歲月。

　　詞中沒有一字直言他對黃州的感情，卻字字驚心。

　　晚清詞人鄭文焯讀到這首詞，用秀麗清雋的小楷，在〈手批東坡樂府〉裏輕輕寫下四個字：抱負不凡。

　　蘇東坡離開黃州，已是四月中旬，陳季常、王齊愈、王齊萬這些朋友都來了，陪伴蘇東坡一道渡過長江。過武昌，夜行吳王峴時，江上突然傳來黃州鼓角

17　[北宋]蘇軾：〈滿庭芳〉，見《蘇軾全集校注》，第九冊，第459頁。

的聲音，在蘇東坡的心底掀起無限的惆悵。隔過近千年，我們依然可以從他的那首〈過江夜行武昌山聞黃州鼓角〉裏，看到他那張老淚橫流的臉。

蘇東坡就這樣離開了黃州，從此再也沒有回來過。以後的日子裏，每當他遭遇政敵迫害，痛苦無解時，他都會想起黃州，甚至打算逃回黃州去，在東坡上重新開始耕種生涯。他是一個重情意的人，元祐二年歲暮，他給潘丙寫信，一一詢問舊友的近況，囑咐如有人修築亭榭，需要他題名寫牌的，一律不要客氣。最後，他慨然說道：「東坡不可荒廢，終當作主，與諸君遊，如昔日也。」

六

蘇東坡辭別了黃州，逆着他的來路，順江而下。過金陵時，他一定要去拜見一下已經辭官隱居八九年的王安石。

當年王安石變法，意欲富國強兵，使大宋王朝擺脫民窮財困的狀況，認為「天下敝事甚多，不可不革」，當時初入政壇、人微言輕的蘇東坡之所以敢與位高權重的王安石相頂撞，反對變法，不僅因為變法過於草率，新法在實施過程中暴露出許多缺點，更因為王安石固執己見，說一不二，不願聽反對的聲音，甚至開始大刀闊斧地清除異己，致使朝廷清流紛紛掛印而去，留下一班小人圍着他轉，把朝廷鬧得烏煙瘴氣。

但是，無論蘇東坡與王安石有着怎樣的政爭，有一點可以肯定的是，他們都是磊落之人，他們的所有政爭，動機也都是為了天下百姓，在道德上找不出瑕疵。如今，他們都已退出廟堂，從前的政爭，也都成了過眼雲煙。這樣的達觀，蘇東坡有，王安石亦有。

　　王安石雖曾官居參知政事，掌握相權，但在這翻雲覆雨的朝廷上，他的命運也比蘇東坡好不了多少。自宋神宗熙寧三年（公元1070年）到熙寧九年（公元1076年），王安石兩次拜相，又兩次被罷免。他經歷了親手提拔的親信的背叛，也經歷了失去長子王雱的悲痛。變法失敗與喪子之痛，令一種前所未有的絕望與冰冷貫穿了王安石的身體。他經常反復寫「福建子」這三個字，以表達他對泉州人呂惠卿的痛恨。那段時光裏，時常有人看到，王安石騎着一匹瘦驢，在金陵的山水名勝前漫遊，嘴裏喃喃自語，沒有人能聽清，他到底在說些什麼。

　　這副形象，又讓我想起李成《讀碑窠石圖》中那位騎驢的過客。

　　聞聽蘇東坡過金陵，王安石沒有像等待米芾那樣等待蘇東坡，而是等不到蘇東坡前來晉謁，就已騎上小驢，去江邊船上，主動去尋找蘇東坡了。

　　蘇東坡不及冠帶，出船迎揖道：「軾今日敢以野服見大丞相。」

王安石哂然一笑，説：「禮為我輩設哉?!」[18] 意思是説，這些俗禮哪裏是為我們準備的呢？

一見王安石，蘇東坡就感到這位曾經叱吒風雲的老宰相身上的巨大變化。當年那個號稱祖宗不足法、天命不足畏、人言不足恤的王安石早已不見了蹤影，取而代之的是一個謹小慎微的微弱老人。

有一次，蘇東坡與王安石談論起朝政，蘇東坡頗有怨氣地對王安石説：「漢唐亡於黨禍與戰事，我朝過去極力避免這樣的危機出現。但是現在卻在西北鏖戰不止，很多書生也都被發配東南。這樣的情況，你為什麼不阻止？」

王安石伸出二指指向蘇東坡，説：「這兩件事都是由呂惠卿發動的，如今我已告老還鄉，無權干涉了。」

蘇東坡説：「不錯，不在其位，不謀其政。不過皇上待你以非常之禮，你也應當以非常之禮事君才是。」

蘇東坡沒有想到，王安石竟然這樣回答：今天的話，「出在安石口，入在子瞻耳」[19]。他意思是説，二人所言，到此為止，千萬別傳出去讓呂惠卿知道，否則，會吃不了兜着走。

但那段時間裏，二人飲酒話舊，讓蘇東坡對王安石

18 [南宋]朱弁：《曲洧舊聞》卷第五，見[南宋]龔明之、朱弁撰，孫菊園、王根林校點：《中吳紀聞　曲洧舊聞》，上海：上海古籍出版社，2012年，第127頁。

19 [元]脱脱等撰：《宋史》，第8645頁。

當年的做法多了幾分理解。以前，蘇東坡覺得王安石對自己成見甚深，處處與自己過不去，處處為難自己，是個心胸狹隘、嫉賢妒能的小人。現在想來，其實不然。

他為王安石寫下一詩：

騎驢渺渺入荒陂，想見先生未病時。

勸我試求三畝宅，從公已覺十年遲。[20]

歷經十年風雨，和先生一起歸隱，已經覺得太晚了。

其實，作為一代文宗，王安石一直關注着遠在黃州的蘇東坡，因為蘇東坡的詩詞、散文、書法、繪畫，同樣讓王安石深感着迷。

蘇東坡、王安石之所以能在紫金山下相逢一笑，一個很重要的緣由，是二者的身份都發生了轉變。此時的他們，早已遠離朝闕，他們都是那個時代最偉大的文人和藝術家。他們在文化上的抱負，讓所有的宮廷與爭鬥都成了陪襯。

蘇東坡在黃州時，王安石就對他的藝術創造十分關注。每逢遇到從黃州來的人，王安石都忍不住要問：「子瞻近日有何妙語？」

有一次，有人告訴他：「子瞻宿於臨皋亭，夜半夢醒而起，作〈勝相院經藏記〉一篇，得千餘字，一氣呵成。現有抄本在船上。」

20　[北宋]蘇軾：〈次荊公韻四絕〉見《蘇軾全集校注》，第四冊，第2613頁。

王安石按捺不住，命人即刻取來，不等進屋，就站在廊簷下，趁着月光，一字一句地細讀。那時，月出東南，林影在地，一絲喜悅，正掠過王安石的眉梢。

讀罷，王安石說：「子瞻，人中龍也。不過這篇文章，卻有一字未穩。」

有人問：「哪個字？」

王安石說：「文中『如人善博，日勝日負』那一句，不如說『如人善博，日勝日貧』更好。」

後來蘇東坡知道了這件事，不禁拊掌大笑，認為王安石的確是自己的一字之師，遂欣然提筆，把「負」字改為「貧」字。[21]

王安石也很謙虛，蘇東坡與王安石同遊鍾山，寫下一句「峰多巧障目，江遠欲浮天」，王安石笑稱：「我一生寫詩，寫不出這樣好的兩句。」

但他寫過「春風又綠江南岸，明月何時照我還」，千古傳唱。

那段日子裏，二人經常彼此唱和，吟詠風歌，與千年之前蘇武與李陵置酒相別時的場景如出一轍。

那是蘇東坡在羈旅困頓中最痛快酣暢的一段時光。

藝術在不知不覺中，彌合着橫亙在兩人之間的鴻溝。

21　[北宋]惠洪：《冷齋夜話》卷五，見[北宋]惠洪、[南宋]費袞撰，李保民、金圓校點：《冷齋夜話　梁溪漫志》，上海：上海古籍出版社，2012年，第31頁。

那一次，金陵相別時，王安石曾慨然發出這樣的
長歎：

「不知更幾百年，方有如此人物！」[22]

王安石評說正確。

近千年過去了，蘇東坡這樣的人物，早已隨大江東
去，成了絕版。

22　[北宋]蔡絛：《蔡絛詩話》，轉引自吳文治主編：《宋詩話全編》，第三
　　冊，南京：江蘇古籍出版社，1998年，第2490頁。

第七章

西園雅集

藝術家，其實就是最好的生活家。

一

蘇東坡離開黃州以後，朝廷的政治形勢又發生了重大變化。元豐八年（公元1085年），一直牽掛着蘇東坡的宋神宗趙頊駕崩，年僅10歲的太子趙煦即位，宋神宗的生母宣仁太后此時以太皇太后的名義垂簾聽政。有史學家說，歷史上母后當政時代，常見朝綱不振、大權旁落的現象，或則奢逸享樂，有政失修明之弊，唯有宋朝攝政的三位母后，卻都知人善任，精勤政事，以厚德寬仁享譽後世，這是宋史上的一大特色。[1]

宣仁太后，是宋英宗的皇后、宋神宗的生母，雖一介女流，卻具有非凡的政治眼光和穩健的政治手段，有人稱她為「女中堯舜」。在這危難之際，她的目標，就是重塑大宋帝國的和平與繁榮。她追念兒子神宗的遺

1　李一冰：《蘇東坡傳》，上冊，第318頁。

意，復官蘇東坡為朝奉郎，很快又任命他為登州知州。與此同時，她又把目光投向正在洛陽獨樂園裏潛心修撰《資治通鑒》的司馬光。其實宋神宗駕崩，司馬光專程入京弔唁皇帝，只是身份敏感，沒敢逗留，像一股迅疾的風，來去無蹤，等宣仁太皇太后想到召見他時，他已在返回洛陽的官道上。太皇太后派人去追，終於追到了司馬光。他們問道：「目前為政，應先做什麼？」司馬光説了三個字：「開言路。」[2]

元祐元年（公元1086年），大宋王朝掀起了「不滿現實，人心求變」的輿論浪潮，有數千件上訴狀聚集在皇帝和宣仁太皇太后面前，內容幾乎都是指責前朝新法脱離實際，致使民生維艱，民不聊生。

六月裏，呂公著應召至京，任尚書左丞。他上任後辦的第一件事，就是舉薦人才，他向朝廷提供的人才名單裏，蘇東坡赫然在列。有意思的是，他給蘇東坡這位飽受御史台折磨的正直官員安排的職位，正是言事御史。旋即，一匹快馬馳出汴京，飛奔洛陽，將一封密札送到司馬光手中。這正是太皇太后密送司馬光的人事名單。司馬光見札，寫了一紙覆奏，特別保薦者六人，與呂公著所薦一模一樣，而推薦的其他人選中，蘇軾、蘇轍兄弟均在其列。

2　[元]脱脱等撰：《宋史》，第8614頁。

這些人中，「大多數都有極好的家世背景，而個人立身處世，品德謹嚴，學問淵博，都是以尊重傳統為重要立場，視疏減民生疾苦為自己本分的君子，所以歷史學家籠統地稱譽他們為『元祐賢者』，稱元祐為『賢人政治』」[3]。

不久，司馬光受命知陳州，前往汴京入見皇帝和太皇太后，當即被太皇太后留下，任命為侍郎。

此時的司馬光，已經在洛陽的繁花清閣中閒居了十五年，天下人依舊把他當作真正的宰相，稱他為「司馬相公」。皇城裏的衛士們見到司馬光，都把手放在額前，悄悄地說：「此司馬相公也。」[4]

司馬光此次入京，引起了極大的轟動效應，可見人心早已思變。他走到哪裏，老百姓就跟到哪裏，集體圍觀，以至於汴京的街道出現了嚴重的交通擁堵，馬不能行。有人喊道：「相公不要再回洛陽，在天子前做宰相，百姓才有活路。」[5]當司馬光謁見宰相時，百姓們居然搶佔了宰相官邸對面的屋頂，騎在屋脊上，也有的爬到樹上，等候司馬光的出現。

對於京城的這些變化，已被調任登州的蘇東坡有所耳聞，但直到十月裏自登州還京，被事先得到消息的百姓攔阻於途，讓蘇東坡為他們講話，「請您轉告司馬相

3　李一冰：《蘇東坡傳》，上冊，第320頁。
4　[元]脫脫等撰：《宋史》，第8613頁。
5　[元]脫脫等撰：《宋史》，第8614頁。

公，不要離開朝廷，好自珍重，才可以活我百姓」，蘇東坡才意識到，原來那些傳說，都是真的。

正如呂公著、司馬光所希望的，無數曾受到王安石打擊的舊臣，紛紛返回朝闕。十月二十日，朝廷任命蘇東坡為禮部郎中，此時，距離蘇東坡到任登州，只有短短五天。

此後，蘇東坡又一路升遷，先後被任命為翰林學士、中書舍人。

而朝廷上那批小人，則紛紛被懲處。其中，呂惠卿被一貶再貶，降為建寧軍節度副使，李定被謫放滁州。

對於這些重掌權力的儒家知識分子來說，這不是公報私仇，是維護正義。

二

當時帝國中央的官員們，為了上朝方便，府第都靠近皇城。孟元老那部奇書《東京夢華錄》，讓我們的目光掠過時間，掠過汴京遠近深淺的飛簷，看到了蜷縮在黃河懷抱裏的那座城——那座包含了無限的燈光、巢穴、美食和歷史的浩瀚之城：皇城的城門，朱漆金釘，輝煌耀眼，城壁磚石間，甃嵌着龍鳳飛雲的圖案，雕樑畫棟，峻桷層榱，城樓上覆蓋着琉璃瓦，在陽光下，光影

迷離。[6] 宮牆邊，挺立着許多高槐古柳，柳枝拂動，使這座威嚴的皇城有了自然和寧靜的氣息。

循着皇城外迷宮式的街道，我們或許能夠找到蘇東坡的家。時任秘書省校書郎的黃庭堅寫了一首詩，叫〈雨過至城西蘇家〉，描述他視野裏的城市景象：

> 飄然一雨灑青春，九陌淨無車馬塵。
> 漸散紫煙籠帝闕，稍回晴日麗天津。
> 花飛衣袖紅香濕，柳拂鞍韉綠色勻。
> 管領風光唯痛飲，都城誰是得閒人。

那時的蘇軾蘇轍兄弟，終於又同在京城為官，自從他們二十多歲出仕，在朝廷黨爭中掙扎沉浮，他們很少有機會能同住在一地，所以在汴京，他們雖然不住在一起，卻幾乎日日相見，此時，蘇東坡已是五十多歲的老人了。

二十多年前的嘉祐六年（公元1061年），蘇氏兄弟在歐陽修等人的薦舉下，參加了天子特詔考試——制科特考。為了準備這次考試，他們特地從汴京西岡搬到了僻靜的汴河南岸懷遠驛。那時，雖然生活清苦，卻是蘇氏兄弟一生中難得的共處時光。他們每日三餐，桌上只

6　參見[南宋]孟元老撰，鄧之誠注：《東京夢華錄注》，北京：中華書局，1982年，第30頁。

有白飯、白蘿蔔和白鹽，蘇東坡給朋友劉攽寫信，說他們每天都吃「皛飯」。「皛飯」，就是「三白飯」。不久之後，劉攽折柬邀蘇，請他吃「皛飯」。蘇東坡整日苦讀，早已忘記什麼是「皛飯」，還以為是大餐，欣然前往，看見桌上只有白飯、白蘿蔔和白鹽，了然大笑。

他們的居住也是簡陋的，時入秋季，風雨時常夾帶着落葉，穿窗入室，蘇轍有肺病，身體單薄，在風雨的寒夜，蘇東坡總是要為弟弟添加些衣服。有一天，蘇東坡讀韋應物詩，讀到「那知風雨夜，復此對床眠」，突然想到假若他們兄弟此次通過制科特考，就要各自踏上仕途，不能再同吃同睡，不禁悲從中來，對弟弟說，將來為官，要早早退出仕途，一起回到家鄉眉山，再對床同臥，共度風雨寒夜。這就是他們「風雨對床」的約定。此後四十餘年，他們兄弟都同守着這份約定，只是官身不由己，這年輕時的約定，卻越來越難以實現。

那一次制科特考，蘇氏兄弟都成績不俗，蘇東坡被任命為鳳翔府簽判，蘇轍為秘書省校書郎。宋仁宗喜形於色，對皇后說：「吾今日又為子孫得太平宰相兩人。」他所說的兩位太平宰相，就是指蘇軾、蘇轍。旦夕之間，三蘇父子，已名動京城。

蘇東坡一生，在宦海沉浮，兄弟間的那份情誼，給他帶來許多溫暖。他與弟弟蘇轍離多聚少，更加重了他對弟弟的牽掛與思念。蘇東坡一生，不知有多少詩詞是

寫給弟弟的。林語堂先生曾說：「往往為了子由，蘇東坡會寫出最好的詩來。」

蘇東坡第一次為官，到鳳翔赴簽判任時，蘇轍把他一路送到鄭州，才一步一回頭地返往汴京。臨別前，兄弟二人相互以詩為贈。蘇轍誦道：「相攜話別鄭原上，共道長途怕雪泥。」

「雪泥」一詞引發了蘇東坡的靈感，一首詩自心頭湧起：

> 人生到處知何似？應似飛鴻踏雪泥。
> 泥上偶然留指爪，鴻飛那復計東西。
> 老僧已死成新塔，壞壁無由見舊題。
> 往日崎嶇還記否，路長人困蹇驢嘶。[7]

離別之際寫下的詩，表達出對人生無定的無限感慨。詩的後四句，寫的都是他們兄弟共同經歷的記憶，但它們轉眼之間，就成了雪泥鴻爪、過眼雲煙。後人用「雪泥鴻爪」一詞，來形容生命的短暫與多變。

熙寧七年（公元1074年），蘇東坡在杭州任滿，因蘇轍當時在濟南為官，而兄弟兩人自從穎州一別後已經三年沒見，蘇東坡思弟心切，於是上奏朝廷，希

7　[北宋]蘇軾：〈和子由澠池懷舊〉，見《蘇軾全集校注》，第一冊，第186頁。

望調往山東，與弟弟蘇轍離得近些。蘇東坡就這樣調任密州知州。時入嚴冬，到濟南去的河道已經冰凍停航，蘇東坡只得放棄了繞道濟南的計畫，沒能與弟弟見面。熙寧九年（公元1076年）八月十五，蘇東坡與僚友飲酒於超然台上，這是他到密州後最快樂的一次盛會，但是客逢佳節，又不免苦念蘇轍，他大醉，作了這首最著名的〈水調歌頭〉：

明月幾時有，
把酒問青天。
不知天上宮闕，
今夕是何年？
我欲乘風歸去，
又恐瓊樓玉宇，
高處不勝寒。
起舞弄清影，
何似在人間。

轉朱閣，
低綺戶，
照無眠。
不應有恨，
何事長向別時圓！

人有悲歡離合，

月有陰晴圓缺，

此事古難全。

但願人長久，

千里共嬋娟。[8]

　　許多人以為，這首詞是寫給佳人的，卻很少有人知道，這佳人，原竟不是別人，而是他最親愛的弟弟。這詞的副題，便是「丙辰中秋，歡飲達旦，大醉。作此篇，兼懷子由」。

　　有學者評價：「他寫出了人生非常平凡，可是又非常動人的情感，每次到中秋節你都會想到這首詞，覺得蘇東坡他的文學偉大在於他寫出人的心聲最內在的一種感覺，我想我們常常説偉大的文學跟偉大的藝術，都是能夠使人共鳴的，那共鳴是説我的感情跟你的感情跟他的感情是有共同性。」

　　元祐年間再度入京，兄弟倆終於同朝為官，對於他們，已是極大安慰。元祐三年（公元1088年），蘇東坡寫下一首〈出局偶書〉，表達他每日要見弟弟蘇轍的急迫心情：

8　[北宋]蘇軾：〈水調歌頭〉，見《蘇軾全集校注》，第九冊，第161頁。

急景歸來早，窮陰晚不開。

傾杯不能飲，留待卯君來。[9]

傾起杯子，卻不能一飲而盡，只為等待一個人的歸來。

那人就是卯君。

那是蘇轍的乳名。

三

慢慢地，這些在動盪中離散的朋友們又重新聚集起來。曾來黃州的米芾、京師初交的李公麟等，都聚集在他的身邊。元祐二年（公元1087年）五月，他們又在王詵的西園舉行了一次雅集，參加者有：蘇東坡、蘇轍、黃庭堅、秦觀、米芾、蔡肇、李之儀、鄭靖老、張耒、王欽臣、劉涇、晁補之、王詵、李公麟，還有僧人圓通（日本渡宋僧大江定基）、道士陳碧虛，共16人，加上侍姬、書童，共22人。松檜梧竹，小橋流水，極園林之勝。賓主風雅，或寫詩，或作畫，或題石，或撥阮，或看書，或說經，極宴遊之樂。李公麟以他首創的白描手法，用寫實的方式，描繪當時的情景，取名「西園雅集圖」（圖7.1）。

9　[北宋]蘇軾：〈出局偶書〉，見《蘇軾全集校注》，第八冊，第5533頁。

這樣的雅集，在宋代十分常見。

宋代，是文人生活最為雅致的時代。不僅書法繪畫、詩詞曲賦，甚至連衣食住行，以及日常生活的方方面面，都成了藝術。揚之水說：「兩宋是培養『士』氣的時代，前此形象與概念尚有些模糊的『文人』、『士大夫』，由此開始變得清晰起來。政治生活之外，屬於士人的一個相對獨立的生活空間也因此越益變得豐富和具體。撫琴、調香、賞花、觀畫、弈棋、烹茶、聽風、飲酒、觀瀑、采菊、詩歌和繪畫攜手傳播着宋人躬身實踐和付諸想像的種種生活情趣。如果說先秦是用禮樂來維護『都人士』和『君子女』的生活秩序，那麼兩宋便可以說是以玄思和風雅的結合來營造士子文人的日常生活。而宋人設計的『行具』，其中所容，即是合唐人的風流遺韻與宋人創意為一而用來醞釀和鋪張風雅的一個微縮世界。此後它更成為一種古典趣味，為追求古意的雅人所效法。」[10] 在宋代，士人們找到了比權力和財富更高的價值，他們發現並且積極地營造着屬於個人的物質和精神空間。藝術家，其實就是最好的生活家。

我們今天的許多生活品位，都是奠基於宋代的。其中許多，比如花、香、茶、瓷，還有蘇東坡參與調製的諸多美食，並不是宋人的首創，「但它卻是由宋人賦予

10 揚之水：《宋代花瓶》，北京：人民美術出版社，2014年，第136頁。

7.1 [北宋]李公麟《西園雅集圖》（局部）私人收藏

竹樹清陰樂甚

琴書雅趣懇錢

了雅的品質，換句話說，是宋人從這些本來屬於日常生活的細節中提煉出高雅的情趣，並且因此為後世奠定了風雅的基調」[11]。所以，鄭騫先生說：「唐宋兩朝，是中國過去文化的中堅部分。中國文化自周朝以後，歷經秦漢魏晉南北朝，逐步發展，到唐宋才算發展完成，告一段落。從南宋末年再往後，又都是從唐宋出來的。也就是說，上古以至中古，文化的各方面都到唐宋結束。就像一個大湖，上游的水都注入這個湖，下游的水也都是由這個湖流出去的。而到了宋朝，這個湖才完全會聚成功，唐時還未完備」[12]。

或許這樣就可以解釋，為什麼王國維在《文學小言》中總結三代以下的詩，收納在屈原、陶淵明、杜甫、蘇東坡四個人的身上，自蘇東坡的時代往後，一片空白。詩的時代，到蘇東坡就結束了，其他書畫文藝、器具物質，也大抵如此。

比如飲茶的習慣，雖然至少在孔子的時代就有，公元三世紀的張儀在著作中記錄了四川和湖北的茶葉種植情況，漢墓中也有茶葉出土，六朝時代，宮廷不只飲酒，而且飲茶，在唐代，茶更成為平民百姓的日常飲品，成了國飲。但到了宋代，飲茶方法、器皿才更加精

11　揚之水：《宋代花瓶》，第32頁。

12　鄭騫：《宋代在中國文化史上的地位》，轉引自揚之水：《宋代花瓶》，第32頁。

細，成為生活品位的標誌，成為一種文化，甚至與士大夫的精神世界達成了一種無法忽略的默契。他們飲茶，為的是讓生活的美學得到昇華，在浮華與素樸之間，得到一種平衡的生活。

其實唐宋時期的飲茶方法也有不同，從南宋劉松年《盧全烹茶圖》（圖7.2），可以看出唐人喜歡煎茶，就是在風爐上的茶釜中煮水，「其水，用山水上，江水中，井水下」[13]，同時把茶餅碾成不太細的茶末，等水微沸，把茶末投進去，用竹筴攪動，待沫餑漲滿釜面，便酌入茶碗中飲用。

對於投末時機的把握，陸羽《茶經》都有細微的提示。飲用時，需把茶湯中的浮沫均勻地舀進各個茶碗，這些浮沫是茶湯的精華，而且有着不同的名字——薄的叫沫，厚的叫餑，輕細的叫花。沫，就像漂浮在水面上的綠苔，又像撒落在樽俎中的菊花。餑，是茶渣煮沸時出現的一層層浮沫，宛如純白的積雪。晉代〈荈賦〉是中國最早的茶詩賦作品，其中寫：「明亮如積雪，燦爛如春花」（「煥如積雪，曄若春敷」），煎茶時，才知其所言不虛。[14]

畫上正在主持煎茶的盧全是唐代詩人，也是對中國

13　[唐]陸羽等著，宋一明譯注：《茶經譯注（外三種）》，上海：上海古籍出版社，2009年，第34頁。

14　原文見[唐]陸羽：《茶經》，見[唐]陸羽等著，宋一明譯注：《茶經譯注（外三種）》，第34頁。

京散軼有餘清還是先生睡初起行爐
火煖蒼烟擬璧浮鼎秀風生白頭書
嫗不解事時開到賓客蒼蠅聲紫扉日高
煙深冝慵隣僧頓送來長精裹顏如
出門束韓公置雙鯉松年圖此寧無
晴人覺六椀道仙靈何嘗更畫月初出
竹天深汕行中庭絕憐牛李方佩乱山
義先生保貞白孤忠耿耿與同之配能

詩杜陵客

右題張俊所
指揮張俊所藏畫人烹茶圖
蓋宗人劉松年名筆也觀其布景蕭
散用意清遠瀟然有出塵之想綠蘆
仝之畫年莫能寫其真而松年
之趣非松年莫能寫其真而松年
而藏之倪諸名公形之詠歌觀其好
尚可以知其人馬趙郡李倜書

玉川先生事與獨宗人苕堂衛珠瓏琴莒前
陳白日靜雲汎晴光落松竹生茶竈爲故
人一日不見心生塵坰慣烹煎識茶壮火斤
龍火泼泉新蒼龍躍入春濤店兔盞香
白花起枯腸自是氷雪青一欽此腸更如洗
洛陽公怪方師眠先生炎公無酒錢要使香
風滿天地可但吹到公作前當時先生索爲
一佳寺之珠堂照夜千年猶薦好茶名高僑
于今在爲畫

7.2 [南宋]劉松年《盧仝烹茶圖》北京故宮博物院藏

茶文化產生重大影響的人物。劉松年的《盧仝烹茶圖》是《鬥茶圖》的姐妹篇。明代都穆在〈劉松年盧仝烹茶圖跋〉中對此略記如下：「玉川子嗜茶，見其所賦茶歌。松年圖此，所謂破屋數間，一婢赤腳舉扇向火，竹爐之湯未熟，而長鬚之奴復負大瓢出汲。玉川子方倚案而坐，側耳松風，以俟七碗之入口。可謂善於畫者矣。」新茶芬芳，盧仝乘興，寫下一首〈走筆謝孟諫議寄新茶〉，後來被收入《全唐詩》。詩中講述他從飲第一盞茶到第七盞茶的過程中的細微體驗。這首詩，也被稱為「七碗茶詩」，或「茶歌」。

晚唐時，又開始流行點茶，就是把茶末直接放到盞中，用煮好的開水沖茶。但它對水流的直順、水量的多少、落水點的準確性都有要求，技術含量並沒有降低。

到了宋代，點茶已成為一種普遍的習俗，宋人茶書，如蔡襄《茶錄》、宋徽宗《大觀茶論》，所述均為點茶法。宋人在宴會（包括家宴），以及文人雅集中，常用點茶法。不僅李公麟《西園雅集圖》，包括宋徽宗《文會圖》、南宋佚名《春宴圖》、《會昌九老圖》（圖7.3）所描繪的文人雅集場面，都暗含着點茶的細節。

那時茶末越製越精細，有林逋起名的「瑟瑟塵」，蘇東坡起名的「飛雪輕」。蔡襄製成的「小龍團」，一斤值黃金二兩，時稱「黃金可有，而茶不可得」。宋徽宗時代，鄭可聞製成「龍團勝雪」，將揀出之茶只取當

7.3 [南宋]佚名《會昌九老圖》（局部）北京故宮博物院藏

心一縷，以清泉漬之，光瑩如銀絲，每餅值四萬錢。

煎茶的歷史固然更久遠，卻遺風猶在，並「以它所蘊涵的古意特為士人所重」。揚之水說：「就物質層面來說，煎茶與點茶不過是烹茶方法的古今之別，但就精神層面而言，其中卻暗寓雅俗之分。作為時尚的點茶，其高潮在於『點』，當然要諸美並具──茶品，水品，茶器，技巧，點的『結果』才可以有風氣所推重的精好。士人之茶重在意境，煎茶則以它所包含的古意而更有蘊藉。宋人詩筆與繪筆，對點茶與煎茶之別每每刻劃分明。」[15]

蘇東坡曾在一首七言古詩〈試院煎茶〉中，對點茶與煎茶之別，記得真切：

蟹眼已過魚眼生，
颼颼欲作松風鳴。
蒙茸出磨細珠落，
眩轉繞甌飛雪輕。
銀瓶瀉湯誇第二，
未識古人煎水意。
君不見，
昔時李生好客手自煎，
貴從活火發新泉。

15　揚之水：《宋代花瓶》，第123頁。

又不見，

今時潞公煎茶學西蜀，

定州花瓷琢紅玉。

我今貧病長苦飢，

分無玉碗捧蛾眉。

且學公家作茗飲，

磚爐石銚行相隨。

不用撐腸拄腹文字五千卷，

但願一甌常及睡足日高時。[16]

　　蘇東坡此詩是笑裏藏刀，暗諷王安石不知古今之別的，這弦外之音，此不細説。

　　宋代的飲茶器具也更加講究，火力的改良和工藝的進步，使得宋代瓷器成為中華文明的重要符號，出現了著名的「八大窯」，分別是北方的定州窯、磁州窯、鈞州窯、耀州窯和南方的景德鎮窯、越州窯、龍泉窯、建州窯。此外，汝州窯和吉州窯也十分有名。

　　宋代的白瓷、青瓷都是日用品。那個時代，美不是孤立的，而是滲透到生活的各個角落，它不僅僅是對生活的美化，而是維護了生命的尊嚴，因為人生在世，不僅有肉體的需求，更需要情感和靈魂的寄託。

　　宋瓷的光澤，其實就是生命的光澤。所以，即使作

16　[北宋]蘇軾：〈試院煎茶〉，見《蘇軾全集校注》，第二冊，第734頁。

為鑒賞用的，也是以實用為前提，不是作為祭器，而是作為日用品燒製。以至於千年之後，日本學者仍在感歎：「恐怕這才是能出口到不僅東亞，甚至全世界的最大理由吧。」[17]

劉松年的另一幅關於以茶為主題的繪畫《鬥茶圖》（圖7.4），則描繪了宋代文人鬥茶的場面。畫中共有四人，右面的兩個人已經把茶捧在手心，左面一人在提壺倒茶，另一位好像茶童模樣，正在扇爐烹茶。

鬥茶，也叫茗戰，是一種比較茶藝的習俗，始於宋初，宋徽宗時代最盛，南渡以後，從宮廷到民間，一時風行，但隨即衰歇。鬥茶的主要方法，就是比賽點茶，根據「盞面浮花」的生成及持續時間等諸多細節決定勝負。蘇東坡曾用「鬥贏一水，功敵千鍾」[18]來形容。〈宣和宮詞〉唱道：

上春精擇建溪芽，攜向芸窗力鬥茶。
點處未容分品格，捧甌相近比瓊花。

只是宋人一邊在如此精微的世界裏贏得風雅，另一邊卻在宋金交兵的戰場上輸得丟盔棄甲。時隔千年，歷

17 [日]小島毅著，何曉毅譯：《中國思想與宗教的奔流：宋朝》，第261頁。

18 [北宋]蘇軾：〈行香子〉，見《蘇軾全集校注》，第九冊，第533頁。

7.4 [南宋]劉松年《鬥茶圖》台北故宮博物院藏

史與生活的巨變，早已讓今天的觀畫者對那個時代的風雅趣味感到隔膜和茫然。

除此，宋人在衣飾、傢具、房屋、庭園、金石收藏與研究等方面，也都達到極高的高度。那是中華文明中至為絢爛的一頁。而汴京，業已成為帝國的文化中心，繪畫、書法、音樂、百戲、文學，皆進入巔峰狀態。明代學者郎瑛在《七修類稿》中發出這樣的感慨：「今讀《夢華錄》、《夢粱錄》、《武林舊事》，則宋之富盛，過今遠矣。」

北宋皇宮裏收藏着無數的藝術珍品，宋太宗時期所刻的《淳化閣帖》，有歷代內府和民間收藏的古代帝王名臣手跡，蘇東坡有幸一一瀏覽。那時的蘇東坡，不僅成為名副其實的文壇領袖，庭前名士雲集，冠蓋相望，甚至連異邦遼國都可以在書市中購得蘇東坡的詩集《大蘇小集》。蘇轍出使遼國時，遼人見之皆問：「大蘇學士安否？」

《西園雅集圖》的場面，讓我想起文藝復興畫家拉斐爾為教皇宮殿繪製的大型壁畫《雅典學院》，一幅以古希臘哲學家柏拉圖所建的雅典學院為主題的大型繪畫，在這幅畫上，彙集着哲學家柏拉圖、亞里斯多德、蘇格拉底、數學家畢達哥拉斯、語法大師伊壁鳩魯、幾何學家歐幾里德（一說是阿基米德）、犬儒學派哲學家

第歐根尼、哲學家芝諾⋯⋯畫家試圖用這樣一場集會，把歐洲歷史的黃金時代永久定格。

西園雅集，後來也如夜訪赤壁一樣，成為被歷代畫家不斷重播的經典場景，北宋王詵、米芾，南宋馬遠（圖7.5）、劉松年（圖7.6），元代趙孟頫（傳），明代仇英、唐寅、文徵明、杜瓊等，都曾做過這樣的同主題創作。[19] 從《西園雅集圖》中，我們可以看到那個時代不同的文藝組合，比如「三蘇」中的兩蘇（蘇軾、蘇轍）、書法「宋四家」中的三家（蘇軾、黃庭堅、米芾）、「蘇門四學士」（黃庭堅、秦觀、張耒、晁補

19　關於這些繪畫所描繪的場景在歷史中是否存在過，中國藝術界有不同的看法。美國學者梁莊愛倫曾經寫過一篇〈「西園雅集」考〉，1991年刊載在《朵雲》雜誌上，認為除了米芾的《西園雅集圖記》，並沒有其他北宋文獻資料向後人提供關於「西園雅集」的進一步訊息，甚至米芾的文章，也是到明代才出現，而南宋以來，對於「西園雅集」舉行的時間、地點和參與者，說法都不盡相同，頗令人懷疑「西園雅集」的真實性。這篇文章，把藝術界許多學者席捲進來，對「西園雅集」進行了探討，但對「西園雅集」的真實性問題仍未達到共識。在這些眾說紛紜之上，我更認同這樣的看法：從「西園雅集」的產生、影響來看，或許可以說「西園雅集」作為中國傳統文化的重要組成部分，其文雅風流之盛未必盡在一時，很可能是李公麟、米芾等人綜合王詵庭園中的多次雅集進行創作，繼而出現了《西園雅集圖》與《西園雅集圖記》，這也是中國傳統文化的重要特徵之一。因此，我們不妨將「西園雅集」這一繪畫母題看成是一種藝術的綜合，其中雖然可能存在着某種虛構成分，但它同時也寄託了後人對這一輝煌歷史時期的嚮往與追思。參見張爽：〈「西園雅集」之爭與中國美術史方法論及研究〉，http://cdmd.cnki.com.cn/Article/CDMD-10560-2010042560.htm。

7.5 ［南宋］馬遠《西園雅集圖》（局部）美國納爾遜–艾金斯博物館藏

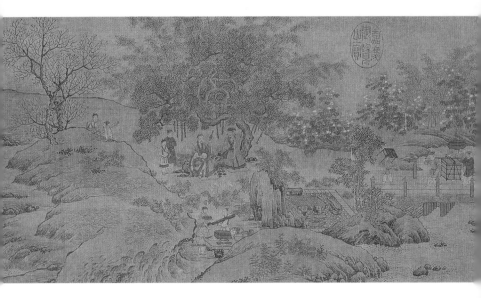

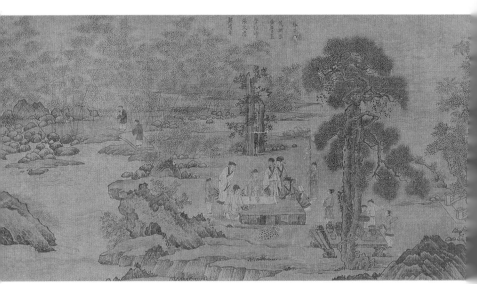

7.6　[南宋]劉松年《西園雅集圖》（局部）台北故宮博物院藏

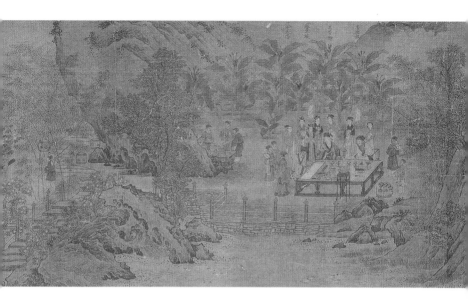

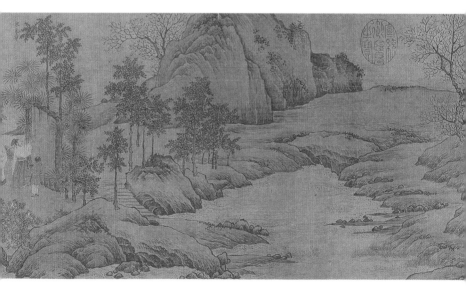

之）……在中國的北宋，一個小小的私家花園，就成為融會那個時代輝煌藝術的空間載體。

當時「蘇門四學士」都在汴京，因此，元祐年間成為「蘇門」的鼎盛時期。

那一份光榮，絲毫不遜於古希臘的雅典學院。

四

當西方文明的光澤隱遁在中世紀的幽暗裏，中國則於唐宋之際迎來了自己的文藝復興。這文藝復興不是我的誇大其辭，法國漢學家謝和耐在《中國社會史》中早就把宋代稱作中國的文藝復興時代。他說：「十一至十三世紀期間，在政治社會或生活諸領域中沒有一處不表現出較先前時代的深刻變化。這裏不單單是指一種社會現象的變化（人口的增長、生產的全面突飛猛進、內外交流的發展……），而更是指一種質的變化。政治風俗、社會、階級關係、軍隊、城鄉關係和經濟形態均與唐朝這個仍是中世紀中期的帝國完全不同。一個新的社會誕生了，其基本特徵可以說已是近代中國特徵的端倪了。」[20]

日本學者內藤湖南曾提出「唐宋變革論」，在歷史

20　[法]謝和耐著，耿昇譯：《中國社會史》，南京：江蘇人民出版社，1995年，第257頁。

學界影響巨大。他認為唐代是中世紀的結束，而宋代則是近世的開始。錢穆先生也曾有過類似的論斷，他說：「論中國古今社會之變，最要在宋代。宋以前，大體可稱為古代中國，宋以後，乃為後代中國。秦前，乃封建貴族社會。東漢以下，士族門第興起。魏晉南北朝定於隋唐，皆屬門第社會，可稱為是古代變相的貴族社會。宋以下，始是純粹的平民社會。除蒙古滿州異族入主，為特權階級外，其升入政治上層者，皆由白衣秀才平地拔起，更無古代封建貴族及門第傳統的遺存。故就宋代而言之，政治經濟、社會人生，較之前代莫不有變。」[21]

上述這些變化，自然使宋代的文化陡然一變。唐代文化以接受外來文化為主，其文化精神及動態是複雜而進取的。在唐代的大部分時間中，老莊思想、佛教和胡人習俗成為文化的主流，造成唐代文化的異彩特色。至於中國傳統文化的儒學，從魏晉開始，即受這三種文化因素的壓制，日漸衰微，在唐代的情形，仍是如此。直到唐代後期，儒學才開啟復興的機運。[22]

或許有了唐代飽吸世界文化的底蘊，到了宋代，中華文化的自主性突然爆發出來，書法繪畫、音樂舞蹈皆向平民化發展，文學由注重形式的四六體演變為更加自由的散文體，詩詞亦都從對格式的注重轉向個性的發

21　錢穆：《理學與藝術》，見《宋史研究集》，第七輯，第2頁。

22　參見傅樂成：〈唐型文化與宋型文化〉，見中國通史教學研討會編：《中國通史論文選》，台北：華世出版社，1979年，第350頁。

揮[23]，在這個時代裏，個性和創造力得到充分的舒展，而所有藝術種類的變化，都在蘇東坡的身上匯攏交織。在政治漩渦裏掙扎沉浮的蘇東坡，雖然在藝術上並無野心勃勃的構想，卻在無意間爭得了那個時代的文壇首席。

「美豐儀」，成為當下時興的一個熱詞。但真正的美豐儀，不是《琅琊榜》裏的梅長蘇、蕭景琰，而是真實歷史中的蘇軾、蘇轍、秦觀、米芾。他們不僅有肉身之美，更兼具人格之美，一種從紅塵萬丈中超拔出來的美。中國傳統的審美記憶中找不見史泰隆式的肌肉男，而是將這種力量與擔當，收束於優雅藝術與人格中，只有文明之國，才崇尚這種超越物理力量的精神之美。

五

金明池是北宋時期著名的皇家園林，位於汴京城順天門外西北，園中建築一律建在水上，池中可通大船，戰時可供水軍操練。北宋畫家張擇端曾畫過一幅《金明池奪標圖》，孟元老《東京夢華錄》也專門描寫過這片水域。元祐七年（公元1092年）的煙花三月，蘇東坡帶着他的弟子們，一起來到金明池郊遊，流連光景，討

23　[日]內藤湖南著，黃約瑟譯：〈概括的唐宋時代觀〉，見劉俊文編：《日本學者研究中國史論著選譯》，第一卷，北京：中華書局，1992年，第11–18頁。

論文義。只是這等辰光，轉眼間風流雲散。很多年後，蘇門弟子接連被貶，秦觀被貶至雷州，回首當年與師友們同遊金明池的盛況，唏噓感慨之際，寫下一首〈千秋歲〉，道是：

水邊沙外，
城郭春寒退。
花影亂，鶯聲碎。
飄零疏酒盞，
離別寬衣帶。
人不見，
碧雲暮合空相對。

憶昔西池會，
鵷鷺同飛蓋。
攜手處，今誰在？
日邊清夢斷，
鏡裏朱顏改。
春去也，
飛紅萬點愁如海。

秦觀把他對往日的懷念和遠謫他鄉的惆悵化作了滿紙的悲涼。後來黃庭堅被流放廣西宜州，路過衡陽時，

讀到這首詞。那時秦觀已死，黃庭堅覽其遺墨，心中想起下朝之後縱馬如飛、身上玉佩撞擊作響的秦少游，一時感懷無限，於是步少游詞韻，也寫了一首〈千秋歲〉，詞曰：

苑邊花外，
記得同朝退。
飛騎軋，鳴珂碎。
齊歌雲繞扇，
趙舞風回帶。
嚴鼓斷，
杯盤狼藉猶相對。

灑淚誰能會？
醉臥藤陰蓋。
人已去，詞空在。
兔園高宴悄，
虎觀英遊改。
重感慨，
波濤萬頃珠沉海。[24]

元符三年（公元1100年），遠在海南儋州的蘇東坡

24　[北宋]黃庭堅：《黃庭堅集》，第249頁。

讀到了這首詞，應和了一首〈千秋歲·次韻少游〉，這首詞被稱作蘇東坡一生中最後一首豪放詞，詞中寫：

島邊天外，
未老身先退。
珠淚濺，丹衷碎。
聲搖蒼玉佩，
色重黃金帶。
一萬里，
斜陽正與長安對。

道遠誰雲會，
罪大天能蓋。
君命重，臣節在。
新恩猶可覬，
舊學終難改。
吾已矣，
乘桴且恁浮於海。

三首〈千秋歲〉，表達出蘇東坡和他的弟子們面對過去的三種態度。秦觀詞，淒豔美麗，傷感動人；黃庭堅詞，有悲切，卻也接納了命運的無常；而貶謫得最遠的蘇東坡，詞裏已找不出西風殘照、落葉飛花、愁雲冷

霧、微雪輕寒這樣的意象，也沒有沉浸於對往日輝煌的無限留戀中無以自拔，取而代之的是對自己一生理想百折不撓的堅守，就是他詞裏所寫的「舊學終難改」，但他並不迂腐，因為這堅守的另一面，是他看透一切世事，即孔子所說的「乘桴浮於海」的通透與達觀。

後來，同為蘇門弟子的惠洪法師說，「少游鍾情，故其詩酸楚；魯直[25]學道休歇，故其詩閒暇」，至於蘇東坡，「則英特邁往之氣，不受夢幻折困，可畏而仰哉」。[26]

25　黃庭堅字。

26　轉引自王水照：《王水照說蘇東坡》，北京：中華書局，2015年，第103頁。

第八章

悲歡離合

人生至極處，不是一個情麼。

一

恍然間，蘇東坡已在汴京住了四年。這四年，對他而言，是神仙般的日子。不僅與弟弟蘇轍朝夕相處，重拾「風雨對床」的舊夢，夫人王閏之、侍妾朝雲以及兩個兒子蘇迨、蘇過都陪伴身邊——只有長子蘇邁此時在江西德興任縣尉，不能與全家團聚——此外還有那麼多傑出文士從遊門下，薈蔚之下，人才濟濟，使蘇東坡成為名副其實的文壇盟主。

只是朝廷裏那班小人日日不爽，又開始為蘇東坡謀劃新的罪名，這讓蘇東坡意識到，這京城蜚言滿路，謗書盈篋，並不完全是因為自己那張不安分的嘴，而是因為只要自己身居高位，哪怕一言不發，也會遭人恨。於是，蘇東坡屢次請退，朝廷終於在元祐四年（公元1089年）三月，同意任命他以龍圖閣學士出任杭州知州，領軍浙西。

此番得到朝廷任命，他迅速乘船南下，一刻也不願停留。但他沒想到的是，行至潤州[1]，前來遠迎的，竟然是當年「烏台詩案」時，把他往死裏整的黃履。當時黃履為御史中丞，審理「烏台詩案」時，他高坐在台上，一副傲慢的神色，對蘇東坡這個罪囚，一點也沒有留情。而此時，他任潤州知州，蘇東坡是他的頂頭上司，所以那一臉的驕橫不見了，變成一臉笑容。小人的生存之術，讓蘇東坡不寒而慄。

蘇東坡一身的雞皮疙瘩還沒落，又一個小人來拍馬屁了。此人不是別人，正是「烏台詩案」的始作俑者、騙得蘇東坡詩稿拿去檢舉揭發的沈括。此時，他正在潤州賦閒，聽說統領浙西六州的最高長官駕臨，他不敢怠慢，遠遠地前來迎謁，那態度是畢恭畢敬、諂媚之極。如此看來，他當年所做的一切，不是跟蘇東坡過不去，而實在是跟自己過不去了。

二

我們從蘇東坡的詩詞裏看見了十一世紀的杭州。半個世紀以後，金軍衝入蘇東坡曾經活躍並被宮廷畫家張擇端畫入《清明上河圖》的汴京，將那座燦爛都城的富麗碎錦變成一地雞毛，整座城市只剩下祐國寺塔和繁塔兩座地上建築，孤寂地站立在一片廢墟瓦礫中，歷史的

1　今江蘇鎮江。

追光將把杭州城照亮，這座吳越之都、隋唐大運河的起點，將被命名為臨安，成為南宋的國都，並且因此而變得更加繁華鼎盛。而在蘇東坡的時代，雖與汴京比起來，還只是一個美麗寧靜的小城，但作為東南第一繁華都會，它的繁華美景，仍可讓蘇東坡流連忘返。

杭州城，夾在錢塘江灣與西湖兩片碧藍的水域之間，像一把打開的摺扇。張馭寰《中國城池史》說，杭州城「南之左依鳳凰山，東南臨錢塘江，西側與西湖逼臨，地勢狹長，風景秀麗，此乃天然風光與建築具體結合的勝地，園林佈置其間，使其更具有詩意」[2]。

在中國國家圖書館，收存着一幅南宋時期繪製的《宋朝西湖圖》。它以鳥瞰圖的方式，輔以中國畫的手法，表現西湖的自然風景及歷史遺跡，是我國現存最早的杭州西湖地圖。有意思的是，這幅圖並沒有像今天的地圖那樣以北為上，而是把地處西湖東南的鳳凰山（鳳凰嶺）放置在最上端。

蘇東坡第一次來杭州時，就住在鳳凰山上。

我想像着每天早上，蘇東坡輕輕推開窗子，眺望這座城市時的那種賞心悅目。向南看，是一泓江水，向北望，則是一潭西湖，那種深邃的幽藍，如同善良得令人心碎的眼眸。

2　　張馭寰：《中國城池史》，天津：百花文藝出版社，2003年，第165頁。

我曾經在雜花生樹的春天裏爬上這座山，試圖尋找蘇東坡當年的遺跡。這座海拔不足兩百米的山上，寺廟池泉的殘跡至今可見，只是蘇東坡當年的公廨，早就沒了蹤影。時間偷走了它的位置，把他的身影深深地隱匿起來。但站在山上，站在碧梧翠柳之間，我卻可以用與蘇東坡相同的視角眺望這座城，這讓我感覺到他的存在，彷彿他一直站在這裏，風中透出他均勻的呼吸。

這座山環水繞、雲抱煙擁的城，讓蘇東坡如入夢境，獨賞時空流幻，一時忘記了內心的憂傷與疼痛。有一次，蘇東坡和朋友在西湖邊上飲酒。開始時天氣晴朗，沒過多久，竟然下起雨來。細雨橫斜中，蘇東坡見證了西湖上晴和雨兩種截然不同的風光。於是寫下文學史上著名的一首詩：

水光瀲灩晴方好，山色空濛雨亦奇。
欲把西湖比西子，淡妝濃抹總相宜。[3]

西子，就是戰國時代的美人西施。她的身影在西湖出現過，在傳說中，她與范蠡一起，打造了塵世中的愛情傳奇。畫美人，不是畫得冰寂無味，就是畫俗，畫豔，甚至畫得肉慾迷離。五代周文矩畫過一幅《西子浣

3　[北宋]蘇軾：〈飲湖上初晴後雨二首·其二〉，見《蘇軾全集校注》，第二冊，第848頁。

紗圖》，西施的美，被他描摹得輕盈婉轉，富於動感，在古代美人圖中，算是夠着天了。蘇東坡詩中，又把西湖與西子相提並論，相互映照，彼此生輝。或許因為這首詩，西湖又獲得了一個名字：西子湖。

後來南宋亡國，有人把它歸咎於蘇東坡的烏鴉嘴，因為吳王夫差就是因為貪戀西施的美色而亡國的，南宋朝廷的荒淫墮落，與夫差好有一比。在元朝，虛谷寫下這樣一首詩，蘇東坡的這首〈飲湖上初晴雨後〉算是有了續集：

> 誰將西子比西湖？舊日繁華漸欲無。
> 始信坡仙詩是讖，捧心國色解亡吳！[4]

蘇東坡一生，不知為杭州寫過多少詩。這些詩，構築了那個年代的「城市文學」。早在先秦兩漢，楚辭〈哀郢〉，還有班固和張衡的〈西京賦〉，都勾勒出那個時代的城市影像，但是在中國人心目中，「城市」這個概念還是過於精細了，以至於它常常從「國家」、「天下」這些大詞的指縫中漏掉。唐宋變革之後，隨着商業文明的興起，城市才在中國藝術中佔據越來越顯赫的位置，中國的文學與繪畫，才開始連袂編織起城市的綿密意象。代表性的，當然首推宋代的繪畫《清明上河圖》和那部名為《東

4　[元]虛谷：〈問西湖〉，見《桐江續集》，轉引自錢鍾書：《宋詩選注》，北京：人民文學出版社，1989年，第68頁。

京夢華錄》的奇書。這一圖一書，分別誕生自北宋與南宋，猶如隔空對話，圖史互證，共同描述了對那座盛大都城的形象記憶。到明代劉侗寫《帝京景物略》、清代英廉修撰《日下舊聞考》、李斗寫《揚州畫舫錄》時，對城市的空間形象進行文字表達已成一件平常的事，而《清明上河圖》這一繪畫主題，也一路傳承到明清，香火不斷，儘管仇英款《清明上河圖》（遼寧省博物館藏）、清院本《清明上河圖》（台北故宮博物院藏）等版本，繪製的已不是那座丟失在萬里河山之外的汴京，而被替換成了燈火闌珊的蘇州或者其他城市。

相比於《清明上河圖》和《東京夢華錄》的喧囂浩大、詭異迷離，蘇東坡詩詞裏的杭州，卻更親切，更日常化，更有溫度。這裏既有盛世的風度，也有平民的活潑機趣；既有貴族的骨骼，又不失百姓的強韌頑皮。因此，我們的目光透過紙頁看到的那個杭州，不是「一個嚴肅森然或冰冷乏味的上層文化」，「缺少了狂亂的宗教想像和詩酒流連」[5]，而是一個明媚、躍動，甚至性感的南方水城。

蘇東坡相信自己前世曾來過這裏，所以他說「我已前生到杭州」。元祐四年（公元1089年），蘇東坡第二次到杭州，他已不知自己是在夢裏，還是夢外。

5　李孝悌：〈士大夫的逸樂——王士禎在揚州〉，轉引自張泉：《城殤：晚清民國十六城記》，北京：新星出版社，2012年，第8頁。

這一年八月，他與好友莫君陳在雨中泛舟小飲，吟出一首絕句：

到處相逢是偶然，夢中相對各華顛。
還來一醉西湖雨，不見跳珠十五年。[6]

「跳珠」，是指雨珠，雨天裏，就會有無數的跳珠在船幫、湖面上亂跳不已；而「十五年」，是說他自熙寧七年（公元1074年）離開杭州轉至密州，到這一次重返杭州，剛好過去了十五年。

三

蘇東坡有時會帶着歌妓在湖上泛舟，但他並沒有迷戀上某個歌妓。正如林語堂先生所說：「他之不能忘情於女人、詩歌、豬肉、酒，正如他之不能忘情於綠水青山，同時，他的慧根之深，使他不會染上淺薄尖刻、紈絝子弟的習氣」[7]。

蘇東坡其實並不好色，在黃州時，他曾寫下「四戒」，認為這「四戒」中，「去慾」最難，所謂「皓齒

6　[北宋]蘇軾：〈與莫同年雨中飲湖上〉，見《蘇軾全集校注》，第五冊，第3439頁。

7　林語堂：《蘇東坡傳》，第135頁。

蛾眉，命曰伐性之斧」。也是在黃州時，他曾與知州唐君、通判張公規同遊安國寺，座中談到調氣養生之事，蘇東坡說，其他都不足道，唯有去慾最難。張公規說，蘇武當年身陷胡地，吃雪解渴，吃毛毯頂餓，被人踩背使淤血流出，才救得一命，他一句怨言都沒有，但是仍然不免要和匈奴的女子生孩子。在胡地尚且如此，何況是洞房花燭呢？可見此事不易消除。蘇東坡聽完這段話，忍不住笑了一笑，然後回到書房，將這段話記錄下來。

但蘇東坡並無道學家的虛偽，對歌妓美人，他從不躲閃，也毫無避諱地寫進詩裏。或者說，追攜着佳人，一葉舟，一壺酒，一聲笑，隱匿在江湖間，正合了他暗藏在心底的某種慾念。〈湖上夜歸〉詩中，他寫自己喝酒半酣，坐在轎子裏昏睡，夢裏依然暗香浮動：

尚記梨花村，依依聞暗香。[8]

在〈與述古自有美堂乘月夜歸〉中，他又寫：

魚鑰未收清夜永，鳳簫猶在翠微間。
淒風瑟縮經絃柱，香霧淒迷着鬟鬢。[9]

8　[北宋]蘇軾：〈湖上夜歸〉，見《蘇軾全集校注》，第二冊，第873頁。
9　[北宋]蘇軾：〈與述古自有美堂乘月夜歸〉，見《蘇軾全集校注》，第二冊，第958頁。

每當歌妓向他求詩，他也從不拒絕，揮筆在她們的披肩或者紈扇上寫下這樣的文字：

停杯且聽琵琶語，
細撚輕攏，
醉臉春融，
斜照江天一抹紅。[10]

有時遊罷西湖，蘇東坡會捨舟登岸，一人往山中走去，就像他當年一人在赤壁攝衣而上一樣。他走得深，走得遠，所以，他才能走到別人走不到的境界，才能看到孤鶴橫江、飛鳴而過的孤絕景象。蘇東坡去世後，一位老僧曾經回憶，他年輕時在壽星院出家，時常看見蘇東坡在夏天一人赤足上山。蘇東坡會向他借一把躺椅，搬到附近竹林下，脫下袍子和小褂，赤背在午後的斑駁陽光裏昏然小睡。那時他還年輕，不敢走近，只能遠遠地偷看這位大人物，驀然，他發現這位大詩人背上有七顆黑痣，排狀恰似北斗七星一樣。老僧人說，這足以證明蘇東坡是從天上下界到人間暫時做客的神仙。

10　[北宋]蘇軾：〈採桑子〉，見《蘇軾全集校注》，第九冊，第107頁。

<center>四</center>

　　對於蘇東坡的脾性，夫人王閏之是瞭解的，她信任自己的丈夫，所以從來不去難為他。她雖然不曾讀過許多書，但她理解丈夫的苦與樂，對丈夫體貼入微。這個比丈夫小12歲的女人，在21歲上嫁給蘇東坡作繼室，便隨着蘇東坡宦遊四方，沒過過幾天安生日子。她陪伴蘇東坡，從家鄉眉山來到汴京，此後輾轉於杭州、密州、徐州、湖州、黃州、汝州、常州、登州、汴京、杭州、汴京、潁州、揚州，最後在汴京去世，「身行萬里半天下」，歷經坎坷與繁華，陰晴與圓缺。丈夫帶回家的，似乎永遠是壞消息。她非但從來沒有過怨言，還幫助蘇東坡，度過了人生中的驚濤駭浪。

　　在蘇東坡心裏，家就是一件乾淨溫暖的棉袍，是屋子中央通紅的炭火，和像炭火般璨然而糯糯的妻妾，以及香茶和一卷詩書。

　　當年「烏台詩案」發生時，王閏之眼睜睜看着那兩名台卒用繩子把蘇東坡捆起來，推搡出門。痛哭一場之後，蘇家的責任，就沉甸甸地落到她的肩上，那一年，她也只有33歲。她帶着全家數十口，從湖州家中出發，投奔身處南都的蘇轍。

　　王閏之知道蘇東坡好酒，她從不阻攔蘇東坡飲酒。從杭州到密州後，蘇東坡正被王安石的新法攪得心神不

寧，孩子們又圍着他吵鬧不休，煩悶中，妻子說：「你在這裏悶坐一天，又有什麼用呢？如果實在心煩，我就給你弄點酒吧。」

蘇東坡曾說：「予雖飲酒不多，然而日欲把盞為樂，殆不可一日無此君。」又說：「吾平生常服熱藥，飲酒雖不多，然未嘗一日不把盞。自去年來，不服熱藥，今年飲酒至少，日日病，雖不為大害，然不似飲酒服熱藥時無病也。」如此看來，蘇東坡不可一日無酒，斷了酒就天天害病。

蘇東坡天天吃酒，酒後稍寐，寐起即使揮毫，或寫詩填詞，或作文作賦，或寫字作畫，都筆隨意行，如湧泉而出，隨地勢流淌，時急時緩，時曲時直，時頓時行，行於必行之道，止於不可不止。無論詩詞文賦字畫，皆若自然天成，無一絲矯揉造作，無一點斧鑿雕痕。

元豐五年（公元1082年）春天，蘇東坡還謫居在黃州，前往蘄水，夜間山行，途經一酒家，暢飲甚酣，酒後乘月繼續夜行，至浠水縣城東架在一溪之上的綠楊橋，便下馬解鞍，曲肱醉臥。待杜鵑將他喚醒時，天色已曉。他舉目四顧，但見「亂山葱蘢」，「眾山橫擁，流水鏗然，疑非塵世」，便在橋柱上題了一首〈西江月〉，後段為：

可惜一溪明月，莫教踏破瓊瑤。

解鞍歌枕綠楊橋，杜宇一聲春曉。[11]

這段故事，最能表現他酒後弄墨的情景。

蘇東坡喜飲酒，也喜歡自己釀酒。林語堂先生在《蘇東坡傳》中稱其為「造酒試驗家」。蘇東坡一生中親自釀過蜜酒、桂酒、真一酒、天門冬酒、萬家春酒、羅浮春酒、酴醾酒等多種酒品，還把其釀酒經驗加以提煉、總結，著成〈東坡酒經〉一文，「對酒品的創新和釀製工藝的改進作出了一定的貢獻」。

早在熙寧後期，蘇東坡知密州，就「用土米作酒」，但「皆無味」。他謫居黃州為生計而開墾舊背地種麥種豆時，也曾動手釀酒。他說：「吾方耕於渺莽之野，而汲於清冷之淵，以釀此醪。」他釀成的酒，有的濁有的清，但比在密州時釀的酒好。他說：「酒勿嫌濁，人當取醇」。他將「濁者以飲吾僕，清者以酌吾友」。其時與蘇東坡泛舟赤壁的西蜀武都山道士楊士昌「善作蜜酒，絕醇釀」，蘇東坡特作〈蜜酒歌〉以遺之。蘇東坡得釀蜜酒方，試釀之，不甚佳，於是不再去釀。

這一次，出任杭州知州，再返杭州，離京赴杭時他特地載運北方的麥子百斛（十斗為一斛）到杭州去釀酒。蘇東坡認為，用南方的麥釀不出好酒。

11　[北宋]蘇軾：〈西江月〉，見《蘇軾全集校注》，第九冊，第364頁。

元祐七年（公元1092年），蘇東坡已離開杭州，到穎州任職。正月裏，王閏之見堂前梅花盛開，月色澄明，就勸丈夫蘇東坡邀友人們來花下飲酒。在蘇東坡看來，自己的福氣比劉伶好多了，因為劉伶的夫人不讓他喝酒。

五

蘇東坡卻沒有想到，第二年，當他又回汴京，遷任禮部尚書，妻子卻在46歲上，溘然長逝。

王閏之的驟然離去，使蘇東坡的內心再次被拋入極度的寒冷與荒涼中。他本已看透了官場，謀求平穩走下政治台階，與妻子同歸田園，安然老去，沒想到妻子的死，讓他美好的夢想失去了意義。他覺得身體裏的血液正被抽空，留在世界上的，只是一個空洞的軀殼。

當年自己的原配王弗在27歲上驟然離世，也讓他陷入無限的悲苦。十年之後，蘇東坡在密州任職，亡妻仍在他夢中出現。夢醒之後，他起身寫下著名的〈江城子〉：

十年生死兩茫茫，

不思量，

自難忘。

千里孤墳，

無處話淒涼。

縱使相逢應不識，

塵滿面，

鬢如霜。

夜來幽夢忽還鄉，

小軒窗，

正梳妝。

相顧無言，

唯有淚千行。

料得年年腸斷處，

明月夜，

短松岡。

對國，對家，哪一種愛都令他千瘡百孔。

即使今天，我們重讀此詞，依舊黯然神傷。

蘇東坡與王弗的婚姻只有十年，這十年，正是蘇東坡千里遠行、求取功名的十年，王弗深知丈夫性情直率，因此幫他辨析人情事理，以免丈夫受到傷害。她的眼睛永遠溫柔地看着蘇東坡，彷彿在告訴他：其實，你什麼都不用怕。

當蘇東坡名滿天下，王弗卻驟然離去，對蘇東坡，是錐心之痛。

蘇東坡不僅寫「大江東去浪淘盡，千古風流人物」這樣的「宏大主題」，他也寫個人情感，他在王弗去世十年之後，在夢中回到了故鄉，看到了鏡前梳妝的妻子，於是在淚夢中，寫下這首〈江城子〉。那份心折，在千載之後，仍能刺痛人心。

　　有人說：「詩人就是情人。」感情不充沛，無以為詩，而詩人自古以來也從未放棄過尋找和選擇一個情愛想像的空間。但唐五代以來，描述兒女之情的詞，多是歌席酒筵間的遊戲筆墨，將香濃美豔的詞彙武裝到牙齒，充滿了各種化妝品的混雜氣味，這樣的詞，卻很少有寫給正室的。因為佳人酒女，永遠是青春的，妻子卻會一點點容顏衰老；閨房兒女永遠是浪漫的，夫妻間的歲月卻終是平淡的。但蘇東坡就有這樣的功力，他寫自己對妻子的深情，沒有一句是不平實的，卻在平白中見力量，因為那份情不是矯情，是真情，沉甸甸地，壓在他的心底。

　　蘇東坡寫情，因為在那份情裏，一個藝術家才能更深切、更精微地體驗人生。揚之水說：「人生至極處，不是一個情麼。」[12] 只不過，蘇東坡不僅沒被那份情壓死，相反，從那情裏，他獲得了一份勇敢，可以獨自穿越黑夜。所以最後一句，落在了「明月夜，短松岡」，

<hr />

12　揚之水：《無計花間住》，上海：上海人民出版社，2011年，第10頁。

那是他們生生世世見面的地方，也是他超越悲傷的地方。

王弗死時，兒子蘇邁僅有6歲。蘇東坡的第二任夫人，王弗的堂妹王閏之，不僅在風雨中成為蘇東坡可以依憑的靠山，而且對蘇東坡與王弗所生的長子蘇邁精心呵護、視如己出。蘇東坡在給王閏之的祭文中說：「三子如一，愛出於天。從我南行，菽水欣然。」

王閏之去世前，給兒子們留下的遺言是，要用她僅有的一點積蓄，請一位有名的畫家畫一幅佛像，供奉叢林，受十方禮拜。蘇東坡急忙請來了當朝最有名的人物畫家、好友李公麟。對於當年自己的「變臉」，李公麟也心有所愧，這一次，他認真地畫了釋迦文佛及十大弟子像，設水陸道場供養。

那一年，蘇東坡已58歲。

六

王閏之去世未久，厚愛蘇東坡的宣仁太皇太后也撒手塵寰，整個帝國立刻被一種不祥的氣氛所籠罩。朝臣們各懷心事，卻不發一語。在這關鍵時刻，為了延續元祐的政治局面，防止小人們再度逆襲，使帝國自毀長城，蘇東坡再次挺身而出，寫好奏稿，以期力挽狂瀾，沒想到等待他的，卻是一紙罷免令，罷免他禮部尚書之

職，令他出知定州。

此時，年少的宋哲宗在一群誤國小人的忽悠下，開始瘋狂打擊元祐大臣，四面楚歌的蘇東坡又開始了一路被貶的歷程。

元祐八年（公元1093年）九月十四，蘇東坡前往弟弟蘇轍府上辭行。那時已是深秋，小雨淅淅瀝瀝地下著，讓蘇東坡備感落寞。他站立在雨中，盯著院子裏一株梧桐，看了很久，心想三年來，每次看見這株梧桐時，天好像都在下雨，讓他心中升起一種說不出的異樣。定州，就是今天的河北省定縣，他不會想到，那裏不過只是他貶謫的驛站，他將從那裏出發，越貶越遠，與弟弟蘇轍「風雨對床」的夢想，越發遙不可及，而他最後的依伴朝雲，也將在遙遠的惠州，在34歲的華年，死在他的懷裏。

第九章

不合時宜

從朝廷上逃離，好似一次精心謀劃的私奔

一

朝雲是在蘇東坡第一次外放杭州時來到他身邊的。

上一章說過，熙寧四年（公元1071年），蘇東坡在35歲上任杭州通判。有一次，他與知州陳襄觀賞歌舞，見一小女孩氣質不俗，眉宇間卻暗含憂傷之氣。問她，才知道她父母雙亡，被親戚賣到杭州的秦樓楚館，只因年僅12歲，還未成人，便讓她先學才藝。她的歌聲與身世，都讓蘇東坡動心，他斷然將她贖身，帶回家中，取名朝雲，只是當丫頭養着，並未當作侍妾，直到四年後，朝雲16歲，蘇東坡才正式將她納為侍妾，那時蘇東坡，正任徐州知州。

朝雲善解人意，冰雪聰明。蘇東坡第二次到杭州，每日餐後都會在室內捫腹徐行，這是他的養生之法。有一天，他突然指着自己的肚皮問：「你們且說，此中藏

有何物？」一婢說：「都是文章。」一婢說：「都是識
見。」蘇東坡不以為然，只有朝雲脫口而出：「學士一
肚皮不合時宜。」

話音落處，蘇東坡捧腹大笑。

<h2 style="text-align:center">二</h2>

按理說，司馬光重返政壇，蘇東坡的出頭之日來
了。但蘇東坡獨立不倚、危言孤行的「毛病」沒有改。
當年反對王安石變法時與蘇東坡一個戰壕的戰友司馬
光，在67歲上受命重返朝廷，在元祐元年（公元1086
年）出任宰相，北宋政壇又發生了無法預料的逆轉。這
個司馬光不僅會砸缸，而且會把王安石推行的新法徹底
砸爛。他新官上任，就對王安石變法做出全盤否定。劉
仲敬在《經與史：華夏世界的歷史建構》一書中說：
「他們是現實政治家，不能滿足於純理論的勝利……他
們像蘇拉和龐培一樣，用非常手段修補慘遭革命者破壞
的『祖宗之法』，從不相信毀法者有資格向護法者要求
平等待遇。」並說：「他們是最後一批唐代人，不願意
為虛偽的高調放棄事功。」[1]

此時的王安石，就像他曾經實行的新法一樣，到了
彌留之際。當司馬光廢除募役法的消息傳至他耳邊時，

1　劉仲敬：《經與史：華夏世界的歷史建構》，桂林：廣西師範大學出
　　版社，2015年，第261頁。

他只微微歎了一聲：「啊，連這個法都廢了。」又不甘心地說：「此法終究是不該罷廢的。」

王安石死後，病重的司馬光半倚在床上，下令厚葬王安石。

假如反過來，王安石也會如此。

他們在政治上或有輸贏，在人格上卻都是勝者。

蘇東坡原本已在司馬光返回朝廷那年官升禮部郎中，獲賜金帶、金鍍銀鞍轡馬，後來又先後被任命為中書舍人和翰林學士，成為帝國的三品大員，可謂扶搖直上，身入玉堂，但他就像李敬澤寫過的伍子胥，永遠沒有辦法讓上級喜歡，永遠不能苟且將就，永遠像他的小妾朝雲形容的那樣「一肚皮不合時宜」，加上一直欣賞他的宋神宗、一直保護他的高太后去世，年少的宋哲宗在一群誤國小人的忽悠下，開始瘋狂打擊元祐大臣，四面楚歌的蘇東坡又開始了一路被貶的歷程。

司馬光、呂公著兩位宰相從一個極端走向另一個極端，哪怕王安石一些行之有效的新法也都被盡行廢除。蘇東坡卻挺身為王安石辯護。蘇東坡不喜歡二元對立，他喜歡一切從實際出發，具體問題具體分析，因此，他不僅對司馬光有意見，而且在政事堂上與司馬光急赤白臉地大吵一架，回到家氣還沒消，連罵：「司馬牛！司馬牛！」

「一肚皮不合時宜」，朝雲一句戲言，把蘇東坡描述得其神入骨。

三

　　蘇東坡在元祐四年（公元1089年）的煙花三月，第二次來到杭州。這是他屢次請退之後，朝廷終於同意任命他以龍圖閣學士出任杭州知州，領軍浙西。

　　彷彿是對朝廷上的官僚們說：不麻煩你們了，我自己滾。

　　當年反對王安石變法，被貶出京，到杭州任通判，是熙寧四年（公元1071年），那一年，他35歲，就是那一年，他把朝雲帶回了家。此次赴杭，他已經53歲。十八年過去，杭州如故，他的心卻已迥異。

　　在蘇東坡眼裏，朝廷上的官員只會唇槍舌劍，爭權奪利，一件正經事幹不來。對於宋朝政治制度的弊端，林語堂先生有着精妙的分析：「宋朝的政治制度最容易釀成朋黨之爭，因為大權集於皇帝一人之手，甚至在神宗元豐元年（公元1078年），政府制度改組簡化以後，仍然是宰相沒有專責……在當政者與反對者之間，也沒有職權的嚴格劃分。朝廷由多數黨統治的辦法，根本不存在。所以政治上的活動只不過是私人之間的鬥爭，這一點較西方尤有過之……這種制度是使庸才得勢的最好制度。這種政爭之中也有些規則，不過主要在幕後進行時遵守而已。」[2]

2　　林語堂：《蘇東坡傳》，第256頁。

「慶曆新政」失敗後，范仲淹、歐陽修等人被相繼貶官，並被保守派官僚指為朋黨。自此以後，黨議不斷發生。孔子曾說：「君子不黨。」但是，在實際的環境下，一個官僚的政治理想，怎麼可能全憑一己之力去完成呢？歐陽修曾在慶曆四年（公元1044年）向宋仁宗上過一篇奏章，就是著名的〈朋黨論〉，把朋黨定義為志同道合的政治共同體，但宋代朋黨，還是沒有像歐陽修希望的那樣，成為「同道而相益」、「同心而共濟」的「君子之朋」[3]，而是淪為爭奪權利、排斥異己而形成的政治集團，以至於宋代後來的黨爭，連「政見」都不見了，純粹成了人事之爭、利益之爭，甚至神經過敏，到處捕風捉影，誣陷好人，弄得滿朝杯弓蛇影，人人自危。從東漢黨錮之禍、唐代牛李黨爭、宋代元祐黨案到明代東林黨案，朋黨政治一直是中國王朝政治中最黑暗的一部分，一曲〈趙氏孤兒〉，掩藏的卻是黨派鬥爭的無情。以至於像蘇東坡、蘇轍、黃庭堅、王詵、秦觀、范純仁（范仲淹之子）這樣一批有學問、有抱負、有見識、有氣節的人物，都不得不為朋黨政治而終生纏鬥。

在中國，朋黨始終沒有發育成政黨，根源在於中國傳統的政治文化裏缺乏妥協意識。政治是妥協的藝術——像《伏爾泰的友人們》一書的作者伊芙林·比阿特麗斯·霍爾在總結伏爾泰的思想時所說的那句名言：

3　[元]脫脫等撰：《宋史》，第8350頁。

「我不同意你說的每一個字，但我誓死捍衛你有說話的權利。」不能顧及別人，就不能惠及自己。在宋朝，無論誰在台上，都把自己視作正統，對反對派無情打擊，連王安石這樣的清流也不例外。當政治成了拼死一搏，成了兩條路線的鬥爭，這個朝代，就只有仇恨，生生不息，只有報復，循環不已，王朝政治，就將因此而不斷顛覆，永無寧日。因此，封建中國的朋黨，永遠不可能成長為近代意義上的政黨。

朝廷上的混亂與紛爭，每每使蘇東坡陷入過於喧囂的孤獨。在他看來，朝廷政治，帶來的不僅僅是無效的溝通，對生命的損耗，更會帶來人格的墮落，與儒家的精神背道而馳。在儒家思想中，修身與治國是一回事，一室不掃，何以掃天下？自己是狗屎，如何將天下變成天堂？但這些儒家士人，要實現他們的家國理想，朝廷是他們唯一的去處，而進入朝廷，他們就變成了帝國的政治動物，蠅營狗苟，不再有匡扶天下的能力和勇氣，一朝掌權，便隻手遮天，掩盡天下耳目。正像林語堂先生所說的，帝國的體制，不是優勝劣汰，而是劣勝優汰，最後勝出的，一定不會是優選出來的精品，而必然是天下最大的惡人（後來蔡京、高俅的上位證明了這一點），那金碧輝煌的朝廷，也就成了虛偽與墮落的大本營。這或許就是儒家士人的悖論。這是體制決定的，而不是理想決定的。

所以林語堂又說：「政治這台戲，對有此愛好的人，是很好玩；對那些不愛統治別人的人，喪失人性尊嚴而取得那份權威與虛榮，認為並不值得。蘇東坡的心始終沒放在政治遊戲上。他本身缺乏得最慘的，便是無決心上進以求取宰相之位，倘若他有意，他會輕而易舉地弄到手的。作為皇帝的翰林學士——其實是屬於太后——他與皇家過從甚密，只要肯玩政治把戲，毫無問題，他有足夠的聰明，但是倘若如此，他就是自己斷喪天性了。」[4]

他早就不想這麼玩兒下去了，他決定換一種活法，在體制允許的空間裏，把個人的價值最大化。與其在朝廷扯淡，不如在基層實幹。他的政治經驗告訴他，要實現救世濟民的理想，不是官越大越好，而是官越小越好。黃州赤壁，讓他看到了功名的虛無，所以在政治上，他更加務實。在蘇東坡看來，官越小，自主權反而會越大，所謂「將在外君令有所不受」。當然，做小官，也不是沒有條件的。關鍵是官不能太小，無論在哪一級政府，最好是當一把手。對蘇東坡來說，這是一個了不起的變化。

何況這個基層，是他最愛的浪漫之都——杭州。只不過，這種喜悅被他深藏在心裏，不可告人。假如用一句話來形容他此時的心境，那就是：小草在歌唱。

4　　林語堂：《蘇東坡傳》，第255–256頁。

四

　　蘇東坡離開汴京的時候，年已83歲的老臣文彥博為蘇東坡送行，蘇東坡上馬時，文彥博滿面憂色地說，不要再寫詩了。蘇東坡聞之大笑，答道：「我若寫詩，我知道會有好多人準備作注疏呢。」意思是說，朝廷裏的那些人忙着對他的詩進行曲解和構陷，假如自己不寫了，那些人豈不失業了嗎？

　　說罷，揚鞭而去。

　　就在這個時候，他收到朋友陳傳道的信札。陳傳道聽說蘇東坡要去杭州，以為他被朝廷所貶斥，急忙來信安慰，他哪裏知道，在杭州，蘇東坡度過了「他一生最快活的日子」。他給陳傳道寫了一封回信，信中說：

　　　而來書乃有遇不遇之說，甚非所以安全不肖也。某凡百無取，入為侍從，出為方面，此而不遇，復以何者為遇乎？[5]

　　但蘇東坡的心裏，並非總是純然一色的。作為一個藝術家，他的內心豐富而敏感；而作為一個父母官，百姓生活的淒楚又讓他時刻感到憂傷和不安。那時的朝廷，被一種難言的黑暗和沉寂籠罩着，歐陽修、王安石

5　[北宋]蘇軾：〈答陳傳道五首‧其一〉，見《蘇軾全集校注》，第十七冊，第5904頁。

已死，富弼和范鎮已退隱林下，司馬光躲在洛陽的獨樂園裏，獨享着讀書修史的快樂；張方平縱情飲酒，不問政事；蘇東坡的弟弟蘇轍明哲保身，對政治諱莫如深；而蘇東坡本人，雖然用佛道、用藝術把自己一層一層包裹起來，他的棱角，終究還是裹藏不住。

這一點，蘇東坡後來離開杭州、到揚州擔任知州時結識的佛印禪師看得最通透，所以他經常挖苦蘇東坡，把他打擊得七葷八素。

最有名的，還是「八風吹不動」的故事吧。

蘇東坡曾經寫詩表揚自己內心的淡定，那詩是這樣的：

稽首天中天，毫光照大千。

八風吹不動，端坐紫金蓮。

蘇東坡寫了這首詩，很得意，派書童送到金山寺，給佛印禪師印證。佛印禪師是雲門宗僧，日本學者阿部肇一的《中國禪宗史》中評價佛印「頗有三教相容，形成一宗的氣概」，這一點，與兼融儒釋道於一身的蘇東坡頗為相合，他也成了蘇東坡的方外至交。佛印禪師看後，批了兩個字「放屁」，就叫書童帶回去。蘇東坡氣得半死，跑到金山寺去大罵佛印，佛印就哈哈大笑說：「八風吹不動，一屁打過江。」蘇東坡立刻意識到，自己的心並不像自己想像的那樣篤定，有時風動，幡也會動。

這樣的蘇東坡，才是真實的蘇東坡。他的精神世界，永遠成分複雜；他的心裏，也永遠是五味雜陳，既與現實相糾纏，又不失宗教的寧靜與超脫，更有藝術的瀟灑與奔放。所以他的文學，既載道又言情；他的書畫，既儒雅又叛逆。他自己就是一個混合體，一個精神世界裏的「雜種」。但這種混雜，卻讓他左右逢源，不是逢官場的源，而是逢內心的源、藝術的源。蔣勳先生說他「可豪邁，可深情，可喜氣，可憂傷」[6]，但那底色，還是儒家的，是救世濟民。他沒有一刻忘記他的國家和黎民，即使「處江湖之遠」，也沒有放棄過對儒家的忠貞。無論漂到哪裏，讓他「不思量，自難忘」的，依舊是塵埃一般的碌碌百姓。

五

當年初來杭州，蘇東坡就在西湖水光山色的背後，看到了這座城市的憂傷。那時正值王安石變法，私鹽販賣遭到朝廷禁止，而窮困的百姓，因無力還債，只能鋌而走險，做私鹽生意。官府的監獄裏，一萬七千多名待審囚犯擠在一起，人滿為患。蘇東坡的臉上，佈滿了憂愁，因為他知道，這些人都是為了活命才鋌而走險的，朝廷把他們逼成了囚犯，然後再審判他們。但當時蘇東

6　蔣勳：《蔣勳說宋詞》（修訂版），第116頁。

坡只是通判，雖有一定權力，但畢竟不是一把手，而且，最令他痛苦的是，作為一個在州府長官領導下掌管兵民、錢穀、戶口、賦役、獄訟等事項的命官，將這些無辜的人「繩之以法」，正是他不能不履行的職責。

熙寧四年（公元1071年）除夕，蘇東坡坐在都廳值班，將獄中囚犯一一點名過目。那些囚犯面色烏黑，表情陰鬱，拖着沉重的鐐銬，從蘇東坡面前一一走過，像一團黑雲，重重地壓在蘇東坡的心頭。蘇東坡面無表情地執筆點名，沒有人看得見他心底的暗潮湧動。他知道這些人犯罪，都是無奈為之，很想像古代的仗義之士，為這些囚犯們開釋，卻終究沒有這樣的膽魄，只能在內心裏罵自己。天色將暮，心情黯然的蘇東坡仍然沒有返家。他坐在官衙的黑暗裏，猛然間站起了身，揮手在牆壁上寫下一首詩：

除日當早歸，官事乃見留。

執筆對之泣，哀此繫中囚。

小人營餱糧，墮網不知羞。

我亦戀薄祿，因循失歸休。

不須論賢愚，均是為食謀。

誰能暫縱遣，閔默愧前修。[7]

7 [北宋]蘇軾：〈熙寧中，軾通守此郡。除夜，直都廳，囚繫皆滿，日暮不得返舍，因題一詩於壁〉，見《蘇軾全集校注》，第五冊，第3625頁。

但這一次重返杭州，蘇東坡擔任知州，一切都不同了。在宋代，地方行政機構分為路、州、縣三級。州一級行政長官通常派赴京官擔任，而且一律「以文臣知州事」，稱為「知州」，以避免像殘唐五代那樣出現藩鎮割據的局面。離開汴京之前，蘇東坡收到黃庭堅專門寫來的一封信，勸他不要來，但蘇東坡還是沒有理會黃庭堅的建議，義無反顧地奔赴杭州。

　　劉仲敬在《經與史：華夏世界的歷史建構》一書中評價蘇氏兄弟代表的蜀黨（與其相對的是程氏兄弟代表的洛黨）時說：「他們嘲笑新黨和洛黨，因為他們覺得：沒有哪一種制度注定比其他制度優越，虔誠的信念和鄉民的愚蠢區別不大……不能指望一勞永逸的解決方案，更不能用抽象的原則束縛自己……他們鄙視腐儒，不是從法家和酷吏的角度，而是從名士和雅士的角度。他們的理想人物更像晏嬰、王導和謝安，必須儒雅和事功兼備，並不佩服熱忱和悲慘的殉道者。」[8]

　　從朝廷上逃離，好似一次精心謀劃的私奔，讓他的身心感到一次暢快淋漓的洗禮，讓他意識到自己身體裏的激情還未曾泯滅，讓他笑傲現實世界裏的所有成見與約束，去決然地投奔自己的夢想和希望。

8　劉仲敬：《經與史：華夏世界的歷史建構》，第262頁。

六

蘇東坡在杭州最有名的業績，恐怕就是西湖上的蘇堤了。

杭州，這座原本水光瀲灩的城市，犯起脾氣來，也是讓人吃不消的。錢塘江為天下之險，錢塘潮自海門東來，勢如雷霆，狀如鬼神。這副兇猛的氣勢，南宋畫家李嵩在《月夜看潮圖》和《錢塘觀潮圖》（圖9.1）中展示過。杭州城有兩條運河——茅山河和鹽橋河。茅山河連通錢塘江，鹽橋河連通西湖。每年潮起時節，洶湧的錢塘潮都會把大量的泥沙裹挾到這兩條運河裏，若三五年不加疏浚，會讓交通斷絕，穀米暴漲，讓這座美麗的城市淪為一座孤島。

蘇東坡找來專家商議這件事，然後根據專家的建議，測量了運河的高度，據此開始了一次大規模的疏浚河道工程。蘇東坡不僅帶領官兵疏浚了河道，而且在鈐轄司建了一座水閘，每逢江潮上漲，就會關閉水閘，等潮平水清，再打開閘門，使潮水不再把泥沙灌注到流經城市的運河中。這一工程，在元祐四年開工，不到半年，即已完成。兩河受水的深度，都超過了八尺，杭州父老說，開河像這一次這麼深、這麼快的，三十年來未有。

然而，疏浚河道，只是萬里長征走了第一步，治水的核心，還在治理西湖。蘇東坡第一次來杭州做通判

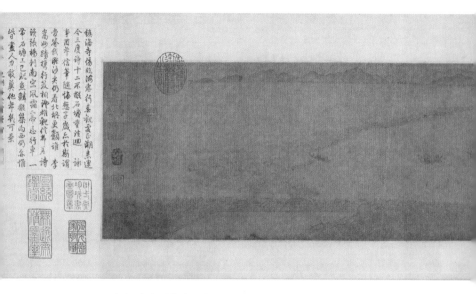

鎮海寺僧臨海岸行素受已潮未逸
今三度詩十二不粘石塘重注週
事固卒信筆随梅惢子歲云披朔謂
常譽我來沙夹仍看北梆更顴誰李
嵩妙蹟復行没柯池雜作耳老詩
諸張楊剣南宗風霜帝运行車一
當石塘工已訖魚鱗叠築尚西仍朵惟
峰日畫人力歎莫他年於可憂

9.1　[南宋]李嵩《錢塘觀潮圖》北京故宮博物院藏

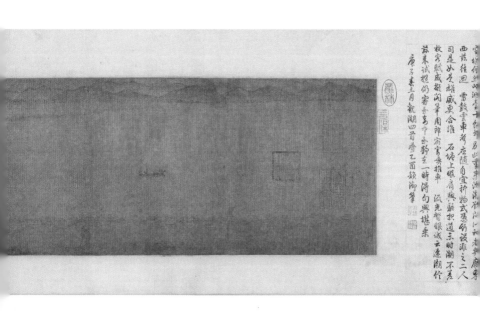

時，西湖已被葑草藻荇淤塞了十分之三；此次來杭州，就已經堙塞了一半，再過二十年，西湖就怕不存在了。

假如西湖消失，不僅使杭州城失去了灌溉、飲用和釀酒的主要水源，失去了放生祈福的重要場所，而且會導致錢塘江倒灌，江潮夾帶的泥沙便會再度堵塞運河，到那時，西湖美景將變成水月鏡花，杭州城亦將變成一座廢城。因此，學者康震說：「無論從國計民生的角度，還是從水利的角度、文學美學的角度，都必須治理西湖。拯救西湖，這是一次民生的拯救，也是一次文學的拯救。」[9]

蘇東坡通過各方管道籌措錢款一萬餘貫，以及開工需要的米糧，以此大體可以調動十餘萬工，空缺的部分還需要朝廷予以解決。他發動居民疏浚西湖，至於如何處理這些挖出的淤泥、湖草，蘇東坡想出了一個好辦法，就是把這些淤泥和湖草堆在湖的西側，築起一道長八百八十丈、寬五丈的長堤，橫跨西湖南北，將西湖分為裏湖外湖。這條堤於是成為一條便捷的湖上通道，縮短了西湖南岸與北岸之間的交通距離，人們無須再繞湖三十里，就可以從西湖南岸抵達北岸了。當然，蘇堤並沒有將裏湖與外湖隔斷，因為他在長堤上設計了六座橋，分別是映波橋、鎖瀾橋、望山橋、壓堤橋、東浦橋和跨虹橋，他還在湖中種植芙蓉，在堤上種植楊柳，又

9　康震：《康震評說蘇東坡》，北京：中華書局，2008年，第119頁。

建了九座涼亭，以方便行人休憩。宋朝滅亡後，錢塘人吳自牧來到這裏，一眼看見蘇堤與六橋，內心無比傷感，寫下一部《夢粱錄》，其中有這樣的話：「（蘇堤）自西迤北，橫截湖面，綿亙數裏，夾道雜植花柳，置六橋，建九亭，以為遊人玩賞駐足之地……」

正如吳自牧所說，蘇堤是南北走向的，上一章提到的《宋朝西湖圖》之所以不是上北下南，而是把地處西湖東南的鳳凰山放在了圖卷的上方，把我們習慣的方位做了一個旋轉，不是為了突出鳳凰山，而是為了把蘇堤橫放，置於圖卷的中心水平線上，使圖卷有了一條橫軸，使它具有了一種延續的、無限的、流動的時空感。當圖卷展開，蘇堤就會像電影裏的移動鏡頭那樣，一截一截地，緩緩袒露。

七

為了對西湖的景色進行維護，蘇東坡採納許敦仁的建議，將岸邊的湖面租給民戶種植菱角。因為每年春天農民在淺水種菱，都需清除水中藻荇，做到寸草不留，才可下種，所以凡是種菱的地方，雜草都不易生長。這個辦法一則可使沿岸湖面每年得到一次清理；二則可以收取租金和稅收，用於西湖的疏浚；三則可以解決一些民戶的生計問題。此外，為了防止年深歲久，「人戶日

漸侵佔舊來水面種植」，而官府不能及時發現，「於今來新開界上，立小石塔三五所」，禁止在石塔以內的水域進行種植，以保持西湖大部分水域的開闊清澈。很多年後，湖面上的小石塔，變成了今天的「三潭印月」。

從這個意義上說，蘇東坡在文學家、書畫家、政治家之外，還應該再加上兩個頭銜：水利工程師和城市規劃師。

宋徽宗宣和年間，汴京御街兩邊以磚石砌御溝水，「盡植蓮荷，近岸植桃李梨杏，雜花相間，春夏之間，望之如繡」[10]。這一構思，或許就是受到杭州「蘇公堤」的啟發。

著名的西湖十景，有兩處與蘇東坡有關，就是「蘇堤春曉」和「三潭印月」。很少有人知道，它們都是實用與審美相結合的產物。

這一系列民生工程的完成給蘇東坡帶來的成就感，絲毫不下於出版一部詩集。或許，那是另外一種作品，展示在那個時代的冊頁中。蔣勳在《蘇東坡的作品》中感歎：「我們今天可不可以用這樣的方式來期待我們的政務官，就是除了愛民如子以外他還懂得美。」

蘇東坡熱愛自己締造的秩序和一切受他蔭庇的民眾，當然他也就會更愛自己作為締造者和保護者的生命。他有些沾沾自喜地寫道：

10　[南宋]孟元老撰，鄧之誠注：《東京夢華錄注》，第51頁。

我鑿西湖還舊觀，一眼已盡西南碧。

又將回奪浮山險，千艘夜下無南北。[11]

余秋雨在散文裏說：「就白居易、蘇東坡的整體情懷而言，這兩道物化了的長堤還是太狹小的存在。他們有他們比較完整的天下意識、宇宙感悟，他們有比較硬朗的主體精神、理性思考，在文化品位上，他們是那個時代的峰巔和精英。他們本該在更大的意義上統領一代民族精神，但卻僅僅因辭章而入選為一架僵硬機體中的零件，被隨處裝上拆下，東奔西顛，極偶然地調配到了這個湖邊，搞了一下別人也能搞的水利。我們看到的，是中國歷代文化良心所能做的社會實績的極致。儘管美麗，也就是這麼兩條長堤而已。」[12]

可見，他完全不懂蘇東坡。

八

不為良相，便為良醫。

這名言，據說也是宋代的發明。

收入清宮《武英殿聚珍版叢書》的《能改齋漫

11　[北宋]蘇軾：〈與葉淳老、侯敦夫、張秉道同相視新河，秉道有詩，次韻二首·其一〉，見《蘇軾全集校注》，第六冊，第3670頁。

12　余秋雨：〈西湖夢〉，見《文化苦旅》，上海：知識出版社，1992年，第130頁。

錄》，作者是南宋的吳曾。在這部書卷十三的《文正公願為良醫》裏，我們可以找到這句話。說這話的人，是時任浙江寧波刺史的范仲淹。從此，在這句名言的號召下，有相當一部分官場失意的儒士轉而學醫，懸壺濟世。良相利天下，良醫利大眾，儒家的生命力，在於它讓人們在進退轉圜之間，都能找到生命的意義。

其實，范仲淹也並不是原創，早在春秋時代，也有人說過大致相同的話。《國語·晉語》中記載了這樣一個故事：春秋時秦國醫生醫和受邀為晉平公治病，診視後對晉國大夫說：「平公的病，是惑於女色所致，如此下去，晉國必亡。」趙文子問：「醫生也管國家的事嗎？」醫和答道：「上醫醫國，其次醫人。固醫官也。」上醫是高明的醫生，首先能治理國家，然後才是診療人的疾病，這才是醫生的本色。言下之意，醫國與醫人原本是一碼事。

朝廷上的相位，對蘇東坡而言永遠遙不可及，相比之下，做一名良醫希望還大些。位於錢塘江口的杭州，至蘇東坡的時代，已有五十萬人口。海陸行旅，輻輳雲集，極易傳播疾病。果然，蘇東坡剛剛治理了水患，瘟疫又來襲杭州，成百上千的民眾在疾病中戰慄和死亡。此時，蘇東坡意識到，一劑良方，比一千首詩詞都更有用。

蘇東坡的手裏，真握着一劑良方。但是他曾向那藥方的主人發誓，絕不將此方傳給他人。

還是在元祐五年（公元1090年），蘇東坡在黃州時，從蜀中故人巢谷那裏得到了這劑由高良姜、厚朴、半夏、甘草、草豆蔻、木豬苓、柴胡、霍香、石菖蒲等二十多種藥材構成的秘方。它的名字叫「聖散子」。這些藥材，雖然廉價，卻有驚人的功效，「至於救急，其驗特異」，重疾者「連飲數劑，即汗出氣通，飲食稍進，神守完復」，即使健康人「平居無疾，能空腹一服，則飲食倍常，百疾不生」[13]。這一秘方，讓巢谷視若珍寶，連親生兒子都不肯傳授。蘇東坡雖不是什麼良醫，但他平日閱讀醫書，收集天下奇方，一次與巢谷閒談時聽說這一秘方，就死皮賴臉地要得到它，巢谷實在被糾纏不過，才把蘇東坡帶到江邊，逼他對江水發了毒誓，絕不傳給他人，才戀戀不捨地把此方交給了他。

此時，面對洶湧的死亡，蘇東坡已做不到信守諾言了。他幾乎是毫不猶豫地獻出了這個秘方。這個秘方，每帖藥只需要一文錢，便於普及。他還自費採購了許多藥材，在街頭支起大鍋，煎熬湯劑，「不問老少良賤，各服一大盞」[14]。

我們已經無法統計，在那一年，有多少杭州人，因這一劑藥方而得以重生。

13　[北宋]蘇軾：〈聖散子敘〉，見《蘇軾全集校注》，第十一冊，第1036頁。

14　同上。

蘇東坡，就是為他們再造生命的那個人。

法國漢學家謝和耐在他的歷史著作中，提到南宋時代杭州的官立藥局，由於官府的補貼，使那些藥局的藥價只有市價的三分之一。他還提到過朝廷經營的安濟坊，「貧困、老邁和殘疾者均可在那裏免費得到醫療」[15]。但他沒有提及，安濟坊的創始人，正是蘇東坡。

在杭州惠民路，熙來攘往的人群中，很少有人知道——或許他們根本就不關心，他們正與中國歷史上第一所面向公眾的官辦醫院擦肩而過，它就是蘇東坡當年創建的「安樂坊」。蘇東坡特撥款兩千貫，自己又捐出了五十兩黃金，建立了這家醫坊，請懂得醫道的僧人擔任醫生，用他們的醫術來普度眾生。他還建立了獎懲制度，對於三年之內治癒千人以上的僧醫，官府將奏請朝廷賜給紫衣，以資獎勵。這是一份厚獎，因為紫衣是僧官才有資格穿的衣服。安樂坊不僅平時開業看病，收留貧困病人，而且還向公眾免費發放聖散子。後來這所醫坊搬遷到西湖邊上，改名為「安濟坊」，直到蘇東坡去世時，仍在正常運營。

英國倫敦會傳教士麥高溫在他的著作裏對中國城市做出了這樣的評價：「不管中國人有着什麼樣的才能，它們肯定不會存在於城市建築這一領域。」[16] 但他是在

15 [法]謝和耐著，劉東譯：《蒙元入侵前夜的中國日常生活》，北京：北京大學出版社，2008年，第162頁。

16 [英]麥高溫著，朱濤、倪靜譯：《中國人生活的明與暗》，北京：時事出版社，1998年，第234頁。

1860年來到中國的，在中國度過了五十年歲月，親歷了大清帝國的末日殘陽。那時，這個古老帝國已如風雨中的孤舟，朝不保夕。

多年以後，美國漢學家牟復禮表達了同樣的困惑：「中國人從沒有感到要創建一座能表達和體現他們的城市理想的大城市的衝動。」[17]

但是，假如他們能回到唐宋，抵達李白的長安、張擇端的汴京、蘇東坡的杭州，他們的表情就會被城市之光照亮。唐宋元明，每朝每代，都有士人階層參與到城市的塑造，把無形的道，納入城市這有形的器，將大俗大雅巧妙地融合在一起，將書卷氣之春雨落入市井味之桃林。因此，在這個星球上，似乎還找不出比中國城市更美侖美奐的地方，杭州的所有細節，都在《夢粱錄》裏纖毫畢現。又過了五百年，當出身簪纓之家的名士張岱在國破家亡之際，帶着幾本殘書、一張斷琴流離山野，一閉眼，對杭州和西湖的強烈印象仍然在他的腦海中盪漾。在《西湖夢尋》的自序中，他寫道：「餘生不辰，闊別西湖二十八載，然西湖無日不入吾夢中，而夢中之西湖，未嘗一日別餘也。」[18]

我們無法責備麥高溫和牟復禮，要怪，只能怪他們生不逢時。

17　轉引自張泉：《城殤：晚清民國十六城記》，第1頁。

18　[明]張岱：《西湖夢尋》，見《陶庵夢憶　西湖夢尋》，上海：上海古籍出版社，2001年，第147頁。

西湖之畔的樓外樓餐廳，有一道名菜，叫東坡肉。二十五年前，我第一次到西湖，坐在樓外樓裏，面對湖光山色，第一次嘗試了正宗東坡肉，至今想到它的薄皮嫩肉、味醇汁濃，依舊唾液分泌，口齒生香。

東坡肉不是東坡的肉，而是東坡發明的肉。還是在黃州時，幾乎斷了俸祿的蘇東坡，生計維艱。特別是全家老小來黃州會合後，蘇東坡只能實行計劃經濟，每天限制消費一百五十錢。宋人的食譜裏，肉食中最被看重的是羊肉，其次是牛肉。但它們的價格，對蘇東坡來說堪稱天價，囊中羞澀的蘇東坡難以問津。幸好，蘇東坡發現豬肉十分便宜，「富者不肯吃，貧者不解煮」，蘇東坡就開始買豬肉，苦心鑽研烹飪方法。

「君子遠庖廚」，這話是孟聖人說的。但在宋代，文人下廚並不是丟人的事，因為除了江山社稷，日常生活也成為宋代士人關注的對象，烹飪與煮茶一樣，成為生活品質的標誌，而內心世界的和諧，正是通過這些日常生活的細節才得以完美的表達。這種取向，造就了蘇東坡這樣一位超凡的美食家，不僅對文字格外敏感，他的味覺也格外敏銳。

東坡肉的烹製方法是：將豬肉切成約二寸許的正方形，一半為肥肉，一半為瘦肉，用很少的水煮開以後，再倒入醬油、料酒等佐料，文火燉上幾個時辰，做出來

的肉，入口香糯，肥而不膩，帶有酒香，酥爛而形不碎，美味無比。

蘇東坡把自己苦心研製的燉豬肉方法無償貢獻給當地百姓，讓百姓不僅吃飽飯，而且吃得美味。文人烹飪，多是為了犒賞自己的味蕾，像蘇東坡這樣為人民服務的，絕然罕見。假如放在今天，蘇東坡的發明無疑會獲得巨大的商業價值，蘇東坡沒準兒會憑此躋身福布斯富人榜，但蘇東坡當慣了活雷鋒，不習慣從中取利。這是一種天大的功德，別人或許看不起，蘇東坡卻樂此不疲，或許，在他心裏，這也是一種兼濟天下吧，比起名臣猛將的千秋功業，毫不遜色。

普及於黃州的東坡肉，之所以成為浙菜名品，必然也與蘇東坡有關。

假如歷史可以重播，我們一定會看到一個特異的景象——越來越多的杭州人，扛着豬肉走向知州府，然後把它們堆在府衙的門口。他們知道蘇東坡愛吃紅燒肉，災禍之後，他們用這些豬肉，答謝蘇東坡的恩德。

蘇東坡沒有獨吞，他吩咐家人，按照自己的方法把豬肉燉好，扛到西湖邊，分送給疏浚西湖的民工們吃。於是民工們給這道菜起了個名字——「東坡肉」。後來，許多高大上的餐館也紛紛烹製「東坡肉」，使它成為杭州第一名菜。史料上稱，「『東坡肉』創製於徐州，完善於黃州，名揚於杭州」。

這次來杭州之前，妻子王閏之想要給丈夫算命，恰好當時杭州來了個相面的道士程傑，他對蘇東坡說，仕途上要急流勇退。蘇東坡笑道：「先生也要知道，我這一生命運，頗像白居易。他進士出身，我也進士出身。他做過翰林學士知制誥，我也做過翰林學士知制誥。他做過杭州刺史，我也做過杭州知州。晚年，他退居洛陽養老，悠遊閒適，遊遍洛陽的名勝古跡。我也要學此啊。」

但蘇東坡的命運，早已不掌握在自己的手中。他早已處在政治漩渦中，無法全身而退了。

十

按理說，不會再出問題了。

這一次，蘇東坡未曾參與朝廷的權力之爭，也沒有攻擊國家領導人。他不是沒有了勇氣，而是沒有了興趣。他一心埋頭苦幹，做一個全心全意為人民服務的好幹部。

然而，他還是無法擺脫朝廷小人們的圍追堵截。

蘇東坡雖然在元祐六年（公元1091年）受朝廷重用，任翰林學士，被調離杭州，第二年（公元1092年）六月，弟弟蘇轍也升任門下侍郎，兄弟二人終可重溫「風雨對床」的好夢，然而，在這個充滿明槍暗箭的朝

廷上，他們很快又成眾矢之的，那種讓他們既討厭又蔑視的氣氛，捲土重來。

正如文彥博所擔心的，蘇東坡的詩又被拿出來說事，他在揚州一個寺院的牆壁上題寫的一首小詩，被當作對宋神宗駕崩不敬的證據。朝廷上的小人們，百無一用，但在搜集證據方面，他們苦心孤詣，一絲不苟。蘇東坡在西湖上築起的「蘇堤」，也被責罵為「於公於私，兩無利益」。

蘇東坡此次赴京，故意繞了道，去察訪蘇州及鄰近地區水災情況。當他看到百姓開始以稗糠果腹，內心無比焦慮，預言在春夏之間，流殍疾疫必起。過潁州時，他親眼目睹成群的難民湧向淮河邊，於是向朝廷呈報，百姓已經開始撕榆樹皮吃。除夕之夜，他邀請皇族趙令時登上城牆，看着難民在深雪裏跋涉。他在給朝廷的奏摺中預言，假如朝廷無動於衷，必將導致非常可怕的後果，成群的難民將逃離江南，少壯者將淪為賊寇。但朝廷上的官員們真的鐵石心腸，還說他誇大災情，危言聳聽，「論浙西災傷不實」，企圖以此彈劾蘇東坡。

被召回京的蘇東坡，很快官升禮部尚書，這是他一生中的最高官職。他的夫人王閏之，也陪同太皇太后祭拜皇陵，對於蘇東坡夫婦，這都是一種至高的榮耀。那時的蘇家，在汴京城再度團聚，除了蘇轍任門下侍郎，蘇東坡的兒子也都長大成人，其中蘇邁34歲，蘇迨23

歲，蘇過21歲。蘇迨還娶了歐陽修的孫女為妻，此時的蘇東坡，可謂人生圓滿。

但蘇東坡一天也不想在京城待下去。

前面說過，元祐八年（公元1093年）始，夫人王閏之和一直保護他的高太后相繼去世，蘇東坡生命中又迎來了可怕的逆轉。

年少的宋哲宗貪戀女色，14歲就想着以宮中尋找乳婢的名義給自己找女人。在一群誤國小人的忽悠下，宋哲宗開始瘋狂打擊元祐大臣，尤其蘇東坡的故交、此時登上相位的章惇，決意首先拿蘇東坡開刀。

四面楚歌的蘇東坡又開始了一路被貶的歷程，由汴京，到定州[19]，到英州[20]，到惠州[21]，最後終結在海南島「百物皆無」的儋州[22]，越貶越遠，再貶，就貶出地球了。

19　今河北定州。
20　今廣東英德。
21　今廣東惠州。
22　今海南儋州。

第十章

南渡北歸

蘇東坡是一個容易感傷的人，
也是一個善於發現快樂的人。

一

元祐八年（公元1093年），蘇東坡在58歲上被罷禮部尚書，出知定州，臨行前他遣散家臣，把家中一位名叫高俅的小史（書童）送給曾布，曾布未收，蘇東坡又送給王詵。七年之後，公元1100年，王詵派高俅給自己的好友、時為端王的趙佶送篦刀，正巧趕上趙佶正在花園裏蹴鞠，不想那高俅原來球技很高，趙佶與他對踢，他毫不含糊，趙佶一喜之下，不僅收下了篦刀，連送篦刀的人也一起收下了，宋人王明清《揮塵後錄》記載過此事。

幾個月後，宋哲宗死，趙佶繼位，史稱宋徽宗，高俅由殿前都指揮使一路官拜太尉，從此貪功好名，恃寵營私，成了白話小說《水滸傳》裏的那個大反派。靠踢

球當上國家領導人的，古今無二。很少有人知道，最初扶高俅上戰馬的人，正是蘇東坡和他的摯友王詵。所謂播下龍種，收穫跳蚤，歷史上恐難找出比這更經典的例證了吧，不過這些都是後話了。還有一個嚴重後果，就是自從高俅退役，中國足球九百多年沒緩過來。

第二年，紹聖元年（公元1094年），高太后去世的那一年，14歲的宋哲宗真正執掌朝政，這位青春叛逆的少年天子突然感到與朝廷上失意多年的新政派（王安石那一派）那麼地情投意合——前者被太皇太后壓制、被元祐大臣們漠視了很多年，彷彿他是空氣，在朝廷上根本不存在；後者則多年來一直被排斥在外，正等着機會報仇雪恨。北宋政治又面臨着一場180度的翻轉，蘇東坡的親友，如弟弟蘇轍，學生黃庭堅、秦觀、張耒、晁補之，也都受到牽連。李一冰說：「仇恨與政治權力一旦相結合，則其必將發展為種種非理性的恐怖行為，幾乎可以認定為未來的必然。」[1]

儘管蘇東坡此時已被貶至定州，天高皇帝遠，但他在元祐年間得到重用，本身就是「罪過」，他必須為自己的「罪過」付出代價。

對蘇東坡的各種投訴，又會聚在皇帝身邊。罪名，依舊是「譏斥先朝」，「以快怨憤之私」，沒有一點創意。

「欲加之罪，何患無辭」，這句話的意思是說：政治不講理。

1　李一冰：《蘇東坡傳》，下冊，第174頁。

那就隨他們加吧。

總之，哲宗王朝開張，第一個就要拿蘇東坡開刀祭旗。

既然命運無可逃遁，那段時間，蘇東坡索性與定州的同好不停地飲酒、作詩、聽歌、言笑。他對李之儀說：「自今以後，要如現在這樣大家同在一起的日子，恐怕很難期望了，不如與你們盡情遊戲於文詞翰墨之間，以寓其樂的好。」

浩大的宿命緩緩降臨，他竟沒有一絲怨憤與哀傷。

二

閏四月初三，蘇東坡終於接到朝廷的詔告，撤銷他的端明殿學士和翰林侍讀學士兩大職務，出知英州。

從河北的定州前往廣東的英州，如此漫長的道路，沒有飛機，沒有高鐵，必須徒步行走，中間要跨過無數的山脈與大河，對於一位六旬老人，能活着走過來就不容易，連蘇東坡都認為自己必將死於道途。但這一路，蘇東坡不僅走過來了，而且還玩得挺高興，全當公款旅遊了。

除了都會大城，那時的水陸交通，並不像今天這樣繁忙。若非書生趕考，公務羈旅，或逢饑饉戰爭，古代的中國人更喜歡做「宅男宅女」，而不喜歡四處遊蕩。中國人家園的觀念根深蒂固，他們像植物一樣固定在大

地上，而國土面積之巨大、古時交通之不便，更在客觀上壓縮了人們的生活區域，像許多平原地區，並沒有高山大川相隔，但那裏依舊是閉塞的，究其原因，不是地理上的，而是文化上的。除了像謝靈運這樣既有閒錢又有閒情的人，才把「腰纏十萬貫，騎鶴下揚州」視為一場美夢，一般的中國人，都會對長途行旅的困頓艱辛心存畏懼。

宋代不殺文官，卻形成了一種奇特的貶官文化。官場放逐，反而使許多文人官僚寄情山水，在文化上完全了自我。柳宗元寫《永州八記》，范仲淹寫〈岳陽樓記〉，歐陽修寫〈醉翁亭記〉，蘇東坡寫「前後赤壁賦」，都是在他們受貶之後。但很少有人比蘇東坡走得更遠。他的道路始於西部的眉州，向東到汴京，向北到定州，此次又要向南，折往英州，不久，他還要渡海，抵達更加荒遠的瓊州。大宋帝國的地圖上，留下他無數的折返線。這些路線，就像他在政治上的顛簸曲線一樣，撕扯着他，也成全着他，讓他的生命獲得了別人所沒有的空間感。這要拜朝廷上那班小人所賜，讓蘇東坡一次次地開始了「說走就走」的旅行。

那時的蘇東坡不會想到，僅僅過了幾十年，他經過的國土將會大面積地喪失，不要說北方的定州，縱然是都城汴京，都被金國的鐵騎瘋狂地踏過，然後一把火，把它從地圖上抹掉了。

他帶着家人從帝國北方的定州出發，鑽入茫茫的太行山時，正逢梅雨時節，淒風苦雨打得他們睜不開眼。風雨晦暗，道路流離，他心裏的家國憂患絲毫不比杜甫少，但他臉上，見不到杜甫的愁苦表情。到趙州[2]時，雨突然住了，無數條光線從雲層背後散射下來，蘇東坡描述其「西望太行，草木可數，岡巒北走，山谷秀傑」。山川悠遠，猶如攤開的古畫，或者一曲輕歌，無限地延長。他的心一下子變得無比地透徹與明淨，於是寫下一首〈臨城道中作〉：

逐客何人着眼看，太行千里送征鞍。
未應愚谷能留柳，可獨衡山解識韓。[3]

前兩句主要是自嘲，身為逐客，在路上連個正眼看的人都沒有，唯有綿綿無盡的太行山，目送他遠行。後兩句主要是自慰——他自比為唐朝柳宗元，因為永貞革新失敗，貶居永州[4]，才有了山水忘情之樂；還有韓愈，因為被貶到連州陽山，後來遇到朝廷赦免，改任江陵[5]法曹參軍，才能在赴任的途中，一睹衡山的壯麗雄姿。

2　今石家莊趙縣。
3　[北宋]蘇軾：〈臨城道中作〉，見《蘇軾全集校注》，第六冊，第4321頁。
4　今湖南永州。
5　今湖北荊州。

至滑州[6]後，蘇東坡得朝廷恩准，改走水路。到達當塗縣慈湖夾時，已是溽熱的六月，平地而起的大風阻斷了蘇東坡的去路。前路迢迢，生死未卜，蘇東坡悶坐舟中，望着水浪翻捲，一臉的茫然。突然間，他聽到叫賣炊餅的聲音，起初還以為是錯覺，仔細看時，卻見一條小舟在水浪裏顛簸而來。小舟為他送來的不只是充飢的炊餅，還有山前墟落人家的消息。空茫的旅途，百里不見一線炊煙，這小小的消息，竟讓他感到來自人間的暖意。

　　這一時刻，他內心的細微感動，我們同樣可以從他的詩裏找到：

　　此生歸路越茫然，無數青山水拍天。
　　猶有小船來賣餅，喜聞墟落在山前。[7]

　　蘇東坡是一個容易感傷的人，也是一個善於發現快樂的人。當個人命運的悲劇浩大沉重地降臨，他就用無數散碎而具體的快樂來把它化於無形。這是蘇東坡一生最大的功力所在。他是天生的樂天派，相比之下，他推崇的唐代詩人白樂天（白居易）只能是浪得虛名，白白樂天了。

6　今河南滑州。
7　[北宋]蘇軾：〈慈湖夾阻風五首〉，見《蘇軾全集校注》，第六冊，第4349頁。

更不用說，他一路上見到了思念已久的親人舊友，成為對他旅途勞頓的最大犒賞——在汝州，他見到了被貶到那裏的弟弟蘇轍；過雍邱，他見到了米芾和馬夢得；至汴上，他與晁說之共飲；到揚州，他見到了「蘇門四學士」之一的張耒。張耒受官法限制，不能迎謁老師，於是派兩名兵士隨從老師南行，一路安頓照料。

那天晚上，在慈湖夾，蘇東坡躺在船上，一直待到月亮西落，突然間聽見艄公喊道：「風轉向了！」他們的船，才又悄悄起航，向帝國的深處行進。

<center>三</center>

蘇東坡是在那一年的九月翻過大庾嶺的。

從中原到南方，有一道道山脈遮天蔽日，截斷去路，好在還有河流，自高山峽谷之間的縫隙穿入，成為連接南北的交通線。那個年代，縱穿帝國南北的道路主要有兩條：一條是從大運河入長江，再入贛江，翻南嶺，過梅關，入珠江流域；還有一條道路是由長江入湘江，經靈渠，再進入珠江流域。無論哪一條，都兇險異常。相比之下，由中原到嶺南，走贛江距離更短，因而，有不同時代的名人從贛江經過，在這裏「狹路相逢」，在宋代就有：歐陽修、蘇東坡、辛棄疾、文天祥……我不曾想到過，這條荒蠻中的「道路」，竟然

成了許多人的共同記憶，也成了中國歷史上一個重要的文化現場。它像一根繩子，把許多人的命運捆綁在了一起，不是捆綁在一個相同的時間中，而是捆綁在一個相同的空間中。蘇東坡從這裏經過的時候，想躲過前人是不可能的，就像後來者在這裏躲不過蘇東坡一樣。

幾年前，我曾沿着贛江流域進行考察，與許多歷史名人擦肩而過。他們的腳印、意志和所有故事的細節，至今仍蝕刻在那裏。連來自義大利馬切拉塔的天主教傳教士利瑪竇，也從這條路上走過。捨此，他無路可走。只不過他是與蘇東坡逆向而行，蘇東坡是自北向南，自中原而沿海，利瑪竇則是自南而北，自沿海而中原。假如當年寫《紙天堂》這本書，還有做《岩中花樹》這部紀錄片時，我能沿這條路走一遍，對於這個外國人進入中國內地的艱難會有更深的體味。

贛江上有十八灘，是公認的事故多發地段。這裏落差大，礁石多。江水在暗礁中奔湧，勢同奔馬，讓人望而生畏。我們都會背文天祥的詩句「惶恐灘頭說惶恐」，但很多年中，我都不知道這惶恐灘在贛江上，是贛江十八灘的最後一灘，也是最兇險的一灘。江水急速流轉，只有當地的灘師能夠洞悉江流的每一處變化，知道江水的紋路所暗示的風險，所以船行至這裏，須交給此地的灘師掌舵，行人貨物全部上岸，從旱路過

了十八灘，再與灘師會師，重新回到船上。到二十世紀五十年代，贛江上還有灘師，只是換了一個具有時代感的名字：引水員。

再往前，一道山影橫在眼前，是南嶺。

嶺南，因地處「五嶺」（也叫「南嶺」，即大庾嶺、騎田嶺、都龐嶺、萌渚嶺、越城嶺）之南而得名。即使到了宋代，也是遙遠荒僻之地，用今天的話說，叫欠發達地區，只有廣州等少數港口城市相對繁榮。五嶺磅礡，隔斷了中原的滾滾紅塵，周圍只有望不到頭的大山。而那些山，就是用來跋涉的。唐代的詩人宰相張九齡曾經主持開鑿過大庾嶺驛道，劈山炸石，以打通中原與嶺南，算是開了一條「國道」了吧，但即使「國道」，也是異常艱險。

翻過去，就是嶺南了。

蘇東坡是中國歷史上被貶謫到大庾嶺以南的第一人。

那才是「西出陽關無故人」。

那關，是南嶺第一關──梅關。它像一道閘門，分開贛粵兩省。梅關隘口的古驛道，同樣是張九齡主持開建的，而石壁上兩個巨大的「梅關」題字，卻是宋代嘉祐八年（公元1063年）刻上去的。蘇東坡來時，那兩個字已赫然在目。

他寫下〈過大庾嶺〉：

一念失垢污，身心洞清淨。

浩然天地間，唯我獨也正。

今日嶺上行，身世永相忘。

仙人捫我頂，結髮受長生。[8]

他的詩裏，早已不再有絕望和抱怨，只有寬容和接受。他既樂天，又憫人。樂天，是樂自己；憫人，是憫百姓。李一冰說：「死生禍福，非人所為，人亦執著不得。蘇東坡今日行於大庾嶺上，孑然一身，寵辱兩忘，決心要把自己過往的身世，一齊拋棄在嶺北，要把五十九年身心所受的污染，於此一念之間，洗濯乾淨，然後以此清淨之身，投到那個叫作惠州的陌生地方，去安身立命。」[9]

他的生命裏，不再有崎嶇和坎坷，只有雲起雲落，月白風清。

四

這個梅關，還真是梅之關。梅關南北遍植梅樹，每至寒冬，梅花盛開，香盈雪徑。一過梅關，大面積的梅花就闖進了蘇東坡的視線，盛開如雲。

8　[北宋]蘇軾：〈過大庾嶺〉，見《蘇軾全集校注》，第七冊，第4391頁。
9　李一冰：《蘇東坡傳》，下冊，第188頁。

那時才是十一月，蘇東坡剛到廣東惠州，松風亭下的梅花就開了。蘇東坡的心底，情不自禁地湧起一陣感慨。他想起了黃州，在春風嶺上見到細雨梅花，後來他在詩中記錄了當年的憔悴：「去年今日關山路，細雨梅花正斷魂。」或許，他也想起了《寒食帖》，想起自己在宿醉之後醒來，看見庭院裏的海棠花飄落滿階，零落成泥，內心曾被一種巨大的孤獨感所包圍。如今，那黃州已被他拋到萬里雲山之外，對梅花的冷豔幽獨，他已心領神會，他筆下的梅花，也呈現出另外一副模樣。

　　他抬筆，寫了一首詩：

春風嶺上淮南村，昔年梅花曾斷魂。
豈知流落復相見，蠻風蜑雨愁黃昏。
長條半落荔枝浦，臥樹獨秀桄榔園。
豈唯幽光留夜色，直恐冷豔排冬溫。

松風亭下荊棘裏，兩株玉蕊明朝暾。
海南仙雲嬌墮砌，月下縞衣來扣門。
酒醒夢覺起繞樹，妙意有在終無言。
先生獨飲勿歎息，幸有落月窺清樽。[10]

10　[北宋]蘇軾：〈十一月二十六日，松風亭下，梅花盛開〉，見《蘇軾全集校注》，第七冊，第4454頁。

梅蘭竹菊四君子，蘇東坡專門畫竹，不見他畫梅，但他的詩裏有梅。蘇東坡這首〈十一月二十六日，松風亭下，梅花盛開〉，是讀詩者繞不過去的。因為這詩，把梅花的秀色孤姿描摹到了極致。南宋朱熹，最恨蘇東坡，唯有這首詩，他曾不止一次地唱和。清代紀曉嵐為此感歎：「天人姿澤，非此筆不稱此花。」[11]

蘇東坡不畫梅，揚無咎替他畫了。揚無咎筆下的墨梅，不是「近墨者黑」，而是在黑白中營造出絢麗耀眼的光芒與色彩。陽性的枝幹，挺拔粗礪，陰性的梅花，圓潤娟秀，那淵靜的黑，與純淨的白，彼此映襯和成就，各有風神與風骨。北京故宮博物院收着他的《四梅圖》卷（圖10.1）和《雪梅圖》卷，我幾乎是過目不忘的。

梅花沒有變，是人變了。他的身體變老了，他內心卻變得雄健了，就像眼前的梅花，不懼夜寒相侵。他早已看透人世滄桑，五毒不侵，死豬不怕開水燙。

就像今天人們常說的，半杯子水，他不看那失去的半杯，只看還剩下的半杯。

最經典的例子，當然是他吃羊脊骨的故事。

那時，惠州城小，物資匱乏。由於經常買不到羊肉，蘇東坡就從屠戶那裏買沒人要的羊脊骨。蘇東坡發現這些羊脊骨之間有沒法剔盡的羊肉，於是把它們煮

11　[清]紀昀：《紀評蘇詩》，轉引自《蘇軾全集校注》，第七冊，第4457頁。

熟，用熱酒淋一下，再撒上鹽花，放到火上燒烤，用竹
籤慢慢地挑着吃，就像吃螃蟹一樣。這就是今天流行的
羊羯子的吃法。它的祖師爺，依然可以追溯到蘇東坡。
後來蘇東坡給蘇轍寫信，隆重推出他的羊脊骨私家製
法，對自己的創造力沾沾自喜。還說，這樣做，會讓那
些等着啃骨頭的狗很不高興。

　　蘇東坡依舊自己釀酒，就像在黃州那樣，給自釀的
酒起了桂酒、真一、羅浮春這些名目。釀酒的材料是大
米，蘇東坡客多，飲酒量也大，有時酒沒了，去取米釀
酒，才發現米也沒了，不禁站在那裏發呆，心裏步陶淵
明〈歲暮和張常侍〉詩韻，暗自做了一首詩：

米盡初不知，但怪飢鼠遷。

二子真我客，不醉亦陶然。[12]

　　對於蘇東坡這樣的吃貨，遙遠、荒僻的惠州並不吝
嗇，它以檳榔、楊梅、荔枝這些風物土產犒勞蘇東坡貪
婪的味蕾，讓蘇東坡這個地道的蜀人樂不思蜀。語云：
「飢者易為食。」對於一個吃不飽飯的人來說，任何食
物都堪稱美味。蘇東坡與友人夜裏聊天，肚子餓了，煮
兩枚芋頭，都是美味。相比之下，朝廷中的高官們，錦
衣玉食，還歎無處下箸，倒顯得悲哀可憐。

12　[北宋]蘇軾：〈和陶歲暮作和張常侍〉，見《蘇軾全集校注》，第七
　　冊，第4789頁。

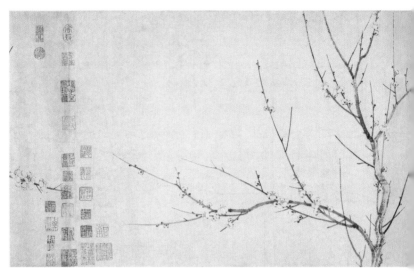

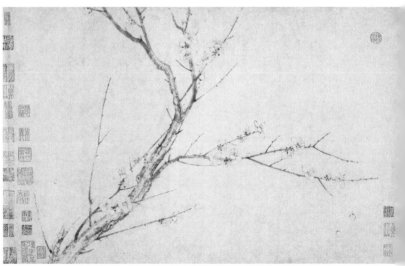

10.1　[南宋]揚無咎《四梅圖》北京故宮博物院藏

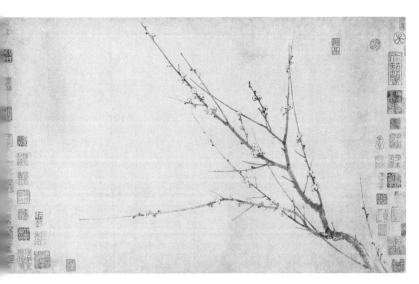

荔枝這種水果，為南國特產，在山重水隔的中原，十分少見，對蘇東坡來說，也很新奇。在蘇東坡心中，荔枝之味，「果中無比」，它的豐肥細膩，只有長江上的鰣柱、河魨這兩種水產可以媲美。蘇東坡為荔枝寫過不少詩，最有名的，就是這一首：

羅浮山下四時春，盧橘楊梅次第新。
日啖荔枝三百顆，不辭長作嶺南人。[13]

蘇東坡在家書中跟兒子開玩笑說，千萬別讓自己的政敵知道嶺南有荔枝，否則他們都會跑到嶺南來跟他搶荔枝的。

五

然而，帝國的官場，比贛江十八灘更兇險。

就在過贛江十八灘時，蘇東坡收到了朝廷把他貶往惠州的新旨意。

蘇東坡翻山越嶺奔赴嶺南的時候，他的老朋友章惇被任命為尚書左僕射兼門下侍郎，成為帝國的新宰相。

蘇東坡曾戲稱，章惇將來會殺人不眨眼，不過那時

13　[北宋]蘇軾：〈食荔枝二首〉，見《蘇軾全集校注》，第七冊，第4744頁。

二人還是朋友。後來的歷史，卻完全驗證了蘇東坡的預言。蘇東坡到惠州後，章惇一心想搞死他，以免他有朝一日捲土重來。由於宋太祖不得殺文臣的最高指示（北京故宮博物院藏有明代劉俊繪《雪夜訪普圖》軸，描繪趙匡胤在風雪之夜探訪大臣趙普的場面，可見趙匡胤對文臣的重視，見圖（10.2），他只能採取借刀殺人的老套路，於是派蘇東坡的死敵程訓才擔任廣南提刑，讓蘇東坡沒有好日子過。蘇東坡過得好了，他們便過不好。

那時，蘇東坡的兒子蘇迨等人已經去了宜興，他的身邊，只有兒子蘇過，侍妾朝雲、碧桃。

蘇東坡的家妓本來不多，在汴京時也只有數人而已，與士大夫邸宅裏檀歌不息、美女如雲的陣勢比起來，已稱得上寒酸了。此番外放，前往瘴癘之地，蘇東坡更是把能遣散者都遣散了，唯有朝雲，死也不肯在這憂患之際離開蘇東坡，尤其在王閏之過世之後，這六十多歲老人的飲食起居，沒有人照顧不行，所以她堅決隨同蘇東坡，萬里投荒。

朝雲之於蘇東坡，並沒有妻子的名分，卻不失妻子的忠誠與體貼，朝雲的存在，讓晚年的蘇東坡，多了一份安慰。

到達惠州的第二個秋天，蘇東坡與朝雲在家中閒坐，看窗外落葉蕭蕭，景色淒迷，蘇東坡心生煩悶，便讓朝雲備酒，一邊飲，一邊吟出一首〈蝶戀花〉。

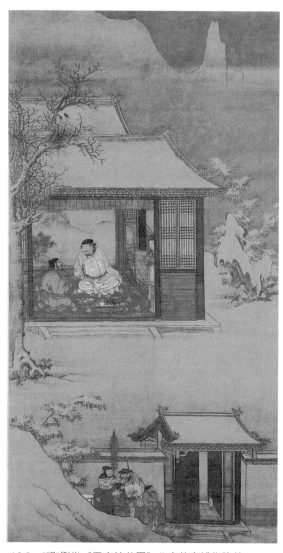

10.2　[明]劉俊《雪夜訪普圖》北京故宮博物院藏

這詞是這樣的：

花褪殘紅青杏小。
燕子飛時，
綠水人家繞。
枝上柳綿吹又少，
天涯何處無芳草。

牆裏鞦韆牆外道。
牆外行人，
牆裏佳人笑。
笑漸不聞聲漸悄，
多情卻被無情惱。[14]

「蝶戀花」，是五代到北宋時代的詞人經常使用的
一個詞牌，是那個年代裏最美的流行歌曲曲調。「蝶戀
花」，本來就代表着一種依戀，甚至帶有幾分慾望的成
分，晏幾道、歐陽修、蘇東坡，都曾用這一詞牌表述自
己的感情，「庭院深深深幾許」，就出自歐陽修的〈蝶
戀花〉。

蘇東坡的這首〈蝶戀花〉，本不是為朝雲而作的，
在詞裏，他把自己當成一個在暮春時節站在牆外偷看牆

14　[北宋]蘇軾：〈蝶戀花〉，見《蘇軾全集校注》，第九冊，第691頁。

內少女盪鞦韆的偷窺者，後來那少女發現了有人在偷窺，就從鞦韆上下來，悄悄跑掉了，她的笑聲，也越來越遠。所謂「多情卻被無情惱」，不是抱怨，而是自嘲，像蘇東坡這樣坦然在詞裏寫進自己的尷尬，文學史上少見。

朝雲撫琴，唱出這首〈蝶戀花〉，卻一邊唱，一邊落下眼淚。蘇東坡看見朝雲淚光閃動，十分驚訝，忙問這是為何，朝雲説：「奴所不能歌者，唯『枝上柳綿吹又少，天涯何處無芳草』二句。」這是因為這二句，看上去樸實無華，卻道盡了人世的無常。蘇東坡一生坎坷，在嚴酷的現實之前，他不過是個牆外失意的過客而已。朝雲懂得這詞裏的深意，想到人世無常，一呼一吸之間便有生離死別之虞，她想為蘇東坡分擔他的痛苦，卻又無着力處，每想及此，便淚如泉湧，無法再歌。此後，朝雲日誦「枝上柳綿」二句，每一次都為之流淚。後來重病，仍不釋口。

後來蘇東坡才意識到，這是朝雲死亡的不祥之兆。

朝雲是在紹聖三年（公元1096年）的七月裏死去的，那是她隨蘇東坡到達惠州的第三個年頭，死因是傳染上了當地的瘟疫。果然是嶺南這瘴癘之地害死了她，或者説，是蘇東坡的流放，害死了她。

彌留之際，朝雲還在口誦《金剛經》的「六如偈」：

一切有為法，如夢幻泡影，

如露亦如電，應作如是觀。

念着念着，朝雲的聲息漸漸低微下去，緩緩而絕。

蘇東坡的第一位夫人王弗死時，36歲。

蘇東坡的第二位夫人王閏之死時，45歲。

朝雲死時，只有34歲。

蘇東坡悲苦流離的一生，曾先後得到三位女子的傾心眷顧，她們卻又先後華年而逝，對於蘇東坡，是幸，還是不幸？

有人說，「『枝上』二句，斷送朝雲」[15]。

朝雲死後，蘇東坡終身不再去聽〈蝶戀花〉。[16]

三個月後，十月的秋風裏，惠州西湖邊，梅花又放肆地盛開了。西湖的名字，是蘇東坡起的；西湖上的長堤，同樣是蘇東坡捐建的。西湖的一切，都與從前一樣，只是此時，蘇東坡的身邊，永遠不見朝雲的身影。她就葬在湖邊的山坡上，離蘇東坡並不遙遠。暮樹寒鴉，令蘇東坡肝腸寸斷，望着嶺上梅花，蘇東坡悲從中來，寫下一首〈西江月〉：

15　[明]沈際飛：《草堂詩餘正集》卷二，轉引自鄒同慶、王宗堂：《蘇軾詞編年校注》，北京：中華書局，2002年，第756頁。

16　[清]沈辰垣等編：《歷代詩餘》卷一一五，轉引自鄒同慶、王宗堂：《蘇軾詞編年校注》，第754頁。

玉骨那愁瘴霧，

冰姿自有仙風。

海仙時遣探芳叢，

倒掛綠毛么鳳。

素面翻嫌粉涴，

洗妝不褪唇紅。

高情已逐曉雲空，

不與梨花同夢。[17]

六

朝雲就這樣走了，若她是蝴蝶，該有多好，會在每年花開時節，回來尋他。

北回歸線的陽光照亮蘇東坡蒼老的面孔，盈盈軃軃的少女卻永遠隱匿在黑暗中，永遠不再復現。縱然長夜如髮，寒涼透骨，夢醒時，卻天空深邃，雲翳輕遠。

無論怎樣，生活還要繼續。他曾在給友人的信中稱，不妨把自己當成一個一生沒有考得功名的惠州秀才，一輩子沒有離開過嶺南，亦無不可。他依舊作詩，對生命中的殘忍照單全收，雖年過六旬，亦從來不曾放

17　[北宋]蘇軾：〈西江月〉，見《蘇軾全集校注》，第九冊，第730頁。

棄自己的夢想，更不會聽親友所勸，放棄他最心愛的詩歌。在他看來，丟掉了詩歌，就等於丟掉了自己的靈魂，正是靈魂的力量，才使人具有意志、智性和活力，儘管那些詩歌，曾經給他，並且仍將繼續給他帶來禍患。

朝雲的死，沒有讓政敵們對蘇東坡生出絲毫憐憫之心，蘇東坡內心的從容，卻令他們大為不爽。那緣由，是蘇東坡的一首名叫〈縱筆〉的詩，詩是這樣寫的：

白髮蕭蕭滿霜風，小閣藤床寄病容。
報道先生春睡美，道人輕打五更鐘。[18]

這首詩，蘇東坡說自己雖在病中，白髮蕭然，卻在春日裏，在藤床上安睡。這般的瀟灑從容，讓他昔年的朋友、後來的政敵章惇大為光火，說：「蘇東坡還過得這般快活嗎？」朝廷上的那班政敵，顯然是不願意讓蘇東坡過得快活的，蘇東坡快活了，他們就不快活。他們決定痛打蘇東坡這隻落水狗，既然不能殺了蘇東坡，那就讓他生不如死吧。朝雲死後的第二年（公元1097年），來自朝廷的一紙詔書，又把蘇東坡貶到更加荒遠的瓊州[19]，任昌化軍安置，弟弟蘇轍，也被謫往雷州。

蘇東坡知道，自己終生不能回到中原了。長子蘇邁來送別時，蘇東坡把後事一一交待清楚，如同永別。那

18　[北宋]蘇軾：〈縱筆〉，見《蘇軾全集校注》，第七冊，第4770頁。
19　今海南。

時的他，決定到了海南之後做的第一件事，就是為自己確定墓地和製作棺材。他哪裏知道，在當時的海南，根本沒有棺材這東西，當地人只是在長木上鑿出臼穴，人活着存稻米，人死了放屍體。

那時的蘇東坡，白髮蒼然，孑然一身，只有最小的兒子蘇過，拋妻別子，孤身相隨。年輕的蘇過，過早地看透了人世的滄桑，這也讓他的內心格外早熟。他知道，父親一貶再貶，是因為他功高名重，又從來不蠅營狗苟。他知道，人是卑微的，但是自己的父親不願因這卑微而放棄尊嚴，即使自然或命運向他提出苛刻的條件，他仍不願以妥協而實現交易。這一強硬的姿態是原始的，類似於自然物的仿製。一座山、一塊石、一棵樹，都是如此。甚至一葉草，雖然弱不禁風，也試圖保持自己身上原有的奇跡。這卑微裏，暗藏着一種偉大。所以，有這樣一個父親，他不僅沒有絲毫責難，相反，他感到無限的榮光。蘇過在海南寫下〈志隱〉一文，主張安貧樂道的精神，蘇東坡看了以後，心有所感，説：「吾可以安於島矣。」

在宋代，已經有了「海南」之名。海南島在大海之中，少數民族眾多，語言、風俗皆與大陸迥異，《儋縣誌》記載：「蓋地極炎熱，而海風苦寒。山中多雨多霧，林木陰翳，燥濕之氣不能遠，蒸而為雲，停而為水，莫不有毒。」還説：「風之寒者，侵入肌竅；氣之

濁者，吸入口鼻；水之毒者，灌於胸腹肺腑，其不死者幾稀矣。」描述了一副非常可怕的景觀。中原人去海南，十去九不還。蘇東坡在給皇帝的謝表中，描述了全家人生離死別的場面：

生無還期，死有餘責……而臣孤老無托，瘴癘交攻。子孫慟哭於江邊，已為死別；魑魅逢迎於海外，寧許生還？念報德之何時，悼此心之永已。俯伏流涕，不知所云臣無任。[20]

這摧人斷腸的景象，將被歷史永遠記下。

不出蘇東坡所料，到達海南後，他看到的是一個「食無肉，出無輿，居無屋，病無醫，冬無炭，夏無泉」的「六無」世界。

但對於蘇東坡來說，最痛苦的，還不是舉目無親，「百物皆無」，而是沒有書籍可讀。倉惶渡海，當然不會攜帶書籍，無書可讀的窘境，常令蘇東坡失魂落魄。於是，蘇東坡父子就開始動手抄書。蘇東坡在〈與程秀才三首〉其三中寫道：「兒子到此，抄得《唐書》一部，又借得《前漢》欲抄，若了此二書，便是窮兒暴富也。」

元符二年（公元1099年）五月，友人鄭嘉會從惠州隔海寄來一些書籍，對蘇東坡父子，如天大的喜訊，他

20 [北宋]蘇軾：〈到昌化軍謝表〉，見《蘇軾全集校注》，第十三冊，第2785頁。

們在居住的桄榔庵裏將書籍排放整齊。在〈與鄭嘉會二首〉之一中，蘇東坡說：「此中枯寂，殆非人世，然居之甚安。況諸史滿前，甚可與語者也。著書則未，日與小兒編排整齊之，以須異日歸之左右也。」

那段日子裏，父子二人以詩文唱和，情深感厚，情趣相得。《宋史》記載，蘇轍曾說過這樣的話：「吾兄遠居海上，唯成就此兒能文也。」

蘇過也很喜愛修習道家養生之術。他每天半夜起來打坐，儼然有世外超塵之志。蘇東坡在〈遊羅浮山一首示兒子過〉一詩中，驕傲地稱許道：

小兒少年有奇志，中宵起坐存黃庭。
近者戲作凌雲賦，筆勢彷彿離騷經。[21]

與蘇東坡一樣，蘇過在書法和繪畫方面也造詣極高，在今天的台北故宮博物院，還收存着他的三件存世書法，分別為《贈遠夫詩帖》（圖10.3）、《試後四詩帖》和《疏奉議論帖》（即《貽孫帖》）。他也像父親一樣，癡迷於枯木竹石的繪畫主題。今天，我們仍可查到蘇東坡在兒子所作《枯木竹石圖》上寫下的題詩：

21　[北宋]蘇軾：〈遊羅浮山一首示兒子過〉，見《蘇軾全集校注》，第七冊，第4430頁。

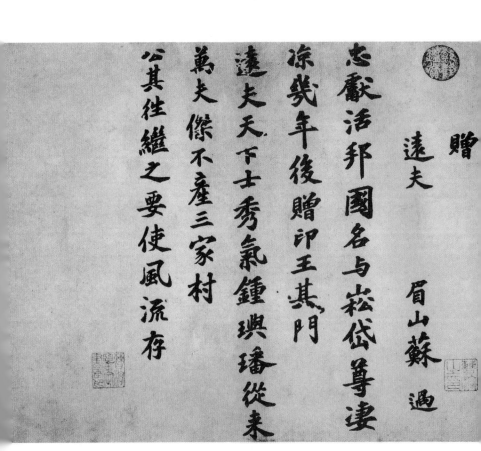

10.3　[北宋]蘇過《贈遠夫詩帖》台北故宮博物院藏

老可能為竹寫真，小坡今與石傳神。

山僧自覺菩提長，心境都將付臥輪。[22]

　　而蘇東坡自己，則開始整理在黃州時寫作的《易傳》未定稿，又開始動筆寫《書傳》。

　　七百多年後，紀曉嵐讀到這些書稿，把它們收入《四庫全書》。

<div align="center">七</div>

　　在黃州時，蘇東坡以為自己墮入了人生的最低點，那時的他並不知道，他的命運，沒有最低，只有更低。但是對人生的熱情與勇氣，仍然是他應對噩運的殺手鐧。在儋州，他除了寫書、作詩，又開始釀酒。有詩有酒，他從衝突與悲情中解脫出來，內心有了一種節日般的喜悅。

　　與蘇東坡泛舟赤壁的西蜀武都山道士楊士昌「善作蜜酒，絕醇釅」，蘇東坡特作〈蜜酒歌〉贈他。詩裏寫了釀製蜜酒的過程：第一天酒液裏開始有小氣泡，第二天開始清澈光亮，第三天打開酒缸，就聞到了酒香。打量着這甘濃的美酒，蘇東坡已經唾液生津了。

22　[北宋]蘇軾：〈題過所畫枯木竹石三首‧其一〉，見《蘇軾全集校注》，第七冊，第5065頁。

然而誰也沒有想到，蘇東坡釀出的蜜酒，喝下去似乎並不那麼甜蜜，反而會導致嚴重的腹瀉。有人曾問蘇東坡的兩個兒子蘇邁、蘇過，這究竟是怎麼回事？到底是釀酒秘方有問題，還是釀造工藝有問題？兩位公子不禁撫掌大笑，說，其實他們的父親在黃州僅僅釀過一次蜜酒，後來再也沒有嘗試過，那一次釀出來的味道跟屠蘇藥酒差不多，不僅不甜蜜，反而有點兒苦苦的。細想起來，秘方恐怕沒有問題，只是蘇東坡太性急，可能沒有完全按照規定的工藝去釀，所以釀出來的不是蜜酒，而是「瀉藥」。

在黃州，蘇東坡釀過蜜酒；在潁州，他釀過天門冬酒；在定州，他釀過松子酒；在惠州，為了除去瘴氣，他再釀過桂酒；此時在海南，為了去三屍蟲，輕身益氣，他再釀天門冬酒。他在〈寓居合江樓〉末句「三山咫尺不歸去，一杯付與羅浮春」後自注云：「予家釀酒，名羅浮春。」他還寫過一篇〈東坡酒經〉，難怪林語堂先生在《蘇東坡傳》中稱其為「造酒試驗家」。

有了酒，卻沒有肉。那時的海南，連豬肉也沒有，在黃州研究出來的「東坡肉」，他只能在飢餓中想一想而已。他只能野菜野果當乾糧，但他還寫了一篇〈菜羹賦〉，聲稱：「煮蔓菁、蘆菔、苦薺而食之。其法不用醯醬，而有自然之味。」[23] 在飢餓的屈迫下，他像當年

23　[北宋]蘇軾：〈菜羹賦〉，見《蘇軾全集校注》，第十冊，第85頁。

在黃州一樣，開始尋找新的食物源。很快，他發現了生蠔的妙處。有一年，冬至將至，有海南土著送蠔給他。剖開後，得蠔肉數升。蘇東坡將蠔肉放入漿水、酒中燉煮，又拿其中個兒大的蠔肉在火上烤熟，「食之甚美，未始有也」[24]。

剛到海南時，蘇東坡經常站在海邊，看海天茫茫，寂寥感油然而生，不知自己什麼時候才能離開這孤島。後來一想，九州大地，這世上所有的人，不都在大海的包圍之中嗎？蘇東坡說，自己就像是小螞蟻不慎跌入一小片水窪，以為落入大海，於是慌慌張張爬上草葉，心慌意亂，不知道會漂向何方。但用不了多久，水窪乾涸，小螞蟻就會生還。從人類的眼光來看，小螞蟻很可笑，同樣，從天地的視角裏，他自己的個人悲哀也同樣可笑。

在海南，被陽光鍍亮的樹木花草，動物的脊背，歌聲，甚至鬼魂，都同樣可以讓他喜悅。這讓我想起詩人楊牧在我國台灣島上寫下的一句話：「正前方最無盡的空間是廣闊、開放、渺茫，是一種神魂召喚的永恆。」[25]

蘇東坡穿着薄薄的春衫，背着一隻喝水的大瓢，在海南的田壟上放歌而行。途中一位老婦，見到蘇東坡，走過來說了一句話，讓蘇東坡一愣。

她說：「先生從前一定富貴，不過，都是一場春夢罷了。」

24　蘇軾：〈食蠔〉，見《蘇軾全集校注》，第二十冊，第8773頁。

25　楊牧：《奇萊後書》，桂林：廣西師範大學出版社，2014年，第6頁。

他不知那老婦是什麼人，就像那位老婦，不會知道眼前這位白髮老人，曾寫下「明月幾時有」和「大江東去」的豪邁詞句。

八

公元1100年，宋徽宗即位，大赦天下，下旨將蘇東坡徙往廉州[26]，蘇轍徙往嶽州[27]。台北故宮博物院收藏的《渡海帖》（又稱「致夢得秘校尺牘」）（圖10.4），就是這個時候書寫的。只不過這次渡海，不是從大陸奔赴海南，而是從海南島渡海北歸，返回大陸。

那一次，他先去海南島北端的澄邁尋找好友趙夢得，不巧趙夢得北行未歸，蘇東坡滿心遺憾，寫下一通尺牘，交給趙夢得的兒子，盼望能在渡海以後相見，這通《渡海帖》，內容如下：

軾將渡海，宿澄邁。承令子見訪，知從者未歸，又云恐已到桂府，若果爾，庶幾得於海康相遇，不爾，則未知後會之期也。區區無他禱，唯晚景宜倍萬自愛耳。匆匆留此紙令子處，更不重封。不罪！不罪！軾頓首夢得秘校閣下。六月十三日。

封囊：手啟，夢得秘校。軾封。[28]

26　今廣西北海合浦廉州。

27　今湖南岳陽。

28　[北宋]蘇軾：〈與趙夢得二首‧其一〉，見《蘇軾全集校注》，第二十冊，第8855頁。

10.4 ［北宋］蘇軾《渡海帖》台北故宮博物院藏

武將渡海宿澄邁承

令子見訪知

注者未歸又云退已到桂府

若果尔庶幾浮於海康

相遇不尔則未知

後會之期也區々無他禱惟

這幅《渡海帖》，被認為是蘇東坡晚年書跡之代表，黃庭堅看到這幅字時，不禁讚歎：「沉着痛快，乃似李北海。」這件珍貴的尺牘歷經宋元明清，流入清宮內府，被著錄於《石渠寶笈續編》，現在是台北故宮博物院《宋四家小品》卷之一。

無論對於蘇東坡，還是他之後任何一個被貶往海南的官員，橫渡瓊州海峽都將成為記憶中最深刻的一段旅程。宋代不殺文官，那個被放置在大海中的孤島，對於宋代官員來說，幾乎是最接近死亡的地帶。因此，南渡與北歸，往往成為羈束與自由的轉捩點。但對蘇東坡來說，官位與方位的落差，都不能動搖他心裏的那根水平線，所謂「吾道無南北，安知不生今」。因為他在自己的詩、畫裏找到了足夠的自由，徜徉其中、無端來去、追逐、盡享歡樂，因此，地位和地理的變化已經不那麼重要，好像不管在哪裏，他都能得到一種不曾體驗過的美。這讓他在顛沛之間，從來不失希望與尊嚴；那份動盪中的安靜，在今天看來更加迷人。他在澄邁留下的一紙《渡海帖》，沒有心率過速的痕跡，相反，這帖裏有一種靜，難以想像，靜如石頭的沉思。

他就這樣告別了那個島，告別了颱風與海嘯，告別了那些朝朝暮暮的烈日與細雨，告別了林木深處的花妖，帶上行囊裏僅有的書，重返深遠的大陸。再過大庾嶺時，一位白髮老人看到蘇東坡，得知他就是大名鼎鼎

的蘇東坡，便上前作揖説：「我聽説有人千方百計要陷害您，而今平安北歸，真是老天保佑啊！」

蘇東坡聽罷，心裏已如翻江倒海，揮筆給老人寫下一首詩：

鶴骨霜髯心已灰，青松合抱手親栽。
問翁大庾嶺頭住，曾見南遷幾個回。[29]

再過渡口時，不知他是否會想起當年在故鄉的渡口見到過的郭綸，那個滿眼寂寞的末路英雄。

歲月，正把他自己變成郭綸。

因此，在故鄉他遇到的不是郭綸，而是未來的自己。

在記憶的那端，「是紅塵，是黑髮」，這端則「是荒原，是孤獨的英雄」[30]。

越過南嶺，經贛江入長江，船至儀真[31]時，蘇東坡跟米芾見了一面。米芾把他珍藏的《太宗草聖帖》和《謝安帖》交給蘇東坡，請他寫跋，那是六月初一。兩天後，蘇東坡就瘴毒大作，猛瀉不止。到了常州[32]，蘇東坡的旅程，就再也不能延續了。

29　[北宋]蘇軾：〈贈嶺上老人〉，見《蘇軾全集校注》，第八冊，第5237頁。

30　李敬澤：《小春秋》，第91頁。

31　今江蘇儀征。

32　今江蘇常州。

七月裏，常州久旱不雨，天氣躁熱，蘇東坡病了幾十日，二十六日，已到了彌留之際。

他對自己的三個兒子說：「吾生無惡，死必不墜。」

意思是，我這一生沒做虧心事，不會下地獄。

又說：「至時，慎毋哭泣，讓我坦然化去。」

如同蘇格拉底死前所說：「我要安靜地離開人世，請忍耐、鎮靜。」

蘇東坡病中，他在杭州時的舊友、徑山寺維琳方丈早已趕到他身邊。此時，他在蘇東坡耳邊大聲說：「端明宜勿忘西方！」

蘇東坡氣若遊絲地答道：「西方不無，但個裏着力不得！」[33]

錢世雄也湊近他的耳畔大聲說：「固先生平時履踐至此，更須着力！」

蘇東坡又答道：「着力即差！」

蘇東坡的回答再次表明了他的人生觀念：世間萬事，皆應順其自然；能否度至西方極樂世界，也要看緣分，不可強求。他寫文章，主張「隨物賦形」，所謂「行於所當行」，「止於不可不止」，他的人生觀，也別無二致。西方極樂世界存在於對自然、人生不經意的了悟之中，絕非窮盡全力臨急抱佛腳所能到達。死到臨頭，他仍不改他的任性。

33　周輝：《清波雜誌》，轉引自李一冰：《蘇東坡傳》，下冊，第310頁。

蘇邁含淚上前詢問後事，蘇東坡沒有作出任何回應，溘然而逝。

　　那一年，是公元1101年，十二世紀的第一個年頭。

<center>九</center>

　　心似已灰之木，身如不繫之舟。

　　問汝平生功業，黃州惠州儋州。[34]

　　這是蘇東坡在北上途中，在金山寺見到李公麟當年為他所作的畫像時即興寫下的一首詩，算是對自己一生的總結。

　　有人曾用「八三四一」來總結蘇東坡的一生：「八」是他曾任八州知州，分別是密州、徐州、湖州、登州、杭州、潁州、揚州、定州；「三」是他先後擔任過朝廷的吏部、兵部和禮部尚書；「四」是指他「四處貶謫」，先後被貶到黃州、汝州、惠州、儋州；「一」是說他曾經「一任皇帝秘書」，在「翰林學士知制誥」的職位上幹了兩年多，為皇帝起草詔書八百多道。

　　然而，當生命行將走到盡頭的時候，他回首自己的一生，最想誇耀的不是廁身廊廟的輝煌，而是他受貶黃州、惠州和儋州的流離歲月。這裏面或許包含着某種自

34　[北宋]蘇軾：〈自題金山畫像〉，見《蘇軾全集校注》，第十冊，第5573頁。

嘲，也包含着他對個人價值特有的認知。錢穆先生在〈談詩〉中說：「蘇東坡詩之偉大，因他一輩子沒有在政治上得意過。他一生奔走潦倒，波瀾曲折都在詩裏見。但蘇東坡的儒學境界並不高，但在他處艱難的環境中，他的人格是偉大的，像他在黃州和後來在惠州、瓊州的一段。那個時候詩都好，可是一安逸下來，就有些不行，詩境未免有時落俗套。東坡詩之長處，在有豪情，有逸趣。」[35]

即使在以入仕為士人第一價值的宋代，蘇東坡也不屑於用世俗的價值規範自己的生命。假若立功不成，他就把立言當作另一種「功」———一種更持久、也更輝煌的功業。他飛越在現實之上，這是一種極其罕見的本領，如維吉尼亞·伍爾夫所說：他「能把生命從其所依託的事實中解脫出來；寥寥幾筆，就點出一副面貌的精魂，而身體倒成了多餘之物；一提起荒原，颯颯風聲、轟轟霹靂便自筆底而生」[36]。

李澤厚先生在《美的歷程》中說，蘇東坡的選擇，「是奉儒家而出入佛老，談世事而頗作玄思；於是，行雲流水，初無定質，嬉笑怒罵，皆成文章；這裏沒有屈原、阮籍的憂憤，沒有李白、杜甫的豪誠，不似白居易

35　錢穆：〈談詩〉，見《中國文學論叢》，北京：生活·讀書·新知三聯書店，2005年，第117頁。

36　[英]維吉尼亞·伍爾夫著，劉炳善譯：《普通讀者》，北京：北京十月文藝出版社，2015年，第114頁。

的明朗，不似柳宗元的孤峭，當然更不像韓愈那樣盛氣凌人不可一世。蘇東坡在美學上追求的是一種樸質無華、平淡自然的情趣韻味……並把這一切提到某種透徹了悟的哲理高度」。

李澤厚先生還說，蘇東坡「對從元畫、元曲到明中葉以來的浪漫主義思潮，起了重要的先驅作用。直到《紅樓夢》中的『悲涼之霧，遍佈華林』，更是這一因素在新時代條件下的成果」[37]。

九百年後，2000年，法國《世界報》在全球範圍內評選1001年至2000年間十二位世界級傑出人物，蘇東坡成為中國唯一入選者，被授予「千古英雄」稱號。

蘇東坡在未來國人心中的位置，是蔡京、高俅之輩想像不到的，猶如蘇東坡不會料到，蔡京，還有自己曾經的家臣高俅，即將在自己死後登上北宋政治的前台。

十

蘇東坡辭世後不久，蔡京就被任命為宰相，司馬光又成了王朝的負資產，北宋政壇又掀起了暴風驟雨。儘管這個王朝已經折騰不了幾年了，但小人們還是完成了逆襲。他們急不可耐地把已去世多年的司馬光批倒批

37　李澤厚：《美的歷程》，北京：生活‧讀書‧新知三聯書店，2009年，第166–168頁。

臭，司馬光曾經的戰友蘇東坡，也被拉進了這份「黑名單」，被列為待制以上官員的「首惡」，「蘇門四學士」黃庭堅、秦觀、張耒、晁補之也被打為「黑骨幹」。他們請宋徽宗親筆把這批元祐聖賢的「罪行」寫下來，刻在石碑上，立於端禮門前，讓這些朝廷的精英遺臭萬年。這塊篡改歷史之碑，史稱「元祐黨人碑」。

為了與中央保持一致，蔡京下令全國複製這塊碑，要求每個郡縣都要刻立「元祐黨人碑」。這應該是中國歷史上規模最大的一次石碑翻刻行動，也是規模最大的篡改歷史行為，宋徽宗著名的瘦金體，從此遍及郡縣村寨。他們一如當年的大禹、秦始皇，再一次徵用了石頭，要求石頭繼續履行它們的政治義務，並用這一整齊劃一的行動提醒人民，對歷史的任何書寫都要聽命於政治。他們打倒了蘇東坡，還不解氣，還要踏上億萬隻腳，讓他永世不得翻身。

但即使如此，還是有人對帝國的語法不屑一顧，宋人王明清《揮麈錄》裏記錄過九江一個名叫李仲寧的刻工，就對上級交辦的任務心存不滿，說：「小人家舊貧窶，止因開蘇內翰、黃學士詞翰，遂至飽暖。今日以奸人為名，誠不忍下手。」[38]

38　[南宋]王明清撰，田松青校點：《揮麈錄》，上海：上海古籍出版社，2012年，第157頁。

《宋史》也記載過類似的故事，比如長安一個名叫安民的刻工，對上級官員說，小民本是一個愚人，不明白為什麼要立碑，只是像司馬（光）相公這樣的人，地球人都知道他是正直之人，如今說他奸邪，小民實在不忍刻下來。府官聽後很生氣，要收拾他。安民無奈，只能帶着哭腔說，讓我刻我就刻吧，只是懇請不要在後面刻上我的名字，別讓我落個千古罵名。

此時的官場，唯有高俅敢和蔡京分庭抗禮，說蘇東坡的好話。在這一點上，他算有良心。史載，他「不忘蘇氏，每其子弟入都，則給養恤甚勤」。

那時，蘇東坡早已像一個斷線的風箏，跌落在離家萬里的紫陌紅塵中，對宋徽宗和蔡京的舉動，他的喉嚨和手，都不能再發言了。

蘇東坡的一生總讓人想起《老人與海》裏的老漁夫聖地牙哥，一次次出海都一無所獲，最終打回一條大魚，卻被鯊魚一路追趕，在無邊的暗夜裏，他沒有任何武器，只能孤身搏鬥，回港時，只剩下魚頭魚尾和一條脊骨。

但蘇東坡的生命裏沒有失敗，就像聖地牙哥說出的一句話：「人不是為失敗而生的，一個人可以被毀滅，但不能給打敗。」[39]

39　[美]海明威著，吳勞譯：《老人與海》，上海：上海譯文出版社，2009年，第99頁。

十一

　　很多年過去了，蘇東坡最小的兒子蘇過潛入汴京，寄居在景德寺內。權傾一時的宦官梁師成知道了這件事，想驗一驗他的身份，就把這事報告給了宋徽宗。一日，宮中役吏突然來到景德寺，宣讀了一份聖旨，召蘇過入宮。抬轎人把他讓進了轎子，然後行走如飛。大約走了十里，到達一處長廊，抬轎人把轎子放下來，一位內侍把蘇過引入一座小殿，蘇過發現殿中那位身披黃色褙子，頭戴青玉冠，被一群宮女環繞的人，正是宋徽宗。

　　當時正值六月，天大熱，但那宮殿裏卻堆冰如山，讓蘇過感到陣陣寒涼。噴香彷彿輕煙，在宮殿裏繚繞不散，一切都有如幻象。蘇過行過禮，恍惚間，聽見宋徽宗開口了。他說：「聽說卿家是蘇東坡之子，善畫窠石，現有一面素壁，煩你一掃，沒有別的事。」

　　蘇過再拜承命，然後走到壁前，在心裏度量了一下，便濡毫落筆。

　　那空白的牆壁，猶如今天的電影銀幕，上映着荒野淒迷的景色。

　　他迅速畫出一方石，幾株樹。[40]

　　筆觸那麼地疏淡、簡遠、清雅、穩重。

40　[南宋]王明清撰，田松青校點：《揮麈錄》，第157頁。

那份不動聲色，那份磊落之氣，幾乎與當年的蘇東坡別無二致。

在北宋末年落寞遲暮的氣氛裏，那石頭，更凸顯幾分堅硬與頑強。

只是後來，伴隨着金兵南下，那畫、那牆、那宮殿，都在大火中消失了。

彷彿突然中斷的電影畫面。

在這世上，有些美好的事物是可以逆生長的。

當枯樹發芽，石頭花開，一張紙頁成為傳奇，人們就會從那張古老的紙上，嗅出舊年的芬芳。

結語

僅次於上帝的人

他給予那個時代的，比他從時代中得到的更多。

一

中國歷史上的文人藝術家，論個人境遇，很難找出比蘇東坡更慘的。假若我替蘇東坡回答梁濟的提問，我一定會說，他所置身的時代，是一個最壞的時代，壓抑得透不過氣來，看不到一點希望。但是，蘇東坡的文字——像前面提到的《寒食帖》，有尖銳的痛感，卻沒有怨氣。

我不喜歡怨氣重的人，具體地說，我不喜歡憤青，尤其是老憤青。年輕的時候，我們對很多事物心懷激憤，還可以理解。但人到中年以後，仍對命運忿忿不平，就顯得無聊、無趣，甚至無理了。怨氣重，不是在表明一個人的強大，而是在表明一個人的猥瑣與虛弱。蘇東坡不是哀哀怨怨的受氣包，不是絮絮叨叨的祥林嫂。倘如此，他就不是我們藝術史上的那個蘇東坡

了。他知道「月有陰晴圓缺，人有悲歡離合，此事古難全」，夜與晝、枯與榮、滅與生，是萬物的規律，誰也無法抗拒，因此，他決定笑納生命中的所有陰晴悲歡、枯榮滅生。他不會像屈原那樣，把自己當作香草幽蘭，只因自己的政治藍圖無法運行，就帶着自己的才華與抱負投身冰冷的江水，縱身一躍的那也保持着華美的身段與造型，就像奧運會上的跳水運動員那樣；他不會像魏晉名士那樣，一副嬉皮士造型；也不會像詩仙李白那樣「天子呼來不上船」，醉眼迷離愛誰誰，一旦不得志，隨時可以揮手與朝廷說拜拜。

假如一個人無法改變他置身的時代，那就不如改變自己——不是讓自己屈從於時代，而是從這個時代裏超越。這一點，蘇東坡做到了，當然，是歷經了痛苦與磨難之後，一點一點地脫胎換骨的。木心說：「李白、蘇東坡、辛棄疾、陸游的所謂豪放，都是做出來的，是外露的架子。」[1] 這話有點隨便了。假如豪放那麼好做，那就請木心先生做來看看。實際上，豪放不是做出來的，而是在煉獄裏煉出來的，既有文火慢熬，也有強烈而持久的擊打。蘇東坡的豪放氣質，除了天性使然，更因為苦難與黑暗給了他一顆強大的內心，可以笑看大江東去，縱論世事古今。他豪放，因為他有底氣，有強

1　木心：《文學回憶錄》，桂林：廣西師範大學出版社，2013年，第231頁。

大的自信。「大江東去,浪淘盡,千古風流人物。」無論周公瑾、諸葛亮,還是曹孟德,那麼多的風雲人物,那麼多的歷史煙雲,都終被這東去的江水淘洗乾淨了。一切皆是浮雲,都是雪泥鴻爪——「雪泥鴻爪」這詞,就是蘇東坡發明的。一個人的高貴,不是體現為驚世駭俗,而是體現為寵辱不驚、安然自立。他畫墨竹(《瀟湘竹石圖》)、畫石頭(《枯木怪石圖》),都是要表達他心中的高貴。

二

蘇東坡生活的時代,無論如何不能說是一個最好的時代。他一生歷經宋仁宗、宋英宗、宋神宗、宋哲宗、宋徽宗五位皇帝,一茬不如一茬。葉嘉瑩說:「北宋弱始自仁宗。」[2] 宋仁宗當年說:「吾今日又為子孫得太平宰相兩人」,對蘇東坡器重有加;宋英宗久慕蘇東坡文名,曾打算任命蘇東坡為翰林,因為受到宰相韓琦的阻撓,才沒能實現;宋神宗也器重蘇東坡,卻抵不過朝廷群臣的構陷而將蘇東坡下獄,縱然他寄望於蘇東坡,也犯不着為蘇東坡一人得罪群臣;宋哲宗貪戀女色,14歲就想着以宮中尋找乳婢的名義給自己找女人;宋徽宗玩

2 葉嘉瑩:《古典詩詞講演集》,石家莊:河北教育出版社,2001年,
 第249頁。

物玩女人，終致亡國，關於他的故事，留待以後細說。公元1101年，蘇東坡死在常州，距離北宋王朝的覆滅，只有25年。

他敬天，敬地，敬物，敬人，也敬自我，在孤獨中與世界對話，將自己的思念與感傷，快樂與淒涼，將生命中所有不能承受但又必須承受的輕和重，都化成一池萍碎、二分塵土，雨晴雲夢、月明風嫋，留在他的藝術裏。在悲劇性的命運裏，他仍不忘採集和凝望美好之物，像王開嶺所寫的：「即使在一個糟糕透頂的年代、一個心境被嚴重干擾的年代，我們能否在抵抗陰暗之餘，在深深的疲憊和消極之後，仍為自己攢下一些明淨的生命時日，以不至於太辜負一生？」[3]

我經常說，現實中的所有問題與困境，都有可能從歷史中找到答案。許多人並不相信，在這裏，蘇東坡就成為從現實圍困中拔地而起的一個最真實的例子。時代給他設定的困境與災難，比我們今天面對的要複雜得多。蘇東坡置身在一個稱得上壞的時代，卻並不去幻想一個更好的時代，因為即使在最好的時代裏，也會有不好的東西。

他相信，在這個世界上，沒有完美無缺的彼岸，只有良莠交織的現實。因此，蘇東坡沒有怨恨過他的時

3　王開嶺：〈夜泊筆記〉，見《第十六屆百花文學獎散文獎獲獎作品集》，天津：百花文藝出版社，2015年，第17頁。

代，甚至連抱怨都沒有。這是因為他用不着抱怨——他根本就不在乎那是怎樣的時代，更不會對自己與時代的關係做出精心的設計與謀劃。

<p style="text-align:center">三</p>

有的藝術家必須依託一個好的時代才能生長，就像葉賽寧自殺後，高爾基感歎的：他生得太早，或者太晚了。

但像蘇東坡這樣的人是大於時代的，無論身處怎樣的時代，時代都壓不死他。

他給予那個時代的，比他從時代中得到的更多。

因此，木心說，藝術家僅次於上帝。[4]

<p style="text-align:right">2015年8月31日動筆於北京</p>
<p style="text-align:right">2016年2月16日完稿於北京</p>

4 木心：《文學回憶錄》，第499頁。

後記

幾乎每一個中國人，都會在不同的境遇裏，與他相遇。

一

千古風流人物，我最想寫的，就是蘇東坡。

不是寫一篇文章，而是用一本書，表達我的敬意。

這不僅是因為蘇東坡重要，每一個中國人，心頭都縈繞着他的詩句詞句。比如「十年生死兩茫茫，不思量，自難忘」；比如「揀盡寒枝不肯棲，寂寞沙洲冷」；比如「老夫聊發少年狂，左牽黃，右擎蒼」；比如「回首向來蕭瑟處，歸去，也無風雨也無晴」；比如「枝上柳綿吹又少，天涯何處無芳草」；比如「但願人長久，千里共嬋娟」；比如「小舟從此逝，江海寄餘生」；更不用說「大江東去，浪淘盡，千古風流人物」……

這裏面，有孤獨，有相思；有柔情，有豪放；有挫敗，有掙扎；有苦澀，有灑脫。他的文學，幾乎包含了我們精神世界裏的所有主題。於是，幾乎每一個中國人，都會在不同的境遇裏，與他相遇。

更是因為蘇東坡好玩。他機智、幽默、坦蕩，樂於和自己的苦境相周旋，從不絕望，也從不泯滅自己的創造力。甚至說，他文化和人格中所有的亮點，都是由他所處的苦境激發出來的。蘇東坡不僅讓我們見證了世界的荒謬與黑暗，也讓我們看到了人的潛能，看到了中國文化精神的茁壯。

二十多年前，讀林語堂先生的《蘇東坡傳》，就癡迷不已。蘇東坡在文學、藝術和人格上的魅力，在經過林語堂先生的轉譯之後，沒有絲毫的折損，相反更加突出。這不僅因為林語堂先生對中國古典文化有着精深的造詣，同時又有着雕塑家一般的塑型能力，更因為林語堂先生與蘇東坡在氣質上有着驚人的相合。因此我想，林語堂先生選擇蘇東坡作為傳主，既有文化上的認同，亦與他個性相吻合。

林語堂先生的《蘇東坡傳》，幾乎是一部不可超越的傑作。此書的魅力，不只在於讓我們瞭解了蘇東坡，更提醒我們對於蘇東坡的瞭解是多麼地不夠。我用了四年的時間翻閱20卷冊的《蘇軾全集校注》，試圖以此，向他那浩瀚無邊的精神世界慢慢靠近。

二

在先後完成《故宮的風花雪月》和《故宮的隱秘角落》兩部書稿之後，我準備暫時停止這種通覽式的寫作，而專注於個案研究。2015年上半年，我開始醞釀本書的寫作。

這本書的真正動筆，卻是緣於一次失敗的演講。那是2015年11月中國作家協會在海南博鰲舉辦的中國文學首屆博鰲論壇，作協安排我做大會發言。那天我想講的主題，就是以蘇東坡為例，分析一個作家如何面對時代的困局。那本是一次即興演講，但是講到蘇東坡，卻突然語塞，不知從何說起。他宏大、複雜而又精妙、細緻，像迷宮，像曲徑交叉的花園，讓我突然間迷失，語無倫次。我不知自己是否被那個文化上的龐然大物嚇到了，還沒有準備好，就貿然地闖進了蘇東坡的世界。那一次，我算得上落荒而逃——從講台上落荒而逃，也從蘇東坡的世界裏落荒而逃。

蘇東坡——一千年前的一個男子，讓我充滿了言說的衝動，卻一時不知從何說起。他就這樣在我的身體裏不斷地洶湧和攪動，不吐不快。聊可安慰的是，那次尷尬讓我開始思考，蘇東坡到底是誰，怎樣才能條分縷析地表達這個人的意義，這本書，就這樣慢慢地現出了模樣。

因此，中國文學首屆博鼇論壇的成果，不僅是後來整理發表的名家言論，本書也是論壇的成果之一，只不過，它是論壇的私生子，不太方便張揚。

<h2 style="text-align:center">三</h2>

巧合的是，這一年下半年，中央電視台紀錄頻道準備拍攝大型歷史紀錄片《蘇東坡》，總導演張曉敏是我多次合作的老搭檔，我們曾合作過另一部人物傳記紀錄片《岩中花樹——利瑪竇》，此外還合作過26集大型歷史紀錄片《歷史的拐點》等，彼此都有信任感，這一次，她仍然請我做《蘇東坡》總撰稿。

此時我才意識到，寫作此書的準備，已在不知不覺中完成了。我不僅閱讀了蘇東坡的許多篇什，而且十年之中，幾乎走過了蘇東坡走過的所有道路。比如前往蘇東坡的故鄉四川眉山；比如翻越艱險的蜀道，從四川進入陝西（當年李白從成都進入長安，走的也是這條道）；比如定州、河洛、江浙之行；比如自長江入贛江，體驗十八灘之險；比如翻越南嶺，抵達廣東梅州、惠州；比如渡過瓊州海峽，抵達海南……十餘年間，我不是出於有意的策劃，而全然在無意之間，重走了蘇東坡的道路，而當書寫蘇東坡的慾念一天天明朗起來時，我才發現，這一切都是天意。

於是我放棄了來自中央電視台的另一項邀請——紀錄片《孔子》的總撰稿，而選擇了《蘇東坡》。

儘管我也愛孔子。

只是我可以書寫人間的蘇東坡，卻不知如何面對神壇上的孔子。

四

在寫法上，作為故宮博物院一名工作人員，我更多地把蘇東坡的精神世界與「藝術史原物」聯繫起來。本書擁有如此數量的插圖，就是為了強調本書的圖像志意義，以此證明歷史本身所具有的「物質性」。兩岸故宮（以及世界其他博物館）所收存的藝術史物證（如本書所引用的），實際上是在我們與蘇東坡之間建立聯繫的一條隱秘的通道，並借此構建蘇東坡（以及他那個時代的文化精神）的整體形象。正基於此，本書取名《在故宮，尋找蘇東坡》。

其次，這本書首先是把蘇東坡放置到人間——他本來就是人間的。他是石，是竹，也是塵，是土，是他《寒食帖》所寫的「泥污燕支雪」。他的文學藝術，牽動着人世間最凡俗的慾念，同時又代表着中國文化最堅定的價值。他既是草根的，又是精英的。（這讓我想起前些年中國詩壇關於知識分子寫作與民間寫作的對立是多麼地可笑，

在蘇東坡的世界裏，這樣的對立根本就不會存在。）

第三，全書的佈局，我從蘇東坡的生命中擷取了十個側面，分別是：第一章：入仕；第二章：求生；第三章：書法；第四章：繪畫；第五章：文學；第六章：交友；第七章：文人集團；第八章：家庭；第九章：為政；第十章：嶺南。我盡可能將這十個主題與蘇東坡生命的時間線索相銜接。

我相信世間每一個人都能從蘇東坡的藝術裏重新感受到人生，而蘇東坡，也定然在後人的閱讀裏，一遍遍地重新活過。

2016年2月13日寫於成都
4月24日一改於北京
2017年2月10日二改於北京

參考文獻

文獻彙編及年譜

《中國美術全集》，北京：人民美術出版社，2006年。

《中國繪畫全集》，北京：文物出版社，2014年。

《石渠寶笈》（精選配圖版），北京：故宮出版社、南昌：江西美術出版社
聯合出版，2014年。

《宋畫全集》，杭州：浙江人民美術出版社，2008年。

《故宮百寶——故宮人最喜愛的文物》，北京：故宮出版社，2013年。

《故宮書畫圖錄》，台北：故宮博物院，1989–2008年。

《故宮博物院藏品大系》（書法編、繪畫編），北京：故宮出版社，2008–
2015年。

《故宮藏畫大系》，台北：故宮博物院，1993–1998年。

孔凡禮：《蘇軾年譜》，北京：中華書局，1998年。

四川大學中文系唐宋文學研究室編：《蘇軾資料彙編》，北京：中華書局，
1994年。

吳文治主編：《宋詩話全編》，南京：江蘇古籍出版社，1998年。

金維諾：《中國美術史論集》，哈爾濱：黑龍江美術出版社，2004年。

俞劍華編：《中國古代畫論類編》，北京：人民美術出版社，1957年。

盧輔聖主編：《中國書畫全書》，上海：上海書畫出版社，1992–1999年。

唐圭璋：《詞話叢編》，北京：中華書局，1986年。

鄒同慶、王宗堂：《蘇軾詞編年校注》，北京：中華書局，2002年。

原始著作

《宣和書譜》，杭州：浙江人民美術出版社，2012年。

《宣和畫譜》，杭州：浙江人民美術出版社，2012年。

《黃州府志》（弘治十四年刻印本），黃岡市地方誌辦公室、黃岡市檔案
局，2009年重刊。

《黃州府志》（康熙二十四年刻印本），黃岡市地方誌辦公室、黃岡市檔案
局，2009年重刊。

《黃庭堅集》，南京：鳳凰出版社，2014年。

《歐陽修集》，南京：鳳凰出版社，2014年。

《蘇軾全集校注》，石家莊：河北人民出版社，2010年。

《蘇洵集》，鄭州：中州古籍出版社，2010年。

[唐]張懷瓘：《書斷》，杭州：浙江人民美術出版社，2012年。

[唐]陸羽等著，宋一明譯注：《茶經譯注（外三種）》，上海：上海古籍出版社，2009年。

[唐]杜牧：《杜牧詩集》，上海：上海古籍出版社，2015年。

[北宋]沈括著，金良年、胡小靜譯：《夢溪筆談全譯》，上海：上海古籍出版社，2013年。

[北宋]惠洪、[南宋]費袞撰，李保民、金圓校點：《冷齋夜話　梁溪漫志》，上海：上海古籍出版社，2012 年。

[南宋]范成大：《范成大筆記六種》，北京：中華書局，2002 年。

[南宋]孟元老撰，鄧之誠注：《東京夢華錄注》，北京：中華書局，1982年。

[南宋]王明清撰，田松青校點：《揮塵錄》，上海：上海古籍出版社，2012年。

[南宋]龔明之、朱弁撰，孫菊園、王根林校點：《中吳紀聞　曲洧舊聞》，上海：上海古籍出版社，2012 年。

[元]脫脫等撰：《宋史》，北京：中華書局，2000年。

[明]張岱：《陶庵夢憶　西湖夢尋》，上海：上海古籍出版社，2001年。

[清]沈復：《浮生六記》，上海：上海古籍出版社，2001年。

[清]阮元：《石渠隨筆》，杭州：浙江人民美術出版社，2012年。

研究著作

中國人民政治協商會議眉山市委員會編：《千年英雄蘇東坡圖傳》，成都：四川人民出版社，2007年。

中國通史教學研討會編：《中國通史論文選》，台北：華世出版社，1979年。

木心：《文學回憶錄》，桂林：廣西師範大學出版社，2013年。

王水照、崔銘：《蘇軾傳》（最新修訂版），天津：天津人民出版社，2013年。

王水照：《王水照說蘇東坡》，北京：中華書局，2015年。

王伯敏：《中國繪畫通史》，北京：生活‧讀書‧新知三聯書店，2009年。

王金山：《中國名畫家全集：文同‧蘇軾》，石家莊：河北教育出版社，2006年。

王國維：《人間詞話》，北京：中華書局，2012年。

王國維：《文學小言》，見《王國維文集》，第一卷，北京：中國文史出版社，1997年。

王雲五主編：《叢書集成簡編》，台北：商務印書館，1965年。

白壽彝：《中國交通史》，長沙：嶽麓書社，2011年。

石守謙：《從風格到畫意──反思中國美術史》，北京：生活‧讀書‧新知三聯書店，2015年。

吳欣主編：《山水之境──中國文化中的風景園林》，北京：生活‧讀書‧新知三聯書店，2015年。

吳鉤：《宋──現代的拂曉時辰》，桂林：廣西師範大學出版社，2015年。

巫鴻：《時空中的美術──巫鴻中國美術史文編二集》，北京：生活‧讀書‧新知三聯書店，2009年。

李一冰：《蘇東坡傳》，南京：江蘇文藝出版社，2013年。

李孝聰：《中國城市的歷史空間》，北京：北京大學出版社，2015年。

李春青：《趣味的歷史──從兩周貴族到漢魏文人》，北京：生活‧讀書‧新知三聯書店，2014年。

李桂平：《贛江十八灘》，北京：生活‧讀書‧新知三聯書店，2014年。

李敬澤：《小春秋》，北京：新星出版社，2010年。

李澤厚：《美的歷程》，北京：生活‧讀書‧新知三聯書店，2009年。

李霖燦：《中國美術史稿》，台北：雄獅圖書股份有限公司，1987年。

宗白華：《美學散步》，上海：上海人民出版社，2015年。

宗白華：《藝境》，北京：商務印書館，2011年。

林語堂：《蘇東坡傳》，長沙：湖南文藝出版社，2012年。

俞劍華：《中國繪畫史》，南京：東南大學出版社，2009年。

孫立群：《中國古代的士人生活》，北京：商務印書館，2014年。

孫機：《中國古代物質文化》，北京：中華書局，2014年。

徐小虎：《畫語錄：聽王季遷談中國書畫的筆墨》，桂林：廣西師範大學出版社，2014年。

徐利明：《中國書法風格史》，鄭州：河南美術出版社，1997年。

徐邦達：《徐邦達集》，第二卷，北京：紫禁城出版社，2005年；第八卷，
　　北京：故宮出版社，2014。

徐復觀：《中國藝術精神》，桂林：廣西師範大學出版社，2007年。

格非：《雪隱鷺鷥——〈金瓶梅〉的聲色與虛無》，南京：譯林出版社，
　　2014年。

格非：《博爾赫斯的面孔》，南京：譯林出版社，2014年。

袁江蕾：《憶昔花間相見時》，天津：天津教育出版社，2009年。

袁金塔：《中西繪畫構圖之比較》，台北：藝風堂出版社，1989年。

康震：《康震評說蘇東坡》，北京：中華書局，2008年。

張伯駒：《煙雲過眼》，北京：中華書局，2014年。

張泉：《城殤：晚清民國十六城記》，北京：新星出版社，2012年。

張馭寰：《中國城池史》，天津：百花文藝出版社，2003年。

張煒：《陶淵明的遺產》，北京：中華書局，2016年。

許倬雲：《從歷史看人物》，桂林：廣西師範大學出版社，2011年。

陳師曾：《中國繪畫史》，杭州：浙江人民美術出版社，2013年。

陳傳席：《中國繪畫美學史》（修訂第二版），北京：人民美術出版社，
　　2012年。

彭國忠：《元祐詞壇研究》，上海：華東師範大學出版社，2002年。

揚之水：《宋代花瓶》，北京：人民美術出版社，2014年。

揚之水：《兩宋茶事》，北京：人民美術出版社，2015年。

揚之水：《香識》，北京：人民美術出版社，2014年。

揚之水：《唐宋傢具尋微》，北京：人民美術出版社，2014年。

揚之水：《無計花間住》，上海：上海人民出版社，2011年。

童書業：《唐宋繪畫談叢》，北京：朝花美術出版社，1962年。

黃仁宇：《中國大歷史》，北京：生活·讀書·新知三聯書店，1997年。

黃賓虹：《古畫微》，杭州：浙江人民美術出版社，2013年。

葉嘉瑩：《古典詩詞講演集》，石家莊：河北教育出版社，2001年。

葉嘉瑩：《唐宋詞十七講》，石家莊：河北教育出版社，1997年。

葉嘉瑩：《唐宋詞名家論稿》，石家莊：河北教育出版社，2001年。

葛兆光：《中國思想史》，上海：復旦大學出版社，2009年。

趙權利：《蘇軾》，石家莊：河北教育出版社，2004年。

劉仲敬：《經與史：華夏世界的歷史建構》，桂林：廣西師範大學出版社，
　　2015年。

劉揚忠：《崇文盛世——中華文學通覽‧宋代卷》，北京：中華書局，1997年。

劉綱紀：《書法美學簡論》，武漢：湖北人民出版社，1982年。

滕固：《唐宋繪畫史》，北京：中國古典藝術出版社，1958年。

潘天壽：《關於構圖問題》，杭州：浙江人民美術出版社，2013年。

蔣勳：《美的沉思》，長沙：湖南美術出版社，2014年。

蔣勳：《漢字書法之美》，桂林：廣西師範大學出版社，2009年。

蔣勳：《蔣勳說宋詞》（修訂版），北京：中信出版社，2014年。

鄭午昌：《中國畫學全史》，上海：上海古籍出版社，2008年。

鄭昶：《中國畫學全史》，長沙：嶽麓書社，2010年。

餘輝：《隱憂與曲諫——〈清明上河圖〉解碼錄》，北京：北京大學出版社，2015年。

錢穆：《中國文學論叢》，北京：生活‧讀書‧新知三聯書店，2005年。

錢穆：《國史大綱》，北京：商務印書館，2013年。

錢鍾書：《宋詩選注》，北京：人民文學出版社，1989年。

薄松年：《中國繪畫史》，上海：上海人民美術出版社，2013年。

謝俊美、田玉洪：《中國古代官制》，北京：中國國際廣播出版社，2010年。

漢譯著作

[日]小島毅著，何曉毅譯：《中國思想與宗教的奔流：宋朝》，桂林：廣西師範大學出版社，2014年。

[法]謝和耐著，耿昇譯：《中國社會史》，南京：江蘇人民出版社，1995年。

[法]謝和耐著，劉東譯：《蒙元入侵前夜的中國日常生活》，北京：北京大學出版社，2008年。

[美]D‧布迪、C‧莫里斯著，朱勇譯：《中華帝國的法律》，南京：江蘇人民出版社，1998年。

[美]何慕文著，石靜譯：《如何讀中國畫——大都會藝術博物館藏中國書畫精品導覽》，北京：北京大學出版社，2015年。

[美]孟久麗著，何前譯：《道德鏡鑒——中國敘述性圖畫與儒家意識形態》，北京：生活‧讀書‧新知三聯書店，2014年。

[美]費正清、賴肖爾主編，陳仲丹譯：《中國：傳統與變革》，南京：江蘇人民出版社，1992年。

[美]高居翰著，李渝譯：《圖說中國繪畫史》，北京：生活‧讀書‧新知三聯書店，2014年。

[英]柯律格著，高昕丹、陳恒譯：《長物——早期現代中國的物質文化與社會狀況》，北京：生活‧讀書‧新知三聯書店，2015年。

[英]羅伊‧莫克塞姆著，畢小青譯：《茶——嗜好、開拓與帝國》，北京：生活‧讀書‧新知三聯書店，2015年。

[英]邁珂‧蘇立文著，洪再新譯：《山川悠遠——中國山水畫藝術》，上海：上海書畫出版社，2015年。

[英]麥高溫著，朱濤、倪靜譯：《中國人生活的明與暗》，北京：時事出版社，1998年。

[德]傅海波、[英]崔瑞德編，史衛民譯：《劍橋中國遼西夏金元史》，北京：中國社會科學出版社，2006年。

[德]迪特‧庫恩著，李文鋒譯：《儒家統治的時代——宋的轉型》，北京：中信出版社，2016年。

[德]馬克斯‧韋伯著，洪天富譯：《儒教與道教》，南京：江蘇人民出版社，1997年。

研究文章

[日]內藤湖南著，黃約瑟譯：〈概括的唐宋時代觀〉，原載於劉俊文編：《日本學者研究中國史論著選譯》，第一卷，第11–18頁，北京：中華書局，1992年。

佳音：〈蘇東坡畫作孤本《瀟湘竹石圖》的歷史傳奇〉，原載《文史參考》（精華本），總第25–48期。

徐勝利：〈隱括：宋詞獨特的創作方法〉，原載《鄂州大學學報》，2005年第4期。

賈平凹：〈醜石〉，原載《人民日報》，1981年2月20日。

錢穆：〈理學與藝術〉，原載《宋史研究集》，第七輯，第2頁，台北：台灣書局，1974年。

韓曉東：〈王蒙：政治、文學、生活、人生〉，原載《中華讀書報》，2015年9月23日。